本书出版受到上海市委宣传部与上海外国语大学"部校共建"项目资助

中国电影

Chinese Cinema

跨国流动与批评实践

Cross-border Flow and Critical Practice

高凯 著

U0361283

上海交通大学出版社
SHANGHAI JIAO TONG UNIVERSITY PRESS

内容提要

　　本书旨在深入探讨中国电影与全球传播、电影批评理论构建等重要问题,对中国电影代表性作品进行专门个案研究,就电影、文化研究、批评理论等方面展开跨学科对话。本书具有较高理论价值,将丰富中国电影海外传播及批评建构的研究成果。此外,本书具有较强实用性、参考性,可作为高校影视传播、电影批评等课程参考教材使用。

图书在版编目(C I P)数据

　　中国电影:跨国流动与批评实践 / 高凯著. —上海:上海交通大学出版社,2022.9
　　ISBN 978 - 7 - 313 - 24349 - 2

　　Ⅰ.①中… Ⅱ.①高… Ⅲ.①电影文化-文化传播-研究-中国 Ⅳ.①J909.2

　　中国版本图书馆 CIP 数据核字(2022)第 158698 号

中国电影:跨国流动与批评实践
ZHONGGUO DIANYING：KUAGUO LIUDONG YU PIPING SHIJIAN

· ·

著　　者：高　凯
出版发行：上海交通大学出版社　　　　　地　　址：上海市番禺路 951 号
邮政编码：200030　　　　　　　　　　　电　　话：021-64071208
印　　刷：常熟市文化印刷有限公司　　　　经　　销：全国新华书店
开　　本：710mm×1000mm　1/16　　　　印　　张：13.25
字　　数：220 千字
版　　次：2022 年 9 月第 1 版　　　　　　印　　次：2022 年 9 月第 1 次印刷
书　　号：ISBN 978 - 7 - 313 - 24349 - 2
定　　价：69.00 元

序

这是高凯的第二本著作。首先,我要对他的勤勉表示敬意,向他取得的成果表示祝贺!

高凯的视域一直比较开阔和开放,这也许和他一直所学的专业、攻博期间又有多次出国访学的经历有关,但更多的则无疑来自他勤于学习探究、勇于开拓进取的专业态度。本书讨论的三个问题,都是当下中国电影理论批评值得关注的重要问题,设身处地,有的放矢,自带一种本真求是的意味。即以"中国电影与国际传播能力建设"来说,近年来已成为显学,但论者们较多关切的是应用方法和传播策略,这当然是必要的,但是,如果仅仅执念于技术路线和工具性思维,而不从更广泛、深刻的政治、经济、文化、社会,以及媒介艺术本体的角度切入,难免失之表层与粗放,甚或可能因为过于自我而误入歧途,跌进思维定势的泥沼。我们欣慰地看到,高凯是从"寻找平衡点""全球化语境""跨文化传播""国际吸引力""电影制作水平""文化叙事问题及能力"等多重角度进入这个议题的,既不拘泥于自我感触,也不简单受制于他者镜像;既有历时的回溯,也有共时的审察。全书分三篇,分门别类,前后照应,互为补充。其间,有宏观的认知阐发,有微观的个体解析,也有中外实证的比较诠释,还有外国专家意见和建议的参照,所涉虽难免芜杂,可能也缺少完整的体例、周密的设计,但力求贴近、坦诚和开放,把问题摆到台面上来,把触角伸向眼力所及的各个方面。"别裁伪体亲风雅,转益多师是汝师"。这就使研讨走向了阔达与深入,也为华夏电影讲好中国故事、塑造好中国形象、传播好中国价值,在新时代的创造性转化和创新性发展提供了新的注解。我尤为赞赏的是,高凯在论述中多次提及,电影"走出去"的主要问

题是接受问题，不管你的愿望多么强烈，首先都必须让人乐意观赏，进而感同身受、心悦诚服。从这个要义说，不但中国电影的制作技术和水平需要大大提升，同样重要的是力促创作定位和观念的转型。人类命运共同体的思想标尺，决定了中国电影创作者不仅要有自己鲜明的个性表达，以及对国家和民族的高度认同，还要有对全人类共同处境的明细认知，对人类普世价值的深刻体认。实事求是地说，在我国百年电影历史和现有的思想文化资源中，这一块还比较薄弱，还没能达成完备的共识。欲速则不达。要完成这样的转型定位，中国电影还有很长的路要走。作者能具有这样的清醒和意识，我以为是颇为可贵的。同样，也值得新时代中国电影创作和理论批评悉心眷顾和郑重思量。

再如对于"电影批评：老问题与新现象"的研究，作者运用了散点透视的方法，看似有些杂碎，其实万变不离其宗，形散神不散。把脉、批评、研究、扫描、刍议、评差……形形色色，不拘一格，让人触摸到一位青年电影批评家的生命活力。其实，批评的形式本来就是丰富多彩的，学院式的藩篱限制了批评的疆域，娱乐式的弥漫又败坏了批评的声誉。在今天这样一个"半人半机器"或者说人和互联网相交的年代，电影理论批评怎样升级换代，蹚出既播撒人间烟火又不乏思想引领的新路，高凯们的尝试和探求自会有它的价值和意义。

总之，这是一部青年学子的著作。它可能不够宏大，不够深邃，甚至不够全面和准确，但它真诚、真切和真率，洋溢着年轻人的朝气，与教条式挥别，同程式化无涉。也许，这就够了，就有了它存世的理由和价值！

中国电影评论学会副会长　李建强

2022 年 7 月

目　录

下篇　批评实践：类型与批评

上 篇

中国电影：

全球语境与跨国流动

华语电影"走出去"须寻找"平衡点"*

2012年2月,中美双方就解决WTO电影相关问题的谅解备忘录达成协议,中国将引进超过50%的美国电影到中国内地,将在原来每年引进美国电影配额约20部的基础上增加14部3D或IMAX电影,且美方票房分账比例从原来的13%提升至25%,由此,中国电影的闸门进一步为美国打开。中美电影新协议为中国电影发展提供了新的平台,同时带来更大的挑战。中国电影国际化进程本就缓慢,如今又面临外国电影,尤其是好莱坞电影的猛烈冲击,此背景下,中国电影更需要迈开"走出去"的步伐,在双方博弈过程之中也需积极争取主动。

2012年6月17日,第十五届上海国际电影节首场论坛"向世界讲述中国故事"举行,导演冯小刚对中国电影凭什么"走出去"直言,"现在大家都在抱怨好莱坞挤压国产片空间,但我们要找自己的问题。你没有观众,是因为你的电影不好看"。

我以好莱坞电影为参照,就"文化平衡"谈谈中国电影"走出去"的路径。

谈及"文化平衡",具体到电影,我们首先要有一个培养"国际受众"的概念,培育起来自己固定的观众,才更有利于中国电影的海外推行。要寻求文化的平衡,就要把握世界趣味中心,在主题上应该尽量选择"全球性题材",即便选择"民族题材",那也要尽量"国际化表达"。而这一块又恰好是中国电影的弱项。我们的电影如果太死守民族本土主义就会阻碍传播交流范围,传而不通;如果抛弃民族本土主义就会只剩下大众通识的元素,影片则失去文化的稀缺性。功夫片和武侠片是我国电影的一个特色类型片种类,在海外市场上广受欢迎,原因就在于这种类型的"文化折扣"要少很多。此

* 本文原载2012年6月21日《文学报》。

外，国际影视人才的缺失是中国电影"走出去"的又一大制约。作为影视教育培养的问题，在此也作为一个发展策略提出来。要真正走入国际市场，还必须培养出一批"学贯中西"的既通晓中国传统文化又熟悉西方经营体制的"杂糅型"复合电影人才。只有这样，才能有效解决文化隔阂问题，顺利走向世界。

面对日益频繁的跨文化交流，我们需要"和而不同"，取世界文化"精华"，去本土文化"糟粕"，在两种文化之间找到"平衡点"，才能更好地把中国电影推出国门。

"中美电影新政"对中国电影的挑战与机遇 *

 2012 年 2 月,中美双方就解决 WTO 电影相关问题的谅解备忘录达成协议,"此举应该说是中美双方多年博弈的必然结果,大势所趋,不可逆转,至此,电影大门进一步为美国打开,之后的竞争亦将在新的平台上进行,中美电影交流跨入全新的多元、开放时期"①。此举一出,可谓迅速"搅动一池春水",引起了业内外的强烈反响。当时一批专家、学者纷纷撰文,一批专业期刊甚至开辟专栏,从多方面对"中美电影新政"进行解读,对其将对中国电影的影响展开预测,同时很多人也积极提出政策建议。此类代表性文章如李建强、高凯的《"中美电影新政"的影响及其对策研究》(《电影新作》2012 年第 3 期)、贾磊磊的《中国电影产业的战略变局——增加美国影片进口配额对中国电影未来的影响》(《当代电影》2012 年第 5 期)、刘藩的《好莱坞新攻势之下中国电影的宏观战略和创作策略》(《当代电影》2012 年第 5 期)、刘汉文的《中美电影协议影响蠡测与应对思路》(《电影艺术》2012 年第 5 期)和聂伟的《后"协议"时代中国电影的"产业自救"》(《艺术评论》2012 年第 9 期)等。这一批文章及时对"电影新政"的实施进行了有价值的思考和反馈,时至今日,"中美电影新政"实施已一年多,回头看来,学者们当初所作的预测有应验也有失算。那么,在好莱坞的新攻势下的中国电影在发展中究竟有什么新特点,又遇到了什么新问题呢?着眼于中国电影发展的长远目标,下一步我们究竟该如何有效应对?本文将试做总结、回答。

一、"新政"影响下的中国电影之冲击篇

 面临日益成熟的电影工业体系为后盾的好莱坞大片的强劲攻势,在"电

* 本文原载《东南传播》2014 年第 4 期,郑婧艺对此文亦有贡献;收入本书时,题目进行调整。

① 李建强,高凯."中美电影新政"的影响及对策研究[J].电影新作,2012(3):2,6.

影新政"实施初期,中国电影面临巨大的冲击和挑战。

(一)国产片市场份额失去主导

2012年,中国电影的年产量已达745部,平均每天有超过2部电影产生,这个产量仅次于美国和印度,位居全球第三。至于银幕数量,自2007年以来,中国电影银幕数量也呈不断增长的趋势,为中国电影的繁荣发展提供了硬件条件,但电影大国不等于电影强国。倘若说在"2011年全球全年观影人次超过2000万的国家电影市场中,只有印度、埃及、尼日利亚、土耳其、日本、韩国、中国等少数国家的国产片票房超过美国的好莱坞影片票房",鉴于如此"优秀的表现",有人士曾乐观断言"使国际电影业在Hollywood(好莱坞)、Bollywood(宝莱坞)、Nollywood(尼日利亚罗莱坞)之外,又创造了一个Chollywood(中国乔莱坞)的专有名词",那么在进口片进一步引进之下的2012年中国电影市场的表现将是对此"美梦"的冲击。2012年的170.73亿元票房中,国产片80亿元出头,占比48.46%,10年来首次被进口片击败。深究其原因可以发现,尽管有227部国产电影上映了,却难以与76部的进口片相抗衡,国产片与进口片的上映比例接近3∶1,票房成绩却接近1∶1,国产片票房为82.37亿元,进口片票房为88亿元。再细观2011年的票房成绩,可以发现,2011年中国电影总票房为131.15亿元,其中进口分账大片的票房为49.1亿元,约占总票房的37%,而在2012年,当进口分账大片的数量由20部提升至34部时,进口分账大片的票房也相应地提高到了74亿元,约占总票房的43%,比上一年提升了约6个百分点。因此,我们有理由相信,2012年新增的14部分账大片的确对国产电影造成了冲击。

(二)3D技术的"畸形偏爱"

2012年,中国的进口分账片配额由原来的20部增加为34部,且增加的14部必须是特种影片(3D或者IMAX)。这一年,卡梅隆3D电影中国公司正式落户天津,这是卡梅隆·佩斯首次在美国本土以外设立总部机构。2012年,当3D技术已在国外渐渐退热时,却在中国受到了前所未有的追捧。再看2012年内地电影市场票房前十名中,除了《人在囧途之泰囧》之外,其余9部电影不是3D,就是IMAX,3D和IMAX电影俨然成为票房收入的一种依赖。而在2013年,3D和IMAX仍然是中国电影市场热捧的对

象，以国庆档为例，14 部新片中有 6 部都是 3D 电影。

据美国电影协会的统计，美国本土上映的 3D 影片的片数从 2011 年的 45 部下降到了 2012 年的 36 部。也有调查表明，在美国的电影观众已经厌倦了 3D，因为他们为戴眼镜而烦恼，并且不愿支付 3～4 美元额外的票价，当问他们为什么不想看 3D 版本的影片时，在 Worldwide 影业集团调查的 1 129 位观众中，有 51% 的受访者说，3D 版本比 2D 版本贵出那么多，不值当；而 52% 的观众说，3D 影片票价太贵；42% 的观众说他们不喜欢戴眼镜。显然，美国本土对 3D 电影的热度已降温。好莱坞的市场是世界电影市场的风向标。当 3D 已经在那边不是主流甚至成为鸡肋之时，我们这边还在拼命花钱追赶 3D 技术，笔者觉得这是我们非常值得警惕的一件事。仅仅依靠技术手段的升级是不能够解决"如何抓住观众眼球"这个问题的。国内电影公司要是捧别人已经不屑的技术当宝，那可真是落后人家不止一步，更重要的是，这种落后，必将付出惨重的学费。

（三）国产片扎堆 导致自残性内耗

电影新政规定进口分账大片从 20 部提升至 34 部，意味着平均每个月就有 2～3 部引进片在国内影院上映，再者，根据协议，中美合拍片享受内地和香港合拍片同等待遇，更多此类型片加入竞争行列，另外，每年还有 30 部进口批片在国内上映。"如此一来，三箭齐发，国产中小成本电影的上映档期便会被进一步挤压。近些年，各大片的档期竞争日趋激烈，春节档、暑期档、国庆档、情人节档……可谓满满当当！追加的引进大片将使档期空间更加狭窄。"[①]果不然，今年一时间，临时调整档期变成家常便饭，"不靠谱"成了习惯。如《寒战》《新妈妈再爱我一次》《天生爱情狂》《幸福迷途》《爱谁谁》等影片为避免《谍影重重 4》等引进片票房分流，同时调到了 11 月 8 日和 9 日上映，直接导致了国产影片的扎堆、自残。除此之外，随意调档期也会带来不可预期的风险。比如《无间罪》，为了避开万圣节惊悚影片上映热潮，将上映日期改到了 11 月 23 日，却碰到了 22 日上映的分账大片《少年派的奇幻漂流》，不可避免地成了炮灰。

① 李建强，高凯."中美电影新政"的影响及对策研究[J].电影新作，2012(3)：2，6.

除了为避开好莱坞大片之外,2012 年的国产电影为了抢占贺岁档,不惜头破血流抢占每一条"跑道"。虽然新增了 14 部进口分账大片,但是这些 3D 和 IMAX 巨作是没有被投放在贺岁档的,并没有对贺岁档的国产片上映构成太大的威胁。相反地,国产电影自身的竞争却导致了相当严重的"内耗"。比如于 11 月 29 日同时上映的《王的盛宴》和《一九四二》,大批雇佣"网络水军",打起了"影评之战"。结果是,《王的盛宴》不仅没能"渔翁得利",反而遭遇票房和口碑的双败。陆川自曝雇佣水军给自己好评,映衬着 8 000 万元的票房数据,更多了一种"项羽自刎乌江"的悲壮。

二、"新政"影响下的中国电影之发展篇

"电影新政"在落实初期对中国电影造成了冲击,但也在一定程度上为中国电影发展提供了新的刺激和机遇。尤其在新政实行第二年,国产片保护手法与套路逐渐清晰,国产电影扬眉吐气,打了一场漂亮的"翻身仗"。

(一)票房高速飙升 影院及院线持续发展

2012 年,中国电影总票房达到 170.73 亿元,同比增长 30.18%,年增幅居于全球首位,超过了日本,成为除北美市场以外,全球第一大电影市场。这也是中国电影自 2002 年开始产业化改革以来,年度票房保持高速发展的第十个年头了。2012 年,中国电影市场过亿元的影片达到了 43 部,这 43 部影片总共创造了超过 125 亿元票房,约占总票房的 74%。其中,引进片 22 部过亿元,贡献票房 73 亿元,占全部过亿元影片票房的 58.4%,国外进口影片可谓中国电影市场的有力支撑,与中国电影市场共同繁荣。从统计来看,2012 年国产电影在全年票房总额占比超过 48%,这已超出中美电影新政签订之初的市场预期,有力拉动了国内电影市场。十年来,中国电影年票房平均增长率达 33.9%,远远高于全球不到 8%的平均增长率。相比美国、日本等国家和地区的国内票房市场的持续乏力,中国电影发展更凸显生机活力。而在 2013 年,中国电影更是出现了票房"井喷"现象,170 天即破百亿。根据国家新闻出版广电总局公布的数据,2013 年上半年,我国电影票房已达109.9 亿元,其中产片票房 68.5 亿元,同比增长 144%,占上半年总票房的

62.33%；而进口片票房 41.4 亿元，同比 2012 年下跌 21.4%，占上半年总票房的37.67%。截至 9 月 30 日，中国电影总票房已达 161 亿元。据专家估计，2013 年总票房或将超过 220 亿元，同比增长约 30%。由此，无论从总量还是增幅来看，中国电影市场都足以令世界注目。伴随电影市场的发展，影院及院线的建设与发展也得到有效助推，资料显示，2012 年，中国电影院发展保持高速增长，全国范围内新建影院 800 余家，总影院数量达 3 680 家。新增银幕 3 832 块，平均每日新增 10.5 块银幕，且全部是数字影厅，总银幕数量达 13 118 块，中国电影银幕数量达新高。另外，截至 2012 年底，中国城市院线达 46 条，同比增长 7 条，这也使得内地院线连续四年增长。而在 2013 年，我国城市影院建设继续呈现高速发展的趋势，截至上半年，新开业影院 419 家，新增银幕 1 962 块，银幕数超过 1.5 万块，预计全年银幕数有望超过 1.7 万块。

(二)电影创作产量激增　电影类型趋于丰富

2012 年，全年生产故事影片 745 部(含电影频道出品的数字电影 9 部)，动画影片 33 部，纪录影片 15 部，科教影片 74 部，特种影片 26 部，全年生产的各类电影总量达到 893 部，单以近年中国故事影片产量来看，2012 年的增长幅度也十分巨大。电影产出数量巨大的同时，伴随的是电影类型的日趋丰富，在 2012 年全年上映的 315 部影片中，既有《第一次》《伤心童话》等爱情片，也有《血滴子》《大上海》《十二生肖》等动作片，还有《人在囧途之泰囧》(以下简称《泰囧》)、《我老公不靠谱》等喜剧片，这三类电影保持热门，稳坐头三把交椅，除此之外，以往在国产电影中极为缺乏的惊悚片和动画片等也是异军突起，风格明显的类型电影市场紧俏，其中一些影片还取得了亮眼的市场表现，诸如惊悚片中的《笔仙惊魂》《青魇》，动画片中的《喜羊羊和灰太狼之开心闹龙年》。而在 2013 年，中国电影也呈现出类型丰富的态势，除了爱情、动作、喜剧三大类型之外，魔幻片中的《西游降魔》、犯罪悬疑片中的《全民目击》等以往较为少见的类型电影也凭借其独特的类型元素收获了不菲的票房成绩。

(三)中小成本影片发力　中生代导演势力崛起

中小成本影片发力和中生代导演势力崛起是中国电影发展的另一个显

著的特点。除了叫好又叫座的《狄仁杰之神都龙王》之外,《白鹿原》《王的盛宴》《血滴子》《铜雀台》《大上海》和《危险关系》等传统中式大片在中国电影市场搏击中纷纷落马,比如《王的盛宴》便是一个"悲剧"。该片用近亿元的投资仅收获 5 000 多万的票房,实可谓"亏大了"。另外,其中不乏一些影片在口碑和市场上双双遭遇滑铁卢,除了"魔幻大片"《画皮 2》凭借前一部电影的人气、明星效应、营销宣传和 3D 技术等,在"没有进口片"的日子获得票房胜利,却难逃业内外人士的一致指责"伪 3D""文化贫血""空洞无物"等。而即便一向出手又稳又准的冯小刚,其严肃创作的宏大巨制《一九四二》终究因题材未能在票房上有预期般的收获。

与大片的式微相对应的便是中小片的崛起,2012 年 3 月 8 日,《桃姐》满载声誉归来,终于登陆内地大银幕,得益于前期积累的品牌效应和刘德华的明星光环,最终获得票房近亿元,成为文艺票房新的标杆。这部饱含爱、尊重以及尊严的电影,为中国银幕带来了久违的感动。除此之外,令人欣慰的是,2012 年还出现了《飞越老人院》《神探亨特张》《人山人海》《浮城谜事》和《万箭穿心》等一批充满作者情怀和当下意识的现实题材作品。虽然后几部电影在票房或营销上都未能与《桃姐》比肩,但却调和了中国银幕的颜色。而在 2013 年,中国电影市场格局更是发生了剧烈的变化,中小成本电影大卖,《北京遇上西雅图》《致我们终将逝去的青春》《中国合伙人》等一批制作成本在 2 000 万至 6 000 万左右的电影纷纷突破 5 亿票房大关,令不少业内人士直呼"大片时代终结"。

提及中小片的发力,就不得不联想到中生代导演和新生代导演势力的崛起。2012 年是中生代导演集体爆发的一年,陆川、宁浩、王全安、乌尔善、娄烨等纷纷交出自己的力作。有的票房吸金吸到手软,有的实验风格让主流观众接受无能,有的口碑大收获得无数提名……2013 年则是"江山代有才人出"的一年,许多新生代导演,如薛晓璐、王子鸣、黄真真,还有演而优则导的周星驰等纷纷交出了令人满意的成绩单。甚至有论者说,新生代导演的时代已经来临。此番预测有夸大之嫌,中生代导演专注创作、野心渐现,然而对比张艺谋、陈凯歌、冯小刚等,显然还是要有很长一段路要走,而明星导演拍摄的影片更是属于"现象级电影",无法撑起中国电影的半壁江山。不

过,中生代导演确实在逐步拥有一定话语权,其作品开始登陆市场,并且创作特色不同于前辈,这为华语电影创作注入了新鲜血液,在很大程度上丰富了中国乃至世界银幕。

三、如何进一步做大做强中国电影

电影新政背景下,面临外国引进片,尤其是好莱坞电影的新一轮攻势,国产电影虽然受到了一定的冲击,却没有丧失信心,坐以待毙。相反地,国产电影积极探索应对策略,在2013年痛殴"好莱虎",狂揽票房。但是,毕竟中国电影工业处于尚未成熟之阶段,问题还有很多,着眼于中国电影发展的长远目标,我们仍需要对"如何做大做强中国电影"做进一步的摸索。

(一)增强信心,坚持提升创作品质

如前面提及的,2012年,引进片从前一年的62部增加到76部,其中34部是分账片。全年170.73亿的票房中,全年上映的315部国产片只占据了年度总票房的48.46%,自2002年中国电影产业化改革以来,首次跌破50%。这也证实了之前很多人对引进片将进一步挤占中国电影市场份额的预测。然而,2013年国产电影的信心并没有因此挫败,拿票房来说,《西游·降魔篇》《北京遇上西雅图》《致我们终将逝去的青春》等片的惊人票房收入创下国产电影多项纪录,给国产电影创作打了一剂又一剂的"强心剂",而这些电影在取得高票房的同时也收获了良好的口碑评价。这正是电影从业者信心与信念的体现。另一方面,放眼全球,中国电影市场未来的发展空间可谓潜力巨大。近年美国、日本等国家和地区增长乏力,甚至有些年头还呈现"负增长",而十年以来,中国内地电影年度票房平均年增长率达33.9%,远远高于全球不到8%的平均增长率。在此背景下,只要内容好,观众一定会用手中的电影票给予最积极的支持。2013年出现的许多品质优良的国产电影已经向我们说明,要振兴中国电影市场,最重要的就是做出被大众所喜闻乐见的"好电影"。

好电影不重出处,品质才是电影成功的关键。只有影片自身质量过硬,才有可能获得好口碑。中国电影自产业化改革以来,一批又一批的中国式

大片涌现,而这一批电影也一直被诟病"眼热心冷",如何从"高概念"(high concept)转向"高品质"(high quality)成为中国电影创作的重要问题。而提升电影创作品质,应从几个方面入手,首先,树立电影品牌意识,"从现代企业战略来看,品牌是指企业及其所提供的商品或服务的综合指标,是通过一系列的要素和生产经营活动所形成的一种形象的认知度,品质感觉,以及通过这些体现出的顾客的满意度和忠诚度,属于一种无形资产"。[1] 好的电影凭着积累的口碑是可以创造"神话"延续的奇迹的,从而使得一部电影的生命尽可能地得以延长,《007》和《哈利·波特》等系列电影便是很好的例子;其次,更新创作思路,呼唤释放想象力的作品,国产电影严肃沉重有如《一九四二》,逗笑幽默有如《泰囧》,丰富细腻有如《万箭穿心》,可是我们的"好电影"还是显得那么的"四平八稳",缺少《盗梦空间》《贫民窟的百万富翁》和《阿凡达》那样充满创新的作品,再者,像 2011 年中国银幕上五个"关公"、四个"孙悟空"、三个"穆桂英"、两桌"鸿门宴"……这样的情况,也凸显了当下中国电影创作缺乏原创的窘态;再次,加强电影人才的培养,人才从来都是一切行业的关键因素,电影业也不例外,解决专业人才缺乏的问题也是中国电影产业发展面临的瓶颈,面对今后的市场,尤其是国际市场,我们需要既懂市场又懂专业的复合型人才;最后,对于电影的创作,除了市场和票房指标之外,还需要有文化、美学和精神维度的考量,如何让电影暖了观众的心也是必须注意的问题。

(二)做好规划,深入对观众和市场的研究

近年来,中国电影创作往往呈现"一哄而上"的情况,如今 3D 大热,不少创作者更几乎不考虑电影的形式与内容问题,一味跟风。这往往是电影制作、发行方欠缺规划、目光短视的结果。究其背后深层原因,可追溯到对观众和市场研究的忽视。

电影史是电影历史发展流变的记录和描述,它同时也是一部观众对电影观念的"接受史"。中国电影史上,早期时候就有不少艺术家便已开始了对观众的重视。例如,郑正秋在谈及电影与社会心理的问题,便曾言需要抱

① 张会军,俞剑红.中国电影产业发展报告 2007—2009[M].北京:中国电影出版社,2009:71.

定一个三步走的宗旨，即第一步不妨迎合社会心理，第二步就是适应社会心理，第三步才走到提高的路上去，也就是改良社会心理。这个"迎合""适应"和"提高"的"三步走方针"，一方面有利于"激活"潜在观众，培养电影观众，另一方面有利于巩固现有观众，更为重要的是，提高电影创作水平到一定阶段可以改良大众欣赏口味，进而反作用于电影创作水平的提高，如此良性循环，在今天看来依旧值得借鉴。

在观众问题的讨论上，著名影评家钟惦棐先生可谓我国"电影观众学"的开创者。早在1957年，在《电影的锣鼓》中，他就曾指出："最主要的是电影与观众的关系，丢掉这点，就丢掉了一切。"后又进一步明确"无论是电影创作，电影评论和电影制片，无视观众的意向，是注定行不通的"。[1] 而对电影观众的研究，不仅要注重调研、分析现有观众与潜在观众的观影习惯、欣赏趣味，把握观众的总体特性，另外，"由于地理状况的差异，生产实践活动的不同，经济活动方式的不同，各民族也形成了不同的历史文化，不同的审美倾向、人生态度、情感方式、思维模式、致思途径、价值观点，这诸多元素相互交织，有机融合成一个民族特有的文化心理结构"，[2]还需对观众的特殊性进行类型分析，如此一来，才能适销对路，进而学会引导观众。在中国，冯小刚的电影之所以一直受到观众的喜爱，不仅仅是因为冯小刚善于搞笑幽默，还在于他将创作目光投向喧嚣的现代都市生活和平民的精神状态，并能经常联系当下生活，游戏化的故事情节中透露出对个体生命的反思，最大限度地满足了观众的心理欲望。再从《失恋33天》《泰囧》等个案也不难看出，这些影片的成功也是源于迎合了大众的内心诉求，观众在电影中寻找到共鸣自然给予回馈。《泰囧》的成功也给了不少中国电影创作者信心和勇气，虽然进入中国的特种大片越来越多了，但是观众在看多了之后，他们的选择也是日趋理性的，只要电影制作精良，贴近观众，适合百姓口味，观众便是会追捧的，这便是你给观众一个满意，观众还你一个奇迹。电影是一门大众艺术，创作还需要与大众的情感对接。

① 钟惦棐.话说电影观众学[A].钟惦棐文集：下集[C].北京：华夏出版社,1994:29.
② 章柏青,张卫.电影观众学[M].北京：中国电影出版社,1994:109.

当下很多电影制作者看到特种电影有利可图，便一窝蜂涌上，全然不顾内容与形式的问题，这完全是"短视"的表现，绝非长久之计。近年，中国式大片式微，中小成本影片崛起是不争的事实，尤其《泰囧》之后，加上2013年春季档期间《北京遇上西雅图》的持续好评和热映，这些现象对电影创作者应该是有启示的。与进口片硬对硬碰撞的中式大片并无强大抗击力，而在强敌压境之际，本土化制作的中小成本影片却突破了"好莱虎"的控制。在中国电影迅速成长的这些年里，观众对新奇技术的热度在逐步降温，电影观众也越来越成熟，不再那么容易被片方的噱头宣传忽悠的晕头转向。电影创作者还需摆脱对3D技术的过分依赖，克服一哄而上的盲目性，认真研究一下观众的口味，只要坚持尊重观众，才有希望烹调出"色鲜味美"的电影大餐，这样，中国电影才有长久发展的可能。

（三）尊重市场，加强发行和管理的规范

随着中国电影产业规模快速发展，市场持续繁荣，世界各国尤其是电影超级大国美国，十分看重中国电影市场。在2012年2月19日，美国电影协会（MPAA）主席克里斯·多德议员就发表讲话说："美国在对中国出口方面迈出了重大一步。打开中国电影市场一直以来都是美国电影协会的首要任务，如今该协议对美国众多的电影从业者和娱乐产业人士都是天大的好消息。这次具有里程碑式意义的协议将会使美国电影公司获得更多的票房收入，修正过去20年在标准商业条款下令人遗憾的收入状况。往后将会有超过50%的美国电影进入中国市场。"①2012年中美电影新政颁布，在每年20部分账进口片的基础上增加14部特种片，随着《泰坦尼克号》《复仇者联盟》等强势大片的夹击下，国产影片票房受到了很强的冲击。而在面临进口大片挤压的同时，国家也颁布了相应的对策扶持国产片。2012年专资办颁布的"新四条"，通过返还专项资金等奖励方式鼓励国产电影影片制作；在渠道上，鼓励电影院线放映国产影片，加大对国产影片的扶持力度。同年颁布的《关于加强海峡两岸电影合作管理的现行办法》，放宽两岸合拍的优惠政策

① 贾磊磊.中国电影产业的战略变局——增加美国影片进口配额对中国电影未来的影响[J].当代电影,2012(5):4—5.

及发行方法,促进两岸间电影合作交流,丰富国产电影的类型产量,两岸将通过合拍、引进等交流方式促进大华语电影的融合。国家从宏观层面为国产电影添置"防火墙"和"保护伞",这些措施对于中国电影发展产生了积极作用,一方面促进了中国电影创作、制片采用高新技术的热情,另外也促进了电影院放映国产电影的积极性,为国产电影生存争取了更大空间。然而从长远发展考虑,在保护的同时,更应鼓励竞争,而不是培育"温室花朵",在尊重市场选择的基础上,中国电影如何在激烈的博弈中不断提升自身的核心竞争力更值得重视。

2012年影片在热门档期扎堆上映、相互挤压。2012年多次出现了一天上映 8~9 部影片的情况,比如:3 月 8 日上映了包括《桃姐》《女人如花》《柳如是》在内的 8 部影片,大片档期挤压的情况亦是严重,如贺岁档有《少年派的奇幻漂流》《一九四二》《王的盛宴》《十二生肖》《血滴子》《大上海》等大片。档期集中上映,国产影片互相残杀,情状惨烈之极。而影片"抱团"便容易引起恶性竞争,"取暖"不成反引发"恶斗"。2012 年,导演陆川成为国内首个公开承认雇用水军拉高评分的导演。《王的盛宴》上映后远低于票房预期,陆川坚信口碑不佳、评分过低都是网络水军造成的。12 月 3 日晚 9 点,陆川工作室的成员在新浪微博自我曝料,因为遭遇水军抹黑雇用了"口碑维护团队"。诸如此类问题,反映了当下我们的政策还是缺乏引导性和规范性。

经过 2012 年的"混战",至于 2013 年,中国电影痛定思痛,大片"扎堆"现象减缓。但是,新的问题却出现了。为了保护国产电影,许多好莱坞电影不是被挡在门外,就是被排在同一档期内自相残杀,如《钢铁侠 3》将五一黄金档让给了《致我们终将逝去的青春》,《重返地球》《环太平洋》《惊天危机》《速度与激情6》等好莱坞大片则被同时排在了 7 月暑期档"对掐"。此种保护手法,虽然在一定程度上有助于国产电影票房的增长,却饱受外媒诟病。

四、结语

2012 年的中国电影可谓"快乐并痛着",在粗略梳理之后,目光投向当下,2013 年中国电影开局态势即令人惊喜,直至 9 月份仍一路凯歌。如前文

所说,2013年上半年,我国电影票房已达 109.9 亿元,其中国产片票房 68.5 亿元,同比增长 144%,占上半年总票房的 62.33%。截至 9 月 30 日,中国电影总票房已达 161 亿元,国产票房冠军是《西游·降魔篇》的 12.44 亿元,该片已成为第二部破 10 亿元的国产片,而其仅仅用了短暂的 15 天就突破 10 亿元票房大关。至于《致我们终将逝去的青春》《中国合伙人》等中小成本影片更是 3 天即过亿,令人叹为观止。2013 年引进的《钢铁侠 3》《霍比特人》《疯狂原始人》等纷纷贡献了较高的票房,10 月份和 11 月份有更多的好莱坞吸金大片出现在中国的大银幕上,如《独行侠》《惊天魔盗团》,10 月底上映的《斯大林格勒》《私奔 B 计划》,以及《赤焰战场 2》《雷神 2》等。而在国产片方面,我们也将看到一批大导演的新作浮出水面,这些都无疑让我们对 2014 年中国电影市场抱有更大信心和希望。

张艺谋电影"走出去"策略论 *

中国电影"走出去"俨然成为一个时代命题,与新世纪中国的崛起紧密相关。在此背景下,对中国电影"走出去"的研究就有了重要的现实意义。张艺谋电影是中国电影国际化程度最高的典范,其电影在不同发展阶段都取得了不同程度的成功。分析张艺谋电影国际推销策略,解析张艺谋电影"走出去"成功元素,有利于给予中国电影"走出去"更多启示。结合研究,张艺谋国际推销手段可以分为两种:"披一件东方外衣"和"踩着好莱坞影子"。

一、"披一件东方外衣"

东方,尤其是中国,一直吸引着西方人的眼球,他们对这片神秘的土地充满幻想,欲窥视一番,张艺谋也把握住了这一心理,给自己的影片"披一件东方外衣",让西方人"竞相围观"。神秘的东方元素一直是张艺谋电影最大的特色。张艺谋给西方人描绘了一个比较接近近况的中国,让世界领略中国。这一策略可以说几乎贯穿了张艺谋执导的所有影片,以《红高粱》《菊豆》和《大红灯笼高高挂》等影片为典型。在此以《红高粱》作切入分析。

1988 年,由西安电影制片厂出品的《红高粱》,被国家电影局副局长张宏森称为"中国电影拿的第一个世界冠军"。《红高粱》在消除我国民族艺术自卑感,进一步振兴和发展新时期的电影艺术方面,影响意义深远。影片采用了"孙子"的旁白,讲述了"我爷爷"和"我奶奶"的故事。

导演张艺谋曾经表示:"我把《红高粱》搞成今天这副浓浓烈烈、张张扬扬的样子,充其量也就是说了'人活一口气'这么一个拙直浅显的意思。"[①]在

* 本文原载《东南传播》2015 年第 6 期。
① 张艺谋.我拍《红高粱》[J].电影艺术,1988(4).

电影中,导演把一个传统的中国印象和突然降临的抗日战争并置,由此构建了两个彼此独立却又相对完整的时空。在电影的前后两部分,时空呈现不再是复现的方式。在影片中,炎黄子孙追求自由的顽强意志和生生不息的强大生命力得到张扬和赞美,历史被重构。

电影中多次出现仪式性的民俗处理的画面,出嫁时的"颠轿"和祭酒神的镜头以及男女主人公在高粱地野合的场面,使得电影具有强烈的视觉震撼力。影片通过非常强烈的视觉与听觉造型手段、仪式化的民俗风格加工和传奇性的奇观化故事情节,对民族文化进行了深刻反思,做了对文化寓言性的表现,"最为重要的是这部片子强烈的理想精神,将对人性的张扬达到最为酣畅淋漓的程度,影像锻造的世界为千百年来压抑隐忍的人性打开了鲜活快意的天地,这与第五代影片的凝重深沉形成巨大对比"。①

《红高粱》给中国电影打开了一扇门,闯出了一条通往世界电影的路径。它是张艺谋巨大成功的标志,将带有中国式寓言的主题以令人震撼的方式摆在世界观众面前,让世界认知中国。

张艺谋电影"披着"这样的一件"东方外衣"开始走向世界。

二、"踩着好莱坞影子"

国内市场的开放日渐宽松,美国大片强势登陆,对中国电影业形成巨大冲击。"20 世纪 90 年代以来的中国电影的经济改革,意味着彻底打破新中国建立以来就已存在的电影制片、发行、放映'一条龙'的垄断型固有机制,向市场经济接轨。"②自此,电影体制发生变革,市场商业化程度日益提高。同时,国内观众的观影习惯、兴趣也发生巨大转变。中国电影被推到了一个既需要和国际电影抗衡,又要和国内电影竞争的艰难境地。电影人开始反思电影到底是"艺术"还是"商品"的问题。在这一背景下,文学艺术创作者纷纷走向"世俗化"和"大众化",寻求和市场接轨,以取得盈利。文化在这一时期越来越成为一种"产品",这是市场赋予的一种特性。在这一阶段,张艺

① 周星.中国电影艺术史[M].北京:北京大学出版社,2005:265.

② 许南明,富澜,崔君衍.电影艺术词典[M].北京:中国电影出版社,2005:15.

谋应时转型，走向"商业'大片'时期"，把创作对准国际。聪明的张艺谋知道，想要成功地让自己的电影走向国际，就必须与世界强势文化靠拢，惟有此才能迎合不同地域更多人的观影口味，从而取得票房经济价值。"商业'大片'时期"，张艺谋寻找到了一个最有价值的模仿对象，他开始主动出击好莱坞，欲用好莱坞模式烹饪一道好莱坞式的中国大餐，从而受到世界更多认可，占领更多国际电影市场份额。这一推销战略，可以归纳为"踩着好莱坞影子"。

这一策略下，典型影片代表当属《英雄》《十面埋伏》《满城尽带黄金甲》《三枪拍案惊奇》和《金陵十三钗》。在此，主要以《英雄》和《金陵十三钗》作为切入点，试做分析研究。

张艺谋导演的《英雄》是中国电影市场化进程中的里程碑。张艺谋在拍摄这部影片之时目的就很明确，他就是要追求高票房，所以他首先把电影作为一个产业来做，从而电影每一个环节都要和利润靠拢。这部影片"从前期拍摄的策划筹备，到拍摄制作，再到最后的宣传发行，都采取了一套不同于国产电影以往的操作路数，却又完全符合商业规律的市场化运作方式"。[①]《英雄》是张艺谋个人转型尝试的一次壮举，也是中国电影走向商业化的一个崭新起点，还是中国电影新世纪发展走向的风向标。

"《英雄》的成功为中国电影向产业化道路迈进做出了很好的表率，为民族电影在好莱坞的影响下，如何保存自己的空间积累了宝贵经验，也为中国电影人在国际电影市场中赢得了自己的市场份额，树立了信心。"[②]这一次尝试也受到了国际影坛的一定认可，该片获得第 75 届奥斯卡最佳外语片提名以及香港金像奖 14 项提名，并在第 53 届西柏林电影节获得阿尔弗雷德·鲍尔特别创新作品奖。

如果说《英雄》是张艺谋主动瞄准好莱坞的一次尝试，那么《金陵十三钗》则是在开拍之初便对奥斯卡试图瞄准冲击，影片一开始就明确走向国际市场，目标指向高票房。并且在《金陵十三钗》的制作上，张艺谋又有了很多

① 李少白.中国电影史[M].北京：高等教育出版社，2006：255.

② 陆绍阳.中国当代电影史：1977 年以来[M].北京：北京大学出版社，2004：80.

新突破,这是张艺谋电影"走出去"的又一重要举措。可以说,《金陵十三钗》在各个方面是对《英雄》的延伸。所以,在张艺谋"走出去"战略研究中,对《英雄》和《金陵十三钗》的推销分析就有了重要意义,下文将综合两部影片做出归纳总结,试分析张艺谋是如何将电影"卖"给世界的。

(一)张艺谋导演品牌

早就凭借《红高粱》《菊豆》和《大红灯笼高高挂》等影片扬名国际,屡屡获得国际影节重要奖项,受到世界影坛认可,又在 2008 年担任北京奥运会开幕式总导演,张艺谋本身就拥有规模庞大的观众群。观众已经对张艺谋产生了一种心理期待。"张艺谋制造"已是一个可以通行世界的商标。张艺谋拍电影的举动本身就会成为一个很大的"文化娱乐事件"。这一切就早已为电影的销售提供了基本的保障。

当年《英雄》筹拍伊始,所有媒体和观众就对影片积极做出猜想,影片摄制开始就备受瞩目。《金陵十三钗》是张艺谋筹备四年的作品,后来由于张艺谋执导北京奥运会开幕式而暂时放下这一计划。奥运会之后张艺谋曾想开拍该片,但是陆川执导的《南京!南京!》也在同年上映,两部电影的题材和部分情节有些撞车。《金陵十三钗》如何改编成为一个大难题,随后张艺谋拍摄了搞笑片《三枪拍案惊奇》和纯情片《山楂树之恋》。《金陵十三钗》这部影片可谓已经吊了影迷很久的胃口,影片的期待性大大增加。

(二)明星效应

明星的选择完全可能会影响一部影片的成功或是失败。"在本质上,明星是被精心计算着推出来的大众偶像。明星的核心和基础是时代情绪和大众渴望,是观众的热情和期望制造着明星。"①

张艺谋接受了这方面的启发,《英雄》由影帝影后级的"大腕"张曼玉、梁朝伟、陈道明、甄子丹和李连杰等担纲主演。在 2002 年 1 月,剧组在浙江横店外景地接受了美国《时代》周刊专访,影片中的主角成为 1 月 14 号《时代》亚洲版封面人物。由于李连杰以一身"功夫"多年闯荡好莱坞的影响力,加上北美又是影片的重要目标市场,负责《英雄》在北美地区发行的 Miramax

① 邓集田.张艺谋电影的明星现象[J].温州师范学院学报(哲学社会科学版),2001(4).

公司甚至将电影的名字直接改为《李连杰之英雄》。同时剧组炮制了一系列的花边性新闻，比如李连杰在九寨沟开车撞人，官司案件不停息地出现在媒体版面上，利用明星效应来制造和影片有关的各式各样的新闻事件，吊足了观众胃口，使得影片在观众心里一直保持热度。

《金陵十三钗》在这一点上更说明问题，直接前所未有地和好莱坞一线明星、奥斯卡得主贝尔合作，并让其担纲主演。《金陵十三钗》制片人张伟平在贝尔获得金球奖时曾表明，金球奖一直是奥斯卡的"风向标"，贝尔获得奥斯卡最佳男配角的可能性也是极大的，贝尔如果将来获得奥斯卡奖，对《金陵十三钗》的海外发行肯定会有很大的推动作用，和贝尔合作的初衷也是看中了他在北美甚至国际影坛的影响力。贝尔得奖之后，已经有几家北美的发行商跟公司联系这部片子。贝尔的加盟让《金陵十三钗》的国际范儿又提升了一个档次。张艺谋坦言，从市场考虑，贝尔凭借《斗士》成为第 83 届奥斯卡最佳男配角的有力竞争者，对打响海外市场很重要。后来贝尔果真得奖，人们惊呼"张艺谋押对了宝""张伟平赚到了"。由此可见张艺谋团队对明星效应的重视。而明星效应也真的帮助张艺谋影片在世界上走得更远。

（三）大投入和大制作

张艺谋的《英雄》用了 3 亿元投资。张伟平更押 6.5 亿在《金陵十三钗》上。在《金陵十三钗》中，战争场面的分量是很重的，主创人员要求达到国际水平，请了一流的团队过来，他们的要求也很高。张伟平感叹："张艺谋这回玩儿大了！"这是张艺谋拍过的最大制作规模的电影，追求的就是"一流"两个字。整个团队的目标就是要做一部世界一流的电影。

张伟平坦言，投资张艺谋 15 年，除了《金陵十三钗》之外，所有的影片都有地域性，走向国际很有难度。但是这部片子是有国际性的，不光是好莱坞演员，还有国际性团队。据悉，《金陵十三钗》的团队堪称"联合国部队"。可想而知，不管是《英雄》里高超精湛的武打动作、色彩斑斓的画图，还是《金陵十三钗》这样宏大的叙事构想，如此的大制作，要是没有大投入是不可能实现的。

总之，一掷千金的巨额投资，符合好莱坞电影追求大制作的时代潮流。大投入和大制作是电影走向国际的必备物质保障。

（四）大规模宣传造势

对于竞争激烈的影视市场来说，"酒香不怕巷子深"恐怕根本不符合商业规律。宣传造势是影片扩大影响力的重要阶段。《英雄》的宣传投入达到1 500万元。2002年12月24日，《英雄》在人民大会堂举办了首映典礼，并有两百多名"大秦士兵"英武的阵容加以衬托；12月中旬，影片在中央电视台大播宣传广告，同时剧组出纪念邮票和豪华海报，剧组成员还包租两架顶级商用小型客机飞赴上海、广州进行影片宣传。再就是"深圳观影防盗版"事件也吊足了媒体和受众的胃口。《金陵十三钗》的大投入比《英雄》有过之而无不及，该片在演员和团队聘请方面的花费必然高昂。张伟平在贝尔获得小金人的时候，新画面公司为他花费17万人民币在好莱坞顶级行业媒体《综艺》和《好莱坞报道》上刊载广告。而贝尔获得小金人本身就为影片在全世界预先进行了造势。

（五）有针对的海外营销

有针对的海外营销是《英雄》票房成功的重要因素。美国米拉麦克斯公司以不低于1 500万美元价格买断《英雄》在北美及其他英语国家的发行权。把电影的发行权转给有经验的公司，虽然这只能得到一个保底的价钱，损失了更多赚取利润的机会，但是可以让电影获得更好的发行效果，从而为未来的国际合作奠定了良好的基础。张艺谋此后的《十面埋伏》等影片也走了这一路径。《金陵十三钗》还未摄制完成之时，已经在和国外的发行商谈海外发行问题，可见在张艺谋电影国际化实践中，这是一条有效可行的策略。

（六）目标市场准确

所谓目标市场，即产品所针对的潜在的销售对象，并非任何一种产品都可以满足所有人的需要。在这一问题上，电影也不例外，不是任何一种电影都能满足观众的口味。尤其电影产业是如此高投入高风险行业，制作更需谨慎，电影创作者在制作之初就应该了解受众的需要。在这一点上，张艺谋可谓比较积极的尝试者。《金陵十三钗》利用"南京题材"，聘请好莱坞制作团队，更是对准国内和北美市场。传播的受众较为明确，电影制作更具针对性。

《英雄》也抓住了难得的市场机会，选择了极好的上映档期，新年前后，

人们有更多闲暇时间观影，加上很多单位会团购电影票或者是做福利用的电影票都会派上用场，这样一来就会收获更多市场机会。

三、结语

中国电影"走出去"势在必行，然而中国电影的国际征途又充满挑战和威胁。张艺谋电影国际化实践经验丰富，他的成功及问题都对中国电影发展有着重要的参考意义。中国电影"走出去"的状态依旧是"在路上"，仍待突破。中国电影只有把自己放在这一背景下，才能更清楚地明确所承担的任务，发现机遇和威胁，制定合适的"走出去"战略，让中国电影更好地迈出国门，真正地走向世界。

张艺谋电影海外传播与接受
——以电影《长城》海外评论为例*

张艺谋作为中国电影"第五代"导演的代表人物之一,其导演的电影可谓中国大陆地区最令人瞩目的文化奇迹。张艺谋及其导演的电影在大陆地区、港台等华语文化区及西方世界均受到关注。在与所有的外国专家学者进行访谈时,"张艺谋"是唯一被他们全部提及的名字,而他们也都看过几部或至少一部张艺谋电影,而且可以被纳入他们最喜欢的中国电影片单之列。张艺谋电影"走出去"的历程,一定程度上可视为中国电影"走出去"历程的缩影,可以借此反映中国电影在不同阶段"走出去"的步伐特征以及输出内容类型的变化。

张艺谋"如走马灯般地获得各种各样的奖,在东西方的大众传媒中扮演着一个凯旋者的角色。而他的由摄影师'玩'成了演员、导演的传奇,他个人的私生活秘闻都已成为中国大陆流行文化的重要组成部分。张艺谋本人似乎也被传媒确认为中国的'国际性'大导演"。① 而事实上,在中国大陆,张艺谋电影就是中国电影国际化程度最高的代表。

张艺谋的《长城》未映先火,而在电影上映以后,也延续了以往只要张艺谋拍电影,大家就都来"找茬"的"惯性"。与电影的热映不同,其豆瓣评分已超过 20 万网友评价,只得到 4.9 分(10 分满),结果被评价只"好于 7%动作片/奇幻片"。对于《长城》的骂声不断,甚至还掀起了一场发生在新浪微博上的乐视影业与影评人之间的口水战。② 对此,现任阿里娱乐战略委员会主席的高晓松发表微博,对张艺谋表示力挺:"看了《长城》,应该算第一部电影

———————————

* 本文原载《东南传播》2019 年第 12 期。
① 张颐武.全球性后殖民语境中的张艺谋[J].当代电影,1993(03):18 - 19.
② 《长城》上映后,社交平台相关话题迅速登上热门头条,而最受关注的则是乐视影业 CEO 张昭在微博与两位网络影评人"毒舌电影"和"褻渎电影"因电影差评问题而发生"论战",而且后者还收到乐视影业的警告函。

工业意义上的中国好莱坞合拍大片。《红高粱》打开了中国艺术片获奖之门，《英雄》打开了中国商业片票房之门，《长城》打开了中国好莱坞合拍大片之门。一个导演三十年与时俱进，先后踢开过三扇门，足矣。"个人对高晓松看法偏向赞同，尤其从中国电影产业及国家化发展维度审视，张艺谋及其电影的地位都贡献巨大。

一、张艺谋电影海外传播历程

不少学者，如王一川、陈墨、张颐武等都曾从不同的角度对张艺谋的电影创作阶段进行划分，这些划分也因为其标准依据不同，结果也各自迥异。北大教授张颐武认为张艺谋电影可分为三个阶段：出口转内销时期、内销期和内外通吃期。也有人基于张艺谋电影的拍摄技巧及内容题材等，将其划分为："现实生活虚构型、历史故事虚构型和现实生活虚构纪实型。"①在此，本小节将主要结合张艺谋电影在不同时期创作内容的特色以及其海外传播的进程，主要划分如下三个阶段：

20世纪80年代末至20世纪90年代初是张艺谋电影海外传播的开始阶段。20世纪七八十年代，各方面政策开始放宽松，刚刚改革开放，人们思想意识面临强烈碰撞。人们在面临冲击的同时，也开始反思。

在这一阶段，张艺谋电影以"民俗寓言"为特征。初登银幕，张艺谋电影空间设置于苍凉莽原的红高粱地，灰瓦青砖的深宅大院，镜头对准被欲望与人性压抑的主人公，通过"铁屋子"意象，表达对封建中国劣根性的批判。面对这一时期西方文化大量侵入中国，对国人传统思想意识和社会主义意识的冲击，从而形成意识形态冲击裂变的思考。在这一阶段，张艺谋除了民族文化反思和历史宏大叙事之外，也积极着重于"意义构建"，努力打造自己的"视听奇观特色"，使得内容、形式和意义完美结合。

这一阶段的代表作品应该包括以下几部影片：《红高粱》(1988)、《菊豆》(1990)、《大红灯笼高高挂》(1991)、《活着》(1993)等。

《红高粱》是中国"第五代"电影人崛起之后的代表作之一，它是张艺谋

① 邓立平.张艺谋电影探索的得与失[J].电影文学,2007(10):6-7.

由摄影师转为导演的第一部作品。它也是真正意义上成就张艺谋的影片。作为"文化大革命"之后第一部在美国院线上映的中国电影,凭借此片,张艺谋斩获 1988 年第三十八届西柏林国际电影节最佳故事片奖金熊奖、第五届津巴布韦国际电影节最佳影片奖等在内的八个国际奖项。同时获得 1988 年金鸡奖最佳故事片奖和百花奖最佳故事片奖。影评人说,《红高粱》成为中国电影走向世界的新开始,犹如一声惊雷惊醒西方观众对中国电影所持的蔑视,掀开中国电影创作崭新篇章。"张艺谋"及"张艺谋电影"作为一种中国文化品牌在西方世界得以树立。

20 世纪 90 年代初至 20 世纪 90 年代末是张艺谋电影海外传播的过渡阶段。20 世纪 90 年代以来,中国改革开放进一步发展,随着贫富差距扩大,中国出现了"弱势群体""留守儿童"等。从政府到媒体,全国上下都在呼吁关注这样的特殊群体,自此社会上出现了对这样特殊群体的关怀热潮。在这样的环境下,张艺谋适时地把握到了需要的艺术素材,拍摄了《秋菊打官司》(1992)、《一个都不能少》(1999)和《幸福时光》(2000)。

"今天,只要谈到电影,'商业''娱乐''挣钱'已经成为我们主要的话题。在我们的物质生活大幅度提高的同时,我们似乎也添了许多的浮躁。《一个都不能少》是一部从内容到形式都平实、简单、传统、司空见惯,甚至非常老套的电影,这恰巧是我们的一个目的:在司空见惯中拍出一份真切和力量来。我们拍电影的人,在今天电影市场的需求下,当然要把电影拍得好看。所以,我们的另外一个目的就是,电影除了好看以外,还能告诉大家什么,让大家想什么,关心什么,爱什么……"[①]张艺谋在这一时期的电影,除了体现了他作为艺术大师的人文关怀,也体现了他强烈的探索精神。在这些电影中,张艺谋遵循了早期的现实主义和象征主义原则,除此,他在拍摄的时候还尽量启用非职业演员,采用实景拍摄,讲究自然光效,画面虽然有点粗糙,但却颇具有质感,对生活予以最大程度还原,与电影的朴实情感相得益彰,使得影片显得真实可信。罗杰·伊伯特(Roger Ebert)对电影不吝赞美,并指出:"对于中国观众而言,(《一个都不能少》)这部电影是一出人生正剧

① 张艺谋.《一个都不能少》影片评析[J].当代电影,1999(02):4.

（human drama），正如影片名称提到的，这部电影讲了每年中国有多少儿童会失学的问题。对于西方观众而言，对银幕上的故事、背景、事件以及当今中国的人们日常生活的展示会产生同样的兴趣（equal interest）。"①而在这段评价中，我们看到了有关电影海外传播过程中的最重要字眼"equal interest"（同样的兴趣）。怎样把中国的故事讲得让国外观众有"同样的兴趣"，是中国电影海外传播能力提升的关键。

以《一个都不能少》等为代表的这一类影片，不仅赚取了观众的眼泪，更获得国外各大电影节、影评人、学者和观众的好评，为张艺谋继续积累口碑，巩固了"张艺谋电影品牌"。然而，这一批电影无论在国内还是国外的票房价值均平平，甚至张艺谋"四平八稳"的创作令不少人开始对其导演才华产生怀疑。

这个阶段可谓张艺谋电影海外传播的过渡，继《红高粱》等电影令西方称赞之后，《秋菊打官司》等电影为张艺谋实现了其口碑在西方的维护。而接下来张艺谋转型商业，则是奋力出征国际，主动叩开海外电影市场大门的出击。

从 2002 年至今可谓张艺谋电影海外传播的主动出击阶段。改革开放二十多年，市场开放程度更深，经济飞速发展。随着中外电影交流深入，好莱坞电影压迫，国内电影市场处于低谷。中国电影也亟待寻求一条出路，从而获得票房价值来巩固本国电影市场，进而扩大海外电影市场份额，增强中国电影国际影响力。此背景下，《英雄》应时而出。张艺谋迎来了不仅属于他自己的，同时属于中国电影的"大片"时代。

假如说张艺谋拍摄《活着》是为了追求事业，拍《红高粱》是为了追求艺术的话，那么张艺谋拍摄《英雄》《十面埋伏》《满城尽带黄金甲》《三枪拍案惊奇》则是彻底开始追求商业和利润最大化。从《英雄》开始，张艺谋一改文艺气息，讲究"奇观"效果，拍起武侠电影。《十面埋伏》《满城尽带黄金甲》紧随

① 罗杰·伊伯特.一个都不能少［EB/OL］.（2000-03-17）.http://www.rogerebert.com/reviews/not-one-less-2000.

Roger Ebert.Not One Less［EB/OL］.（2000-03-17）. http://www.rogerebert.com/reviews/not-one-less-2000.

其后，凭借导演自身品牌效应、商业宣传及明星效应等，这批电影票房飙升，激活了近乎"一潭死水"多年的中国电影市场。更为难得的便是这批电影在国外产生话题效应，《英雄》等还实现了中国电影一直以来梦寐以求的海外票房成功，成为一次"成功的文化输出"。

与在国内被贬低的情况不同，《英雄》在海外无论市场抑或口碑均取得难得一见的成功与肯定。《英雄》经由米拉麦克斯（Miramax）发行，于 2004 年 8 月 27 日至 2004 年 11 月 25 日在北美地区 2 031 家影院大规模上映，首周便获得 1 800 万美元票房，在 126 部同期上映电影中脱颖而出，成为当年北美电影周票房冠军，最终《英雄》在北美收获约 5 371 万美元票房成绩，十余年之后的今天，《英雄》依旧位列外语片在北美票房榜单的第 3 名。《洛杉矶时报》（LA Times）首席影评人肯尼斯·图兰（Kenneth Turan）对《英雄》评价："张艺谋导演，杜可风摄影，制作团队制作出了迄今为止最美轮美奂、成熟精致的武侠艺术片。"[1]SFGATE 影评人卡拉·梅耶（Carla Meyer）称《英雄》是一部"颇具野心的皇家史诗巨作，色彩即王道（color is king）"。[2]此外，《英雄》获得奥斯卡最佳外语片提名。之后的《十面埋伏》自 2004 年 12 月 3 日起，在美国进行为期 126 天上映，获得 1 105 万美元票房，至今位列外语片在北美票房榜单第 25 位。再到《满城尽带黄金甲》于 2006 年 12 月 21 日至 2007 年 1 月 12 日在北美上映，获得 657 万美元票房，至今位列外语片在北美票房榜单第 50 位。由此，张艺谋导演的电影占据外语片在北美票房榜单前 50 名的三席位置，实属难得。

在《英雄》大卖之后，张艺谋的商业电影在北美市场反应每况愈下。但张艺谋及其团队没有停止"走出去"的尝试。2011 年的《金陵十三钗》积极寻

① 约翰·卡佩亚.Campea.英雄评论［EB/OL］.（2004-08-27）.http://www.themovieblog.com/2004/08/hero-reviews-come-rolling-in/.
John Campea. Hero Reviews Come Rolling In …［EB/OL］.（2004-08-27）. http://www.themovieblog.com/2004/08/hero-reviews-come-rolling-in/.
② 卡拉·梅耶.武侠片《英雄》大获成功，同时它也很美.张艺谋导演的最新力作，一部雄心勃勃的皇家史诗，色彩为王［EB/OL］.（2004-08-27）.http://www.sfgate.com/movies/article/The-martial-arts-movie-Hero-kicks-butt-but-2698616.php.
Carla Meyer.The martial-arts movie 'Hero' kicks butt，but it's also beautiful. In director Zhang Yimou's latest，an ambitious royal epic，color is king［EB/OL］.（2004-08-27）.http://www.sfgate.com/movies/article/The-martial-arts-movie-Hero-kicks-butt-but-2698616.php.

找和好莱坞一线影星克里斯蒂安·贝尔合作，商业宣传下足功夫，这是一部开拍时就明确瞄准了票房，瞄准了"冲击奥斯卡"的电影。

《长城》开拍之初就明确要做一部大制作的"全球电影"。张艺谋曾在中美电影高峰论坛发表演讲时表示，"这部电影将为中美电影文化交流和电影产业的全球化开启更广阔的一扇大门。"①《长城》由中国电影股份有限公司（中国）、乐视影业（北京）有限公司（中国）、传奇影业（美国）和环球影业（美国）联合出品，由传奇影业（美国）、亚特拉斯娱乐（美国）联合制作，并由乐视影业（北京）有限公司（中国）、中国电影股份有限公司（中国）、五洲电影发行有限公司（中国）、环球影业（美国）、United International Pictures（阿根廷）、United International Pictures（新加坡）、Universal Pictures Home Entertainment、Universal Pictures International（荷兰）、Sony Pictures Releasing（比利时）和 Universal Pictures International（德国）等发行。不同于以往中美合拍片，《长城》真正做到了中国方面主导创意，导演也是张艺谋，电影从武器设计、怪兽设计、颜色运用、战略、战鼓和宫殿设计等方面全都展现独特的中国元素，尝试用好莱坞技术讲述中国故事，并由中美两国实力演员马特·达蒙、刘德华等出演。中美之间的电影产业合作如此深入尚属首次。张艺谋为了做出这部面向全球市场的全球化电影，可谓铆足功夫，据张艺谋本人介绍，他在电影制作的每一个环节都努力考虑中美两国观众的接受力，并且《长城》也是他第一次将世界不同国家、地区的观众心理在创作过程中纳入重点研究。这一阶段是张艺谋电影海外传播的全新时期，是真正意义上主动寻求全面走出国门、走向世界的重要时期。

二、电影《长城》海外评论与研究

《长城》在国内上映后引发强烈关注并经历巨大争议。总体来说，国内对其评论应该是"差评压过赞美"。作为中国电影标志性人物最新推出的中美合拍史诗级大片，再根据本人查阅的海外评论原文来看，《长城》在海外可

① 深圳新闻网娱乐头条.《长城》开启全球化征程 张艺谋获终身成就奖[EB/OL].（2015-11-09）. http://www.sznews.com/ent/content/2015-11/09/content_12455015.htm.

以说近年中国电影知晓度与关注度均较高的电影,对其评论可谓毁誉参半。

《长城》片头,首先打出乐视影业的蝴蝶标志,后来依次出现 Universal(环球影业)和 Legendary(传奇影业)时,就已经有了浓重的全球性意味。2017 年 2 月 17 日,《长城》在北美 3 326 家影院隆重上映,而在此前的李安的《卧虎藏龙》的上映影院数量仅为 16 家,周星驰的《功夫》仅 7 家,《英雄》达到 2 031 家,王家卫的《一代宗师》是 804 家,由此比较,《长城》在北美的上映可谓颇具规模。电影首日获得 590 万美元票房,居《乐高蝙蝠侠》与《五十度黑》之后,首周末三天(2017 年 2 月 17 日到 2017 年 2 月 19 日)凭借 1 847 万美元票房在一周上映的 79 部电影中排名第 3。在美国影评网站 Metacritic 上,《长城》是"2017 的热门话题电影第 9 位"(♯9 Most Discussed Movie of 2017)跟"2017 年分享最多电影第 7 位"(♯7 Most Shared Movie of 2017)。由此可见,《长城》的北美票房表现并未如此前国内所"预言"的那般糟糕。在与曾担任美国华纳兄弟娱乐公司(Warner Bros.)高级行政制片人的 Peter Exline 访谈时,谈及中国电影在美国市场表现时,他便表示,张艺谋的《长城》还是可以被期待的,有火爆的可能。

作为一部标准的电影工业流水线下的产品,又本着争夺全球票房目标的《长城》,对其海外票房的表现自然应该格外重视。然而有关电影在海外的评价与口碑更加不能忽略。《长城》一方面在海外票房表现上令国人欣慰,另一方面在海外评价上,张艺谋所遭受质疑与贬低远远大于对电影的肯定与欣赏。

口碑方面,《长城》在影评网站烂番茄(Rotten Tomatoes)上新鲜度为35%,属于"腐烂"电影;其在 Metacritic 的权衡分数为 42,如果按照四星满分算,相当于1.5~2 星范围的 C—级电影。

《村声》(Village Voice)首席影评人 Bilge Ebiri 虽用电影内容"无意义"(meaningless)、剧情"陈腐"(corn)等字眼形容《长城》,然而还是对电影的视觉奇观表示感叹。"作为纯粹的视觉奇观,《长城》绝对是令人眼花缭乱的。这部电影可能是一个大制片厂的出品,然而不乏创新发明,唯美错综的战争场面让人感到电影中国式动作奇幻电影的气息。在过去的十几年,张艺谋

导演历经了从一个叛逆的社会压迫记录者（如《菊豆》《大红灯笼高挂》）到记录国家辉煌的受人民热爱的艺术家（如《英雄》）的转变。但他对构图、光线还是有超乎自然的独到见解，同样还有对强烈节奏感的把握。"[1]Bilge 对电影视觉呈现持肯定态度，而其评论字里行间也流露出对电影的不满，作者认为电影把绝大部分精力都花在了如何营造奢华的战争场面，把军队与饕餮的对抗展现的十分磅礴，电影中也有以景甜饰演的林将军所代表的集体主义、牺牲精神与马特·达蒙饰演的威廉所代表的个人主义的冲突，然而"当银幕上的画面如此引人入胜，让人眼花缭乱的时候，谁还会在意什么'个人主义'？对于《长城》，越是不动脑子，越是能享受这场视觉盛宴"。[2] 此评价对电影暗含的批评态度也对应了其评论中的第一句话，"也许《长城》教会我们的是不要依靠市场营销去评价一部电影（Maybe this'll teach us not to judge a movie by its marketing campaign）。"以及评论的标题"美轮美奂的然而却毫无意义的奇观（gorgeous，meaningless spectacle）"。[3]

如果说《村声》的影评人 Bilge Ebiri 对《长城》态度仍是偏向积极的，那么《赫芬顿邮报》（*The Huffington Post*）的影评人 Jackie Cooper 对《长城》除了对马特·达蒙时而苏格兰、时而英格兰的口音吐槽以外，更多是溢美之词，毫不吝啬地使用"十分精彩"（pretty amazing）、"很有趣"（a lot of fun to watch）、"印象深刻"（impressive）、"视觉盛宴"（visual treat）等形容电影，就

① 贝奇·艾比瑞.《长城》：华美但无意义的奇观[EB/OL].（2017-02-17）.http://www.villagevoice. com/film/in-praise-of-the-great-wall-and-its-gorgeous-meaningless-spectacle-9689004.
Bilge Ebiri. In Praise of 'The Great Wall' and Its Gorgeous，Meaningless Spectacle[EB/OL]. （2017-02-17）.http://www.villagevoice.com/film/in-praise-of-the-great-wall-and-its-gorgeous-meaningless-spectacle-9689004.
② 贝奇·艾比瑞.《长城》：华美但无意义的奇观[EB/OL].（2017-02-17）.http://www.villagevoice. com/film/in-praise-of-the-great-wall-and-its-gorgeous-meaningless-spectacle-9689004.
Bilge Ebiri. In Praise of 'The Great Wall' and Its Gorgeous，Meaningless Spectacle[EB/OL]. （2017-02-17）.http://www.villagevoice.com/film/in-praise-of-the-great-wall-and-its-gorgeous-meaningless-spectacle-9689004.
③ 贝奇·艾比瑞.《长城》：华美但无意义的奇观[EB/OL].（2017-02-17）.http://www.villagevoice. com/film/in-praise-of-the-great-wall-and-its-gorgeous-meaningless-spectacle-9689004.
Bilge Ebiri. In Praise of 'The Great Wall' and Its Gorgeous，Meaningless Spectacle[EB/OL]. （2017-02-17）.http://www.villagevoice.com/film/in-praise-of-the-great-wall-and-its-gorgeous-meaningless-spectacle-9689004.

连电影的英文名字 *The Great Wall* 中的 Great 也拿来做文章，"任何电影名字中有'伟大'（great）的都是一种冒险，而对《长城》确实恰如其分。"①即便在被其他影评人或观众吐槽古代中国人竟然可以讲美式英语这一点上（那时候美国还没建国），Jackie 也看作是一种"幸运"，使得女主角可以跟两个外国人对话交流。Jackie 认为该电影是一部值得被观看的电影，并列出三大推荐理由：精彩视觉呈现、宏大的军队排兵布阵和马特·达蒙的明星魅力。② 在结尾亦对电影打出 7 分（10 分满）的"十分棒"（pretty good）的高分。

相比影评人 Bilge 与 Jackie 的温和，更多外国影评人给予差评，乃至全面否定。《滚石》（*Rolling Stone*）的影评人 Peter Travers 对电影火力全开，在开篇提及电影的摄制队伍由好莱坞一线明星马达·达蒙跟世界级大师（a world class master）张艺谋导演合作，张艺谋之前导演过《大红灯笼高高挂》在北美颇受好评，《十面埋伏》也收获不错票房，而张艺谋更是中国 2008 年北京奥运会开幕式、闭幕式的总导演，由此对电影有所期待，然而事实令人失望，在他看来，电影最后是相当糟糕的呈现。电影的 3D 电脑效果杂乱，思想落后，就连中国本土的大牌明星刘德华也让位成配角，让马特·达蒙这样的好莱坞电影白人演员充当救世主的角色。古老的长城智能化，而电影故事情节更是让人摸不着头脑。包括马达·达蒙等外国演员在内，所有演员的英语听起来都很怪异、生硬，有点像配音的效果。"整个电影就像是电子游戏，在规定时间内要尽力杀掉更可能多的绿血怪物。看 10 分钟还是有意思

①　杰基·库珀.《长城》：带领观众在中国体验快节奏的动作冒险［EB/OL］.（2017-02-19）.http://www.huffingtonpost.com/entry/58aa6739e4b0fa149f9ac840.
　　Jackie K Cooper. "The Great Wall" Takes Audiences On a Fast Paced Action Adventure in China ［EB/OL］.（2017-02-19）.http://www.huffingtonpost.com/entry/58aa6739e4b0fa149f9ac840.
②　杰基·库珀.《长城》：带领观众在中国体验快节奏的动作冒险［EB/OL］.（2017-02-19）.http://www.huffingtonpost.com/entry/58aa6739e4b0fa149f9ac840.
　　Jackie K Cooper. "The Great Wall" Takes Audiences On a Fast Paced Action Adventure in China ［EB/OL］.（2017-02-19）.http://www.huffingtonpost.com/entry/58aa6739e4b0fa149f9ac840.

的,再之后慢慢地就越来越单调乏味。"①总体来说,Peter认为《长城》虚有其表、虚张声势,看上去华丽而实则空洞无物。

Matt Pressberg从中美电影产业交流层面审视《长城》,"一些好莱坞电影在中国取得巨大票房成功,比如环球影业的《速度与激情7》和派拉蒙的《变形金刚4:绝地重生》,均取得3亿多美元票房,但是中国电影在北美的表现则很难如此。"②《长城》试图取悦大洋两岸的观众,然而故事情节与人物角色都太薄弱了,有时候"试图两边都讨好,反而会以两边都不满意告终",并指出《长城》的五大缺点:翻译失效、明星效应未能发挥、奇观重于剧情和人物、白人英雄主义和跨文化的大杂烩。

三、结语

作为中国电影"第五代"导演旗手,张艺谋多重文化身份令其在文化场域备受关注,更成为中国文化的一个重要标识。自《卧虎藏龙》《英雄》之后,中国电影的海外市场上的影响力、话题度鲜有波澜。《长城》的出现再次显示他继《英雄》之后树立个人全球商业电影新标签的雄心。作为跨国合作的超级大片,《长城》进一步推动了中美电影在商业体系、技术制作等方面的交流,尤其在近年中小成本国产电影充斥市场背景下,为中国大片重建提供契机。

对于电影在国外所遭受的批评,可谓意料之中。电影难逃叙事薄弱、空洞无物、生硬怪异的质疑,然而电影运用视觉奇观、好莱坞明星、英语对话

① 彼得·特拉福斯.《长城》影评:马特·达在片中与怪兽作战,观众们对大片感到厌倦[EB/OL].（2017-02-17）. http://www. rollingstone. com/movies/reviews/peter-travers-the-great-wall-movie-review-w466886.
Peter Travers. 'The Great Wall' Review: Matt Damon Battles Monsters, Blockbuster-Audience Boredom-'Bourne' star and an international cast take on giant 12th-century beasties in D.O.A. action-adventure[EB/OL].（2017-02-17）. http://www.rollingstone.com/movies/reviews/peter-travers-the-great-wall-movie-review-w466886.
② 马特·普莱斯伯格. 为什么马特·达蒙的《长城》会轰动[EB/OL].（2017-02-19）.http://www.thewrap.com/great-wall-matt-damon-china-why-bomb-box-office.
Matt Pressberg. Why Matt Damon's 'The Great Wall' Became a Great Big Bomb[EB/OL].（2017-02-19）.http://www.thewrap.com/great-wall-matt-damon-china-why-bomb-box-office.

等，竭力实现东西方文化平衡，做出了降低海外观众欣赏折扣的努力。单就导演要拍摄"全球电影"的目标达成度来看，《长城》依旧在及格线以上，毕竟从电影制作层面来说，《长城》算得上在流程工业化作业下的合格产品。再者，无论对张艺谋还是整个中国电影来说，都是提升海外传播能力的又一次重大尝试，承载着中国电影"走出去"的梦想。

对《长城》海外评论的关注，不仅在于讨论张艺谋电影，更意在以其为样本进一步考虑如何增强中国电影海外传播能力、提升中国电影海外传播效果。Kirk Denton 系美国俄亥俄州立大学资深教授，系国际知名学术期刊 *Modern Chinese Literature and Culture*（《中国现代文学与文化》）主编，也是公认的美国学界在中国现当代文学、文化、电影研究领域的领军人物，笔者在与他进行访谈时，曾谈及张艺谋的《长城》，而他的态度很明确，在他看来，中国电影想要实现更好的海外传播，《长城》这个路线是肯定行不通的，而且他从不认为中国导演应该用英语制作"中国电影"，而《长城》就是这种想法主导下的一个糟糕产品。在他看来，《长城》纯粹模仿好莱坞而丢弃中国民族特色，这种做法无疑是在"扬短避长"，放弃了自己的优势，用自己的劣势去跟好莱坞电影的优势做碰撞，结果可想而知。Kirk Denton 教授的观点可算是美国一部分专家学者的代表，值得我们思考。

中国电影提升国际吸引力的三条进路 *

全球化背景下，以文化影响为核心的软实力竞争日益剧烈，而电影则是最具国际化性质的产业类别之一，成为软实力竞争的重要符号。放眼中国电影发展，国际化程度缓慢，又面临国外电影，尤其是好莱坞电影的猛烈冲击，"走出去"形势不容乐观，中国电影海外传播作为一个时代命题，与中国的崛起紧密相关，值得被更深入、广泛地研究，进而对电影实践层面有所启示意义。

最近，笔者与十余位美国、加拿大、澳大利亚和英国的专业电影学、媒体研究以及东亚文化研究学者，影评人以及国外电影发行公司负责人、首席运营官等就中国电影海外传播过程中的问题，中国电影需要在哪些方面有所提升可实现有效的海外传播，进而更好地被海外观众所接受和理解等方面，进行了访谈，获取第一手资料。所访谈对象如 Henry Jenkins 系当今世界媒介研究的领军人物之一，曾在麻省理工学院执教 20 余年，并且是该学院比较媒体研究中心创办人和主任；Robert Lundberg 系北美华狮电影发行公司副总裁兼首席运营官，拥有在北美地区发行中国电影的丰富经验；Jason Squire 曾在联艺（United Artists）、20 世纪福克斯（Twentieth Century Fox）等电影公司担任高级行政人员；Norm Hollyn 系电影制作人、剪辑师，更担任奥斯卡评委。其他受访对象也都在其专业领域颇有建树，限于篇幅在此不对其余专家学者一一展开介绍。而采用专家访谈的原因也是希望他们能够从自己的专业知识和从业经验，不仅仅可以找出和分析中国电影海外传播的问题，而且能够提出宝贵的建设性意见，由此获取更深入的、有价值的专业资讯，如此可能要比单纯对一定范围的留学生或外国普通观众所得到的研究

* 本文原载《民族艺术研究》2017 年第 3 期。

结果还丰富、明确。梳理访谈结果后，可得到的研究问题很多。本文将主要就中国电影海外传播的关键问题展开论述。

在被问及如何可以更好地让中国电影被海外观众所接受时，不同的访谈对象因其不同的专业或职业背景所给出的回答，然而对所有的回答基本具有较为集中的指向性，即国际吸引力（universal appeal），而这个关键词也是在任何一个采访中，出现最多的高频词汇。曾在联艺、20 世纪福克斯和AVCO Embassy Pictures 等电影公司担任高级行政人员的 Jason Squire 接受访问时表示，普适性的故事讲述对于电影的跨国旅行是至关重要的，因为这直接关系到观众是否能够取得共鸣。北美华狮电影公司首席运营官Robert Lundberg 在提及公司所发行电影的失败案例及原因时，就指出所提供的电影一旦不能成功地与观众取得情感关联就很容易使观众产生失望或厌倦的情绪。

鉴于此，就中国电影海外传播的关键问题的解决，本文认为应有如下三条进路。

一、保持中国特色，东西文明互鉴

在谈及中国电影海外传播的进路问题之时，上述专家和教授都不约而同地提出了中国电影应该要对中国特色元素有所保留、选取和挖掘，进而生产非好莱坞化、非"美国化"的真正的中国电影。对美国奥斯卡奖评委、电影制作人 Norman Hollyn 进行访谈时，他也表示，中国拥有比美国更为深远流长的文化，这是非常珍贵的财富，可好好地用来作为电影故事的取材。而且从市场以及观众接受层面考虑，美国观众也并不需要或渴求其他国家为其提供一个所谓的标准的"好莱坞产品"，中国的故事和元素可以帮助"差异化"电影产品的打造，从而在市场竞争中有突围的可能。

在当下全球化背景语境下，当代文化的趋同性特征越来越突出，而这点在电影方面的体现尤为明显。2000 年后，华语武侠大片《卧虎藏龙》与《英雄》相继问世，凭借东方的景象奇观及中国民族文化所独有的武侠情结结构在北美市场辉煌登场。而后的《满城尽带黄金甲》《夜宴》《无极》《投名状》

《十面埋伏》等中国大片相继出现。伴随中国电影产业化热度与中国电影市场繁荣，中国式大片的"病症"日渐凸显。大多数中国大片"剥离了民族文化的根脉，其民族文化的原创性贫瘠，一味地追求视觉奇观的营造，创作主体遭遇'他者'解构，竟一步步沉陷于被好莱坞大片蚕食与同化的困境。而到了《赤壁》《金陵十三钗》，则呈现出一个文化的拐点，自此一蹶不振"。① 《夜宴》在制作层面精美华丽，从卖相上来看可谓是一部合格的"大片"。考虑到西方观众与中国观众的审美平衡，电影选择了借熟悉度和辨识度相当高的《哈姆雷特》故事，将历史和现实抽象化，用中国古装加以包装。在这出假定的"情节剧"中，西方的故事蕴含了丰富的中国元素，寄希望让中国观众品位到西方味道，又让西方观众产生猎奇，并能够得到认同满足。为了降低内容理解的障碍，电影竭尽"奇观"之所能，简化了故事、背景、人物及关系等方面的设计，更多依赖动作、画面、造型等视觉元素与观众沟通。然而却在故事细腻性、人物动机性以及情感逼真性等方面备受诟病。美国权威杂志《综艺》在当年刊登影评人 Derek Elley 关于《夜宴》的评论，开篇就提及虽然电影致谢名单没有提及莎士比亚，但是依旧容易发现《夜宴》有《哈姆雷特》和《麦克白》的印记，而且直接说明，从专业方面考虑，即便在亚洲凭借章子怡的明星效应，这部电影看起来还是会非常难卖出去。"谭盾的音乐是有力量的、巴洛克式的，然而在全片 129 分钟里面，音乐却显得不够有起伏，缺少变化。袁和平的动作场景设计零散、简短，显得缺乏独到之处，而不够新颖。"② 之后，Derek 对电影的剧情做了简单介绍，并对一些细节提出疑问，之后对演员的表演进行评点。对于影片导演冯小刚的批评也是锐利的，指出《夜宴》"主线和台词都非常的慢，缺乏表演生动的化学效应（而此前这通常是冯小刚电影的强项），并且人物始终一幅令人沮丧的样子"。③ 《夜宴》号称要讲述一个"东方的哈姆雷特"的故事，而电影也的确借用了《哈姆雷特》的故事架

① 黄式宪.以跨文化的胸襟与创意，将中国的智慧和文化贡献给世界//中国电影的跨文化制作与海外传播研究[M].北京：中国电影出版社，2016.

② 德里克·埃利.宴会［EB/OL］.（2006-09-03）.http://variety.com/2006/film/awards/the-banquet-1200513774/.

③ Derek Elley.The Banquet［EB/OL］.（2006-09-03）.http://variety.com/2006/film/awards/the-banquet-1200513774/.

构或形式,然而却完全丧失了原本故事中最精华的内核。"哈姆雷特的悲剧来源于他本来不愿意承担对所谓国家、所谓人民的责任,就像《狮子王》里的辛巴一样,但是,他却别无选择地陷入到了这种'责任'的陷阱之中。为了这种责任,他不仅必须战胜敌人,而且必须战胜自己。这个故事中所包含的那种文艺复兴的人文精神,在《夜宴》中当然没有。这个故事,一个'被观看'的女人成为中心,欲望和复仇成为主题。这些都是商业娱乐的需要,也是当今社会主流情感和价值匮乏的一种时代征候。影片中除了青儿的爱情还散发一点人性光辉以外,其余所有的人在一定程度上都可以说是被自己的个人欲望驱使的行尸走肉。"①"再如《哈姆雷特》和《夜宴》中,二位王子得悉父亲被杀细节一事,在《哈姆雷特》通过'鬼魂'的使用,充分做到了'西方化'效果。但在《夜宴》中,飘下的锦帛,则显得分量轻而又轻,并且一点也不'中国化'。其孰优孰劣,立见分晓。"②《夜宴》在对《哈姆雷特》无论是戏剧性文本改写,抑或是戏剧性细节描摹方面,都存在表述的缺失,未能做到真正的"东方化"书写,且遗憾地失去"东方魅力"。

中国电影在市场化的进程中面临诸多复杂性问题,历来备受关注、争议。一方面,中国电影市场持续火爆,"据联合国教科文组织调查机构的统计,预计到2020年,中国电影票房收入将达到128亿美元,有望超过美国跃居世界首位"③。而另一方面则是中国电影质量与口碑持续走低的尴尬事实。中国电影发展至今,似乎已经步入一个"怪圈":票房与口碑习惯性地呈现强烈的反比态势。

"如果不隔断历史,中国电影以文明互鉴而走向世界,早在20世纪八九十年代就迎来了一次凯旋之旅。以陈凯歌、张艺谋为代表的'第五代'年轻人,冲破了'文革'的历史冰层而横空出世,他们与当时改革开放、思想解放的大潮保持着时代的同步性。从《黄土地》《黑炮事件》《红高粱》到《秋菊打官司》《霸王别姬》等融汇着中国智慧的力作,跨文化而在世界影坛引发了文

① 尹鸿.《夜宴》:中国式大片的宿命[J].电影艺术,2017(1).

② 万传法.论"中国式戏剧性表述"在中国大片中的缺失与错置——以《夜宴》和《满城尽带黄金甲》为例[J].当代电影,2011(1).

③ http://www.mofcom.gov.cn/article/i/jyjl/j/201310/20131000342312.shtml.

化的轰动效应,被誉为来自'东方新大陆'的启迪,生动地谱写了一曲革故鼎新的现代性乐章。尽管在国际电影市场上并未拿到高端的票房,但却首度跨界走出国门,赢得了我们民族的话语权。"①

奥斯卡评委诺曼·霍林在接受笔者访问时提及,中国历史久远,远远地长于美国,绝不会缺乏好的故事素材、题材,当下中国电影资金、技术、科技等方面也都占据优势竞争地位,缺乏的其实是"真正的'中国电影'"。"讲好中国故事,要阐释好中国特色。要讲清楚每个国家和民族的历史传统、文化积淀、基本国情的不同,其发展道路必然有自己的特色。讲清楚中华民族在五千多年的文明发展进程中创造了博大精深的中华文化,中华文化积淀着中华民族最深沉的精神追求,包含着中华民族最根本的精神基因,代表着中华民族独特的精神标识。讲清楚中华优秀传统文化是中华民族的突出优势,是中华民族自强不息、团结奋进的重要精神支撑,是我们最深厚的文化软实力。"②另有调研数据说明,根据 2013 年,由黄会林教授领衔的"中国电影文化的国际传播研究"调查数据显示,所受访外国观众观看中国电影的理由相对比较集中,选择"理解中国文化"的受访者有 680 人,占据总数的64%;选择"学习中文"的受访者占据 635 人,占据总数的 59.7%;选择希望"了解中国社会"的受访者 447 人,占据总数的 42.1%。③ 且鉴于电影的双重(产品与意识形态)属性,电影的功能绝非仅仅满足大众的娱乐需求或精神想象,作为提升国家"软实力"的重要载体、工具,中国电影的海外传播不能仅仅是"奇观式"的空壳传播,而是致力于让世界观众领略中国民族的文化个性与艺术魅力,让世界观众了解一个"正面的"中国。如果一部内容丰富的中国电影得到积极有效的全球传播,那将不仅是对中国电影工业发展所做出的贡献,更是对中国文化传播、国家形象提升所做出的重要助推。

① 黄式宪.以跨文化的胸襟与创意,将中国的智慧和文化贡献给世界[A].厉震林.中国电影的跨文化制作与海外传播研究[C].北京:中国电影出版社,2016.
② 蔡名照.讲好中国故事 传播好中国声音——深入学习贯彻习近平同志在全国宣传思想工作会议上的重要讲话精神[EB/OL].(2013-10-10).http://politics.people.com.cn/n/2013/1010/c1001-23144775.html.
③ 黄会林,封季尧,白雪静,等.2013 年度中国电影文化的国际传播研究调研报告(上、下)[J].现代传播,2014,(1)(2).

二、取"最大公约数"表达，重视外国观众研究

虽然当下的全球化浪潮让人类生活的世界隔膜逐渐越来越稀薄，不同国家、区域之间在政治、经济和文化等诸方面互相依存度也随之越来越提高。全球电影观众的接受和审美越来越多元、复杂、开放，对异域文化的符号解读相对之前也已不再那么困难。但是从深层次层面观察，文化差异和隔阂从未消弭，且在可见趋势内，也不会消弭。但是简单的文化背景、共享的文化圈、相同的编码符号、共通的情感体验和共通的价值观念等，却是助推电影在全球得以旅行其可能的要义。

中国电影在融入全球化生产的进程中固然要保持民族的差异性、个性，但是这却并非在着重强调单一民族化、本土化的立场，从而导致盲目的排外，抑或是对国际观众的忽视倾向。曾经我们所抱守"越是民族的，就越是世界"的观念，如今或许也不免需要重新加以考量。"国际间的文化交流，因文本的异质性等问题，在传播的过程中，很容易出现'被误读'或'不可读'的问题。'越是民族的'程度的深浅及表达则会直接关联'越是世界的'这一传播效果的大小。中国电影在'走出去'的路上遇到诸多不如意的问题，其中一个便是如何在全球语境下讲述自己本土的故事，如何在电影中向国际受众去展示民族审美、情感、理想和思维方式等。"[1]"一般来说，不同民族之间的语言障碍、文化障碍、习俗障碍、价值观障碍、审美障碍等，均会导致'文化折扣'，这也成为中国电影'走出去'必然碰到的一道坎。"[2]所谓"文化折扣"，具体到影视方面即"扎根于一种文化的特定的电视节目、电影或录像，在国内市场很具吸引力，因为国内观众拥有相同的常识和生活方式；但在其他地方吸引力就会减退，因为那里的观众很难认同这种风格、价值观、信仰、历史、神话、社会制度、自然环境和行为模式"。[3]

中国电影倘若一味地过于死守民族本土主义就势必会影响传播范围的扩展，导致"传而不通"。而如果盲目抛弃民族本土主义，那么中国电影就可

① 高凯.全球化语境下的中国电影跨文化传播思考[J].浙江万里学院学报,2014(5).
② 李亦中.为中国电影"走出去"工程解方程[J].当代电影,2011(4).
③ [加]考林·霍斯金斯,等.全球电视和电影:产业经济学导论[M].北京:新华出版社,2004.

能只是剩下迎合海外观众的"奇观"因素，从而遗憾地失去了其自身的文化稀缺性、差异性。功夫片和武侠片向来是中国电影的类型化标签，此类电影，诸如《英雄》《十面埋伏》等，继《卧虎藏龙》之后向世界不断发出"武侠中国"名片。此类电影炫目的动作打斗场面削弱了因文化差异带来的"折扣"以及语言不通的障碍，实现"观看即可满足"，受到一定海外观众的喜爱，然而此类电影却因在制作过程中过于强调场面和动作，如此刻意为之而忽视了对电影人物、主题、思想、故事等方面的深度挖掘以及对中国其他文化元素的展示，在电影质量上饱受诟病。"从某种程度上，中国电影中对于古装、武侠、功夫等中国元素的过度开发，一方面会影响海外受众对于影片深层次的接受和理解；另一方面各种武侠电影不断出口海外，海外受众对中国元素产生审美疲劳使这类电影的市场接受度不断降低，对于中国文化的输出并无益处。"①而这点在笔者与外国专家访谈时，亦被反复提及，正如美国俄亥俄州立大学 Kirk Denton 教授在被问及中国电影未来在北美的市场前景时，就表示中国电影在未来的北美市场依旧有可能会成为热门，过去的《卧虎藏龙》就已经受到了欢迎，只是希望下一个热门的作品不会再仅仅是武侠片、动作片。

张艺谋的《金陵十三钗》是一部连外国人都很容易看得出来一部具有"全球化野心"的电影，但是这部电影却遭到西方影评人的一致批评，指责其将严肃的民族苦难与色情的传奇故事混淆，是靠克里斯蒂安·贝尔这位好莱坞一线明星脸所无法挽救回来的。

中国电影海外传播过程中，其内容生产需要寻求文化"平衡点"，取"最大公约数"表达，即竭力寻求人类、人性的共同点与共通点。照顾到可被文化翻译的部分，由此尽量减少由观众认知、文化差异所带来的理解问题。

电影《团圆》于 2010 年获得第 60 届德国柏林国际电影节"银熊奖"，该片取材于海峡两岸亲人跨世纪重逢的一段真人真事。内容"以小见大"，三位老人的个体命运，折射大陆、台湾同胞渴望团圆的历史主题。有论者言，该片之所以可以获奖，且在德国获奖，正是因其故事及人物命运暗合"柏林墙"

① 丁亚平.大电影的拓展 中国电影海外市场竞争策略分析[M].北京:文化艺术出版社,2014.

推倒20周年德国人们的情感，这个猜测无法论证，然而作为一家之言亦不无道理。共同的分割经验、分离情感，让这段"乡愁"走出中国，跨越民族、国界。德国的专业影评人马尔·阿德勒在看完电影后，评价"这部电影运用平缓镜头表达人物之间的张力，营造出强烈的对比，'非常、非常感人，角色贴近人的内心。这一带有深厚历史背景的故事本身已足够动人，而演员们细腻的表演更是触及观众心底'"①。按说历史背景对于异域或异质文化观众来说是很容易造成文化接受障碍与理解难度的，然而《团圆》却因"带有深厚历史背景"打动观众，收获共同情感认同。当然，可以说《团圆》此举可看作个例，同样如霍建起导演的《那山那人那狗》在日本广受欢迎。

伊朗是具有特殊宗教、文化背景的国家，其电影《一次别离》当年与张艺谋的《金陵十三钗》分别作为奥斯卡最佳外语片的国家选送代表竞争。而两部电影相比之下，无论是电影制作层面抑或是跨文化叙事层面，高低立显。美国最负盛名的影评人罗杰·艾伯特（Roger Ebert）对于两部电影皆有评论，前者给出四颗星评价，而这在其"电影星级评价体系"中已属最高质量电影范畴，即"A great movie（上乘之作）"，后者则仅仅得到两颗星，被视为"平庸"之作。

《一次别离》不是过于倾注于文化历史背景，而重点讲述人与人、家庭、法律和社会之间的复杂关系，讲述普通人都会面临或者可以体会的普遍困境（universal dilemma）②，用个体的困境和命运去感动观众。影评人Deborah Young评价该电影，首先就肯定"当人们都还在认为伊朗电影制作者受到严格审查制度束缚而无法做出更丰富、有意义的自我表达的时候，阿斯哈·法哈蒂（Asghar Farhadi）的《一次别离》的出现推翻了这个观点。电影叙事虽然简单，但是却在道德、心理和社会层面是有丰富蕴含的，电影成功地将伊朗社会带到大众视野，这是一般其他电影都没做到的"③。知名影评人肯尼斯·图兰（Kenneth Turan）也撰文肯定《一次别离》，评价电影"是

① 星辰在线—长沙晚报.中国式《团圆》感动柏林［EB/OL］.（2010-02-13）.http://news.sina.com.cn/o/2010-02-13/101917089990s.shtml.

② http://www.rogerebert.com/reviews/a-separation-2012.

③ Deborah Young.A Separation：Film Review［N］.The Hollywood Reporter，2011-02-15.

一部绝对的外国电影却又让人相当的熟悉。这是一部激动人心的家庭剧，对人物动机和行为皆有犀利洞察，（提供了）正如在一个几乎从不拉开的帷幕背后所发生的迷人一瞥"①。肯尼斯·图兰的评价尤为值得我们思考，他提到《一次别离》是一部纯粹的外国电影，但是却令人产生极强的熟悉感，而这样的传播效果不正是中国电影，抑或是其他任何国家电影所渴望的最理想的跨文化传播效果吗？《一次别离》最终获得第84届奥斯卡最佳外语片、第69届金球奖最佳外语片，并成为第一个获得洛杉矶影评人奖最佳剧本奖的外国电影②。同时这部电影在第61届柏林国际电影节主竞赛单元大放异彩，是鲜有的一部同时获得"三只熊"（最佳影片"金熊奖"、男女主角都获得影帝和影后"银熊奖"）的电影。从商业的北美到艺术的欧洲，《一次别离》一路旅途顺利。如何在跨文化语境之下，把电影打造得"极具熟悉感"，《一次别离》为电影人提供了很好的思考范本。

取"最大公约数"表达是获取海外受众的好办法，可是如何表达就是一个问题，而这就要从海外观众心理研究出发，研究海外观众的期待视野、欣赏口味和欣赏心理。"美国相关部门早在20世纪20年代就要求驻外代表调查世界各国家的电影市场。美国意识到中国是最巨大的电影市场，也曾出具《中国电影市场》专业报告，专门研究中国人的电影喜好。可见美国电影对观众兴趣的重视程度。可是中国无论在国内还是国外都没有这方面的调研，在中国，本国观众一定程度上都是被动的接受体，缺乏对其了解，更何谈国际受众的口味。"③

中国电影海外传播的直接对象就是海外观众，中国电影想要开拓海外空间，就需要有自己的"国际受众"。在海外观众培养方面，中国电影已有所成绩，早从李小龙开始，到成龙，再到后来的《卧虎藏龙》等，中国的功夫片、武侠片已经成为中国电影的海外代名词，在海外拥有一批忠实观众，这批电影让部分海外观众了解中国、了解中国文化，扭转此前电影传播中那个有关陈查理、傅满洲等扭曲的、恶魔的、虚弱的中国形象，冲破刻板成见而接受一

① Kenneth Turan.Movie review："A Separation"[N].Los Angeles Times,2011-12-30.
② Kenneth Turan.Movie review："A Separation"[N].Los Angeles Times,2011-12-30.
③ 高凯.全球化语境下的中国电影跨文化传播思考[J].浙江万里学院学报,2014(05).

个有力的、正义的中国形象。到如今,无论是基于市场开拓,还是基于国家形象传播要求,中国电影需要打造出新的名片。当然,这个过程会是长期的,观众需要被慢慢地培养,然而只有通过这一步的努力,中国电影才有可能有更为丰富的海外传播形式与类型,吸引更多海外观众,从而打造好进军海外市场的品牌。

面对全球化浪潮冲击,中国电影制作应在不牺牲民族文化及认同的前提下,加强海外电影观众研究,积极与世界语境相适应,增进文化交流与对话,从而向世界传播民族文化。

三、善用"他者"元素

中国电影想要实现跨文化传播,在海外拓展过程中不可忽视对"异质文化"元素或目标市场元素的借用,在这一方面,好莱坞多年前就已经做到。从《花木兰》到《功夫熊猫》系列,好莱坞完美地打造了一个个以美国价值观念为内核、中国元素为装点的产品,而再做更广泛观察,好莱坞不仅善于借用中国元素,好莱坞的"拿来主义"绝不仅仅对准中国。《埃及艳后》便是发生在尼罗河畔,讲述了古埃及文明的故事。《艺妓回忆录》则将场景设置在一家日本的艺妓馆,讲述了一个"日本小女孩"(虽然小百合由中国演员章子怡饰演,但在电影中假定女孩是日本身份)如何成为头牌艺妓的故事。善于借用其他国家、地区元素也是好莱坞通行全球的秘密之一。

近年来,就美国电影启用越来越多的中国元素这一问题所引发的讨论意见不一,可谓莫衷一是。支持者称诸如电影《花木兰》《功夫熊猫》系列、中国电影明星的加盟、中国取景等,这会有助于让他国观众了解中国,同样有益于中国文化传播;然而反对者持有更多批评意见,即斥责这是一种另类的、变相的文化侵袭,其最终目的都只是为尽可能多的在中国庞大的电影市场中分一杯羹而已。然而不管如何,这个问题于我们的思考是两方面的:一方面就是我们明明拥有那么多优秀的资源,为何不能做到为己所用? 另外一方面这也为中国电影的海外传播提供一个参照视角,即对"他者"元素的善加利用。

"任何一部影片要在国际市场上受到欢迎，先决条件之一是要有为全世界人民所能理解的面部表情和手势。民族特征和民族特点虽然有时候可以赋予影片某种风格和色彩，但它们却永远不能成为促进情节发展的因素。"①寻求文化的平衡，就要尽量把握世界趣味中心，在主题上考虑"全球性原则"。

回顾中国电影发展史，中国电影从早期创作阶段就对跨文化改编有积极的尝试，将西方经典文学、戏剧、话剧或其他艺术形式通过改编，将其移植到中国，另中国观众有机会通过银幕欣赏到经本土化改编的"舶来"故事。代表如长城画片公司出品的 1924 年第一部电影《弃妇》，该片由侯曜改编，李泽源导演，取材于挪威戏剧家易卜生的《玩偶之家》和《人民公敌》。这部电影描写了一个由王汉伦饰演的豪门家庭的媳妇，被另有新欢的丈夫抛弃后，就带着自己的随身丫头，踏进社会自力更生。她找过不少工作，后在一书局找到职员工作，然而遭受经理侮辱，她的随身丫头到学校读书，却因出身卑贱，遭受歧视。她后来觉悟，妇女需要争取自己独立公平的社会地位，就参加女权运动，并在其中担任重要工作。抛弃她的丈夫后又想跟她重归于好，遭到拒绝，于是恼羞成怒，勾结恶霸破坏她工作，并诬告陷害，迫使她隐居，后又遭受抢劫，最终在惊吓中死去。王汉伦饰演的媳妇是中国的"出走的娜拉"，而易卜生原剧中未对娜拉出走后的结局有所展开，而是引发读者想象。可是这位中国的娜拉却给出了明确的悲哀的结局。通过改编，根植中国当时社会现实，"这里，作者是接触到当时的社会现实的，看见了妇女的被压迫和被侮辱的地位，也反映了一些妇女要求社会平等的愿望"②，提出"妇女职业问题"。而后 1925 年，还是侯曜编剧、李泽源导演，《一串珍珠》问世，这部电影主要取材于法国现实主义作家莫泊桑的短篇小说《项链》。长城画片公司出品的不少电影其题材都明显带有西方文学艺术的借鉴样貌，并结合当时中国社会现实，提出社会问题。这与其公司人员构成及成立目的不无关联，而"长城画片公司最初是由几位旅美的华侨知识青年，激于爱国义愤而

① ［匈］贝拉兹.电影美学［M］.何力，译.北京：中国电影出版社，1979：33.
② 程季华.中国电影发展史：第一卷［M］.北京：中国电影出版社，2012.

创办起来的"①。

除了长城画片公司出品的这两部代表性作品以外,其余亦不少见。如亚细亚影戏公司 1913 年出品,张石川导演的《新茶花》,改编自小仲马的《茶花女》;商务印书馆活动影戏部 1926 年出品,杨小仲导演的《不如归》,改编自日本作家德富芦花同名小说;明星影片公司 1925 年出品,包天笑编剧、张石川导演的《空谷兰》,改编自日本黑岩泪香译本小说《野之花》;1934 年出品,李萍倩导演的《三姊妹》,则是改编自日本菊池宽小说《绿珠》;新华影业公司 1937 年出品,马徐维邦导演的《夜半歌声》则明显是中国版的《歌剧魅影》;华新影片公司 1939 年于上海孤岛时期出品,李萍倩导演的《少奶奶的扇子》则脱胎于英国王尔德的同名舞台剧;中企影艺社于 1947 年出品,孙敬、马徐维邦导演的《春残梦断》则改编自俄国屠格涅夫的《贵族之家》;大同电影企业公司于 1949 年出品,郑小秋导演的《欢天喜地》则脱胎于法国腊比施的舞台剧《眯眼的沙子》……如今看来,自觉或不自觉地,这都是一系列积极跨文化对话的一种努力尝试。

此外,现在可见最早的中国影片《劳工之爱情》亦存在明显"世界主义"特征,比如"影片中对于南洋和东南亚的暗示也不可忽略,它隐约显示出那个时代南洋作为中国最大的电影市场的重要性"②,可以看出电影制作者试图去娱乐更广大人群,并试着努力搜寻它的观众。

融入目标市场元素,实现跨文化传播,合拍片也不失为一种"借船出海"的捷径。"合拍片作为一种跨地域、跨文化制作,由于其资金来源较充足,影片的市场较宽广,又能汇聚多方面的创作人员和技术人员,体现出较明显的人才优势,并得到了不少地区和国家有关政策的扶持,所以近年来合拍片的数量不断增长,影响也越来越大,已逐步成为中国电影创作生产的一种十分重要的电影形态。"③合拍片有利于让合拍国家之间更好地了解彼此文化,促进广泛交流,在笔者与不少专家及外国电影制作人、发行人访谈时,他们亦表示合拍片进入目标国家时,会更容易得到目标国家的接受,进而有可能达

① 程季华.中国电影发展史:第一卷[M].北京:中国电影出版社,2012.
② 张真.银幕艳史[M].沙丹,赵晓兰,高丹,译.上海:上海书店出版社,2012.
③ 周斌.合拍片的现状、问题与策略[J].电影新作,2016(2).

到市场与文化双重利益的丰收。"理论上，合拍是在找到两种文化甚至是多种文化的共同点和连接点的基础上求最大化的受众，确实是中国电影进入另一个国家和另一种文化的有效方式和途径，但是在合作中却也是问题重重。合作双方都希望在制作过程中掌握主动权，并在影片中融入本国观众的喜好与口味，而最终的结果却是双方的观众都不满意。"①

　　合拍片在创作实践中，如果参与合拍方可以充分发挥彼此特长、优势，使得电影拍摄前期、中间及后期都能够有机一体，便更有可能收获理想效果。中法合拍《狼图腾》就是一个比较好的例子。

　　《狼图腾》取材于中国作家姜戎颇具人气与好评的同名小说，电影主演则由中国演员冯绍峰、窦骁担纲，导演则是曾获奥斯卡最佳外语片的法国人让·雅克·阿诺。导演本身就擅长拍摄人与自然、动物关系的电影，并且颇具国际影响力和熟悉度，同时他还组建了一个颇为全球化特色的摄制队伍，包括邀请美国的传奇音乐人詹姆斯·霍纳负责作曲，配乐演奏的也是来自英国爱乐乐团、伦敦交响乐团等乐团的优秀音乐家。演员队伍方面，除了对中国人气青年演员的启用，还选用了来自蒙古的女演员昂哈尼玛。此外，邀请到来自加拿大的素有"狼王"之称的业内顶级的驯兽师安德鲁·辛普森。电影筹备长达 7 年，拍摄 16 个月，只是驯狼就花费 3 年。从中文小说到合拍电影，经法国导演让·雅克·阿诺之手，在保留原著叙事脉络及结构基础上，做出跨文化特质的修改，诸如爱情戏的加强、戏剧冲突的强化、小狼结局的改变等。可以说，上述改动是非常成功的，因为原小说是一部夹叙夹议的小说，它的议论非常多，叙事比较缓慢，而电影做到了非常成功的"瘦身"，阿诺不仅使得叙事冲突更为集中，叙事节奏更加紧凑，也使得主题——价值观的呈现变得更为单纯、更具普世性。当然，并非所有中外合拍片都有如此"蜜月"，更多的合拍片往往并未集合合拍方优势，反而暴露彼此短处，未能达到预期效果。比如中美合拍片《功夫侠》《太极侠》等，这些故事内容大都具有明显好莱坞痕迹，而在技术支撑方面又无法与好莱坞商业大片匹敌，无论海外口碑抑或海外票房，都可谓惨淡。

① 丁亚平.大电影的拓展 中国电影海外市场竞争策略分析[M].北京:文化艺术出版社,2014.

在中外电影合拍过程中,中方应该坚持"以我为主、为我所用"原则,创作高质量、高标准的精品电影呈现给国内外观众。"值得肯定的是,很多合拍片的确在一定程度上让中国元素在海外市场红火起来,但仅仅是形式上的合拍,并不能解决中国电影走向海外的根本性问题,中国电影要走向海外,从电影题材创意、生产创作之初就要解决跨文化语境的问题,克服文化差异造成的解读障碍。"①

四、结语

中国电影海外传播所面临的问题纷繁复杂,除了本文所探讨的因文化折扣与跨文化语境所造成的电影内容接受困难的方面,诸如,中国电影在海外的"可见度"很低(渠道问题);中国电影每年定额引进好莱坞大片,可是美国究竟引进多少中国电影,并能在美国主流院线有上映机会?另外,中国文化历史深远,有相当内容有"不可译性"问题,加上英语如今作为一门世界语言,在全球被使用,中文虽然使用人口数量大,可主要限于国人和华裔,远远不构成世界范围,这也是中国电影被国际观众理解的障碍。限于文章主题,不在此展开探讨。

① 丁亚平.大电影的拓展 中国电影海外市场竞争策略分析[M].北京:文化艺术出版社,2014.

跨文化传播视野下提升中国电影制作水平的关键策略
——基于外国专家访谈的启示 *

一、研究缘起

伴随经济全球化发展,电影贸易壁垒逐渐降低,电影资本跨国流动频繁,全球电影权利竞合加速,电影作为全球文化竞争中的重要构成部门,不仅可以带来外汇,而且可以传播本国文化,增强国家软实力。

近年,中国电影产业呈现井喷式增长,无论是从电影产量、电影票房、放映场次,还是从观影规模、影院建设或电影投融资等方面来看,均取得长足发展。可喜的是,一方面我们可以看到国产电影在全球电影产业竞争中实力逐渐凸显,另一方面可以发现,诸如《我不是药神》《无名之辈》等"叫好又叫座"的优秀电影出现,国产电影质量有可见提升。然而仔细观察其票房构成不难发现,这两部电影的国内票房贡献比重都超过 99.5%,由此可见,其海外票房收入基本可以忽略不计。"墙内开花墙外不香"的瓶颈依旧难以突破,中国电影海外传播任重道远。

孙绍谊对世界电影版图的"权利"不平衡问题予以关注,提出"世纪之交中国电影在商业和艺术两翼出现的跨国、全球性制作模式以及叙事、影像风格等方面的'世界性',为我们超越'支配/抵抗'的两元模式提供了可能"。贾冀川依据 2003 年到 2013 年间电影总票房、年度票房增长率、进口电影票房等数据,分析中国电影走出去的现状,指出中国电影海外收入下降的原因在于"武侠片热的落潮""单向的文化隔膜""竞争惨烈的北美电影市场"及"技不如人"四方面。对于中国电影走出去的问题还应该平和对待,使其真正回归文化交流本体意义层面,在文化全球化浪潮中既要竞争也要合作。

* 本文原载《电影新作》2019 年第 6 期。

汪少明、唐宏认为,中国电影海外传播除了面临好莱坞等外国电影的挑战,同时自身的原因也十分明显,主要体现在:文化折扣影响中国电影对不熟悉中国文化的观众的吸引力和理解力;近年来,虽然有一些相关政策出台,然而操作性较弱,缺乏实际有效指导,亦缺乏对中国电影海外传播的具体扶持;中国电影当前海外传播的渠道主要是依靠个别传媒巨头,辅之国际电影节展及电影交易市场,同时缺乏专业国际营销人才;中国电影目前缺乏创新与想象,制作水平较低,精品电影缺乏;另外,在海外传播的过程中,中国电影面临其他国家的文化壁垒等问题。

明确中国电影海外传播的必要性,以及探索中国电影海外传播的问题,学者们积极提出了对策建议。丁亚平指出,当前中国电影的海外市场发展较为滞后,拓展中国电影的发展空间是亟待解决的问题。如何借助走向世界的市场机制与新型战略,寻求中国电影的海外发展空间与潜力,密切关系中国电影"国际化转型"的实现。赵卫防认为,中国电影海外推广的实现主要依靠海外传播产业策略的实施,该策略既有"依托于中国电影优质资源的推广、依托海外影人和海外流行文化的区域影响力的借力推广、利用海外销售代理商进行的国际营销等,此外,还有电影节和电视平台的文化推广等"主体路径,亦有重点辐射亚洲主体区域,尤其抓住当下"一带一路"倡议机会,积极向亚洲推广中国电影。

总体来看,中国电影要实现"走出去",需多方努力。同时,好莱坞成功的海外传播经验值得深入研究借鉴。当下对中国电影"走出去"的研究,国内学者多从传播学、文化学、营销学、电影学等学科视角展开对中国电影海外传播的规律探讨,为研究提供了重要的研究基础。国内目前该领域研究虽已起步,然而数量仍旧有限,尤其是研究质量仍有待继续提高。

二、研究问题与方法

本研究所采用的"电影制作"概念,基于访谈的语境,主要指"film making",即电影制作的全过程,而非仅仅指代"film production"(电影生产)。

本研究主要提出以下方面问题：吸引外国观众观看中国电影的因素；与好莱坞大片相比，中国大片存在的最大的问题；阻碍中国电影被外国观众接受的因素；中国电影与韩国、日本电影的比较；中国电影实现海外传播的有效路径等。

外国实践经验丰富的电影从业人员与相关领域学者，他们凭借自身深厚的专业背景及从业经验，不仅可以发现、分析专业领域中的问题，更能为本研究提出宝贵的有代表性、建设性的策略与意见。采用专家访谈，虽然采访数量有限，然而从获得的信息质量看来，可能要比大范围的简单访谈普通调查对象的结果还要精确可靠。采访方式有面对面、电子邮件、音频录制等。受访者职业涵盖媒体研究及东亚文化研究学者、电影发行公司负责人、电影导演及剪辑师、期刊主编等。代表接受访谈对象如表 1 所示。

<p align="center">表 1　代表受访者简介</p>

姓名	简　　介
Henry Jenkins	当今世界媒介研究的领军人物之一，曾在麻省理工学院执教 20 余年，并且是该学院比较媒体研究中心创办人和主任；目前担任美国南加州大学首席教授
Robert Lundberg	北美华狮电影发行公司（China Lion）副总裁兼首席运营官，拥有在北美地区发行中国电影的丰富经验
Jason Squire	曾在联艺（United Artists）、20 世纪福克斯（Twentieth Century Fox）等电影公司担任高级行政人员
Norman Hollyn	电影导演、剪辑师、奥斯卡评委
Alex Ago	美国南加州大学电影学院电影放映特别项目主管，并担任跨国电影制作、意大利类型电影与社会等方面课程的教师。同时担任电影制作人，并具备电影发行经验

<div align="right">（续表）</div>

姓名	简　介
Peter Exline	曾为华纳兄弟娱乐公司（Warner Bros.）、梅斯·纽菲尔德（Mace Neufeld）和迈克尔·道格拉斯（Michael Douglas）担任行政制片人工作。在过去，他也曾作为电影剧本顾问服务于曼德勒娱乐集团（Mandalay Entertainment Group）和艺匠娱乐电影公司（Artisan Entertainment）等单位。拥有丰富的好莱坞工作实践经验
Kirk Denton	美国俄亥俄州立大学教授，是当下美国学界在中国现当代文学、文化、电影研究领域的领军人物。同时系国际权威 A＆HCI 收录期刊 *Modern Chinese Literature and Culture*（《中国现代文学与文化》）的主编

本研究的采访是完全开放式的，并不提供任何答案选项，得到的回答是多样的，这自然与受访对象不同的专业背景、不同的职业背景等都有密切关系。他们有的从政策角度，有的从电影类型角度，有的从市场营销角度，亦有的从观众接受习惯和心理角度对该问题予以回答。然而对所有的回答进行总结，不难发现，所有的回答又基本有较为集中的指向性。

三、研究发现

基于访谈结果，可以发现中国电影海外传播的核心是提升中国电影制作水平，实现"高水平制作"（high production value），而实现这一核心的主要路径可以归纳为以下方面：

（一）讲好中国故事、传播好中国声音

"好电影不重出处，品质才是电影成功的关键。只有影片自身质量过硬，才有可能获得好口碑。中国电影自产业化改革以来，一批又一批的中国式大片涌现，而这一批电影也一直被诟病'眼热心冷'，如何从'高概念'（high concept）转向'高品质'（high quality）成为中国电影创作的重要问题。"[①]而

① 高凯，郑婧艺."中美电影新政"实施后的若干思考[J].东南传播，2014（04）：42.

提高电影品质的首要条件也是核心问题便是需要有一个"好故事"（good story），提升电影的叙事能力。"好故事"是在与多位外国专家学者访谈中，他们提到频率最多的词汇。他们大都认为当下中国电影在故事性及情节设置方面存在欠缺，甚至已经丢掉了曾经（诸如第五代导演张艺谋的《大红灯笼高高挂》等）优秀的传统。

从某种意义上来说，电影其实就是电影创作者与观众之间进行的一种斗智斗勇的博弈游戏。创作者不能高高在上而俯视观众，亦不能曲意迎合而仰视观众，而是可以保持充分的戏剧张力，引导观众走进剧情的设计，使观众的注意力时刻聚焦在银幕。对此，导演张建亚的态度值得参考，"喜剧片的全部奥秘就在于与观众的关系上，既不能太耍弄编导的聪明，那样他会排斥你；但也不能比他笨，那样他会嘲笑你，要始终领先他一点儿跟他一起往前走，恰到好处地卖个破绽给他，趁他要笑你的时候，又赶到他前头给他个意外，让他佩服你的聪明，喜剧就是与观众斗智的游戏。"[①]其实，不仅仅是喜剧片如此，其他类型的电影也是这样。而想要观众的注意力时刻聚焦在银幕，则必须在第一时间就有悬念的铺设、戏剧张力性的展示，从而才有可能完成叙事的目的。"电影剧本的前10分钟必须提出戏剧性前提、戏剧性情境和主人公的戏剧性需求。'戏剧性前提'指的是这个电影剧本讲的是什么，即这个电影剧本讲的是一个什么样的故事，它提供了一种戏剧性冲动，而且促使故事指向最后的解决。"[②]"实践证明，走进电影院里看电影的观众对电影的要求是很苛刻的，耐心也是很有限的，如果一部电影放映了十几分钟还没交代清楚要讲一个什么样的故事，还没有营造出充满戏剧张力的悬念，观众很可能选择离开。"[③]由此，即便后面的故事多么精彩有趣，甚至蕴含丰富人文思想内涵，观众一旦选择离开，那么这一切后置的蕴含也已不再有任何意义。

中国历史悠久，文化资源丰富，如访问奥斯卡评委、南加州大学电影学

① 张建亚.风格的多样性和可看性//《中国电影年鉴》[M].北京：中国电影出版社，1995.
② [美]悉德·菲尔德.电影剧本写作基础：从构思到完成剧本的具体指南[M].鲍玉珩，钟大丰，译.北京：中国电影出版社，2002：11.
③ 饶曙光.故事·价值·现实：当下观众需求与叙事策略[A].中国电影博物馆.受众需求与当下中国电影叙事能力：中国电影博物馆2010年学术年会论文集[C].北京：北京出版社，2011：220.

院资深教授 Norman Hollyn 时讲到的，"中国拥有一个相当庞大的故事库，这是美国所不具备的"，然而现实是尽管我们拥有丰富的故事源，在很大程度上却并未加以开发利用，更没有把如此优势有效地转化为中国电影的生产力和竞争力，而想要有效地实现此转化过程，则需要提高叙事智慧、灵活运用叙事技巧。对待中国传统文化资源，在电影创作时应该注重对传统美德的弘扬，而非简单的回到历史，要立足当下，在现代文化观照下，重新诠释传统文化，由此"对传统文化的吸收借鉴不是简单地模仿照搬，必须有和现代文化的逻辑对接和融会贯通的层面，要让接受继承变成一个开放的重新创造和诠释体系"。[①] 让中国故事镌刻民族之魂，走向国际市场，"讲好中国故事，传播好中国声音"，展示中国软实力。

（二）加强国际电影人才培养

"电影业的'国际化'，不仅包括电影的制片、发行、放映等环节，也应当包括电影教育的国际化。因为，教育是电影行业最为基础的部分。"[②]一个完善的电影教育国际化的概念不仅包括中国人才到海外学习，也包含吸引海外人才到中国学习。

"人才，是文化经营最为关键的因素之一。国外企业有大批文化经营与文化贸易方面的专业人才，对国际文化市场的研究非常深入、细致，大到一个地区的文化产品的竞争格局，小到一个具体产品应该怎样投放，都有专门的人进行具体的研究。而国内，文化经营方面的人才稀缺，既懂外语、懂影视文化产业制作、懂营销，又熟悉国际文化市场，并且与国际发行渠道有着密切关系的国际文化贸易人才更是凤毛麟角。没有专门的人才，没有翔实的数据资料，没有细致的实证研究，没有国际市场运作方面的经验，使得国内文化企业对国际文化贸易市场的认知不足，竞争力也受到很大的局限。在这种情况下，要想在文化产品的出口方面有所突破，是十分困难的。"[③]电影从创意到拍摄完成，再到后期的衍生品开发等一系列的链条上，都需要专

① 丁亚平.大电影的互动 中国电影海外市场竞争策略可行性研究 2［M］.北京：文化艺术出版社，2015：457.
② 刘正山.当代中国电影教育国际化的状况、问题与对策：基于北京电影学院 19 年的数据分析［J］.北京电影学院学报，2015（10）：216.
③ 韩俊伟.国际电影与电视节目贸易［M］.北京：中国传媒大学出版社，2008：3.

业人才的投入，而中国电影海外传播能力的提升对国际影视人才更是有着针对性的、特殊性的需求。电影产业作为文化创意产业门类的一种，其核心竞争归根结底是人才的竞争，而国际影视人才是中国参与国际电影市场竞争最有力的智力支撑与创意保障。加强高素质、国际型的电影人才培养有利于提升电影艺术水平，更好实现跨文化语境传播，激发电影企业管理运作以及国际市场的开拓等。

电影产业大发展背景下，目前，全国上千所大学都在开电影专业，而在此情况下，一方面是相当部分的电影专业毕业生找不到从事本领域的工作，电影学及广播电视艺术学等影视类相关专业已有多年被列为"红牌"或者"黄牌"专业，一幅"电影人才过剩"的形势；而另一方面，又常有电影导演或企业哭诉"缺人才"。如此对比，值得玩味。谈及当下中国电影教育的问题，有多位研究者或行业人员表示学生的在校学习与实际操作有脱节，如2016年冯小刚导演就曾在中国电影投资高峰论坛提到开办"影视蓝翔技校"的必要性，"一个剧组90%的工作人员是没有经过（专业）培养的，我们电影产业特别需要蓝翔技校，培养录音助理、化服道（化妆、服装、道具）这些人才，现在我们没有一所学校教授这方面技能。"①如他讲到，让一个道具师布置一个晚宴的场景，这个道具师可能都没见过那种正式的晚宴什么样，根本无法去布景。由此看来，中国国内并不缺乏学习电影专业的人，而是欠缺真正能够投入电影创作、产业的人才。而另一方面，能够适应国际化、全球化的电影人才更加缺乏，比如，一方面，在当下电影技术革新日新月异的年代，3D、4D、4K和IMAX技术逐渐已经普及到电影制作中，一直以来，我国的高技术电影制作技术人员多依靠从外国引进，或者与外国合作，借用外国团队，虽然近年这个问题有所好转，然而中国本土电影科技人才的缺失依旧是中国电影整体制作水平提升的一块短板。同时，优秀影视翻译导致中国电影译制障碍，从而更难以降低文化折扣，不便于外国观众更好接受。另一方面，既懂外语，又了解甚至精通国际文化（尤其是电影）贸易流程的复合型国

① 小宗.冯小刚抱怨中国影视教育问题：剧组里太缺专业人才[EB/OL].(2016-10-25).http://mt.sohu.com/20161025/n471236199.shtml.

际人才更是稀少,更妄谈具有丰富操作经验的该类型人才。

电影作为文化产业中极具高风险且投入大的门类,不仅制作过程复杂,而且对于创意等方面要求更高,由此对于从业人员的综合素质便有更高要求。在电影全球竞争背景之下,一个优秀的电影人才不仅需要扎实的专业知识及文化底蕴,需要敏感的艺术感觉、知识和文化底蕴,又要有敏感的艺术思维和感觉,还要对先进的科技理念熟知并能运用,同时,还需要能够很好地运作电影复杂的营销发行体系。由此,为更有效实现中国电影海外传播,提升中国电影海外传播能力,需要重视国际电影人才的培养。

目前在国内无论是综合性大学影视类专业抑或是专业影视艺术类大学的课程教学中,应该合理开设国际影视类相关专业理论课程及实践课程,目前由于师资及硬件条件的不足,国内的影视系科课程设置多偏向人文社科,除了传统影视学专业课程《中国电影史》《外国电影史》《剧本写作》《电影评论》《导演》等,多设置文艺理论和文化研究方面课程,而这一方面无法满足业内实践需要,更无须说满足国际影视人才的培养需求。考虑当下国际电影产业竞争环境,除了重视影视专业学生实践操作技能提升以外,可以尝试推行"影视专业英语""国际文化贸易""市场营销"类课程;其次,加强中外联合办学、交流,可以通过聘请专职、短期交流培训等形式,吸引外国优秀电影制片、导演、编剧、教授等加入我国的国际影视教育建设中,这方面目前已有可喜尝试。仅以上海为例,上海纽约大学、上海大学温哥华电影学院、上海交大—南加大文创学院等学校、机构相继成立,在跨文化理念下对学生进行专业培养。前者与纽约大学合作,而纽约大学的电影研究专业素来闻名,后者更是以"建设一流的电影人才教育机构"为任,并有第六代导演代表人物贾樟柯亲自挂帅担任院长,重在培养影视制作人才。另外,上海科技大学与世界顶级电影学院美国南加州大学电影学院合作,开办影视制片人、编剧、导演培训班,课程由美国南加州大学电影学院教师教授,并邀请诸多中美影视业内人士进行交流,这都为当下国内国际影视人才的培养提供了更多可能性途径。此外,加强国内师生的派出和学习也是加强人才国际化培养的重要途径,例如,目前国家留学基金委员会将人文社科及艺术类专业列为重点扶持出国交流学习专业之一;最后,需要建立人才长效机制,引进人才、培

养人才、能留住人才要被足够的重视。

国际影视人才的缺失是中国电影海外传播的一大制约。要真正走入国际市场，还必须培养出一批"学贯中西"的既通晓中国传统文化又熟悉西方经营体制的杂糅型复合人才。只有这样，才可能更有效解决文化隔阂问题，推动中国电影的海外传播之路走得更长远、更有效。

（三）"互联网＋"下跨域资源整合

当下，互联网基因逐步深入注入电影产业链的各个环节，除了以往视频网站为电影提供新的播放平台以外，网络 IP 成为电影创意的新来源，网络售票成为票务主流，社交媒体成为电影营销新途径，网络众筹成为电影投资新宠，网络大数据为电影产业发展提供重要参照支持，互联网电影公司纷纷进军电影行业，网络大电影概念也日渐火热等，一幅电影产业的新图景呼之欲出。"互联网＋"不仅为中国电影内容生产带来变化，同时为中国电影丰富了收入渠道、营销机会、展映平台、投资来源及衍生品开发。

互联网越来越影响电影的创意来源及内容供给，在"互联网＋"热潮之下，依托"大数据"的开发与利用，IP 在近年逐渐成为行业热门词汇，各大影视公司亦不惜成本对此展开争夺。2015 年被誉为"IP 电影"元年，出现一批现象级 IP 电影，诸如由《鬼吹灯》改编的陆川导演的《九层妖塔》和乌尔善导演的《寻龙诀》，尤其是后者实现口碑与票房的双赢，被认作 IP 电影崛起的标志。"所谓 IP 电影，目前还没有一个明确的定义，概念边缘模糊，但它的两个构成要件是明晰的：一是改编，而非原创；二是 IP 具有版权，改编需购买版权。"[①]网络小说、网络剧、网络综艺节目、网络游戏及网络动漫等是 IP 电影的主要来源，而这一批来源正是互联网的产物，就目前国内电影市场上热卖的一批电影，不乏 IP 电影，除了已经提到的《九层妖塔》及《寻龙诀》以外，诸如《何以笙箫默》《煎饼侠》和《万万没想到》等都在此范畴以内。而目前，中国网络文学在海外逐渐走俏，影响力日增，未来未尝不可借此"东风"。

新媒体时代，电影传播日益不拘泥于传统而向多屏幕、多渠道方向发

① 史兴庆．"互联网＋"生态下电影艺术与产业互动新趋势[J]．现代传播（中国传媒大学学报），2016
（05）：109．

展,互联网为中国电影海外传播渠道拓展提供新机会。外国诸如 YouTube、Netflix 等视频网站应当被我们重视,用来作为大银幕之外传播中国电影的重要渠道。然而目前中国电影的互联网海外推广渠道显然没有得到充分重视。现在大量的热门海外影视内容,凭借中国视频网站建设的完善,通过版权交易进入中国观众视野,从美剧《纸牌屋》到韩剧《鬼怪》,海外影视作品在中国互联网上热播,受到中国观众追捧。眼下,热门网络剧《陈情令》墙内开花墙外香,引发全球追剧热潮,尤其在泰国、韩国、日本、越南等国家成为"现象级"剧集。以该剧在泰国的传播为例,《陈情令》在腾讯视频泰国版网站WeTV 播出后,相关话题持续登上泰国 Twitter 话题热搜榜首(《陈情令》更是曾经拿下全球 Twitter 话题热搜第九名)。《陈情令》除了在泰国、韩国、日本、越南等国家走红,在北美的 YouTube、Viki、ODC 等新媒体平台播出后,亦引发用户广泛关注与讨论。目前 Netflix 已经拿下《陈情令》在欧美播放权,该剧传播力与影响力更是触及北美、南美、欧洲等地网络用户。如何利用视频网站实现中国电影的海外传播、推广,应该尽早正式提上日程。

乐视影业洛杉矶子公司副总在南加州大学演讲时,曾提出他们的目标就是要拍出一部奥斯卡最佳外语片,由此可见其发展之雄心。而这也不禁让人联想到亚马逊公司。2015 年,在亚马逊工作室刚成立之时,公司 CEO杰夫·贝佐斯(Jeff Bezos)就提出一个目标:每年制作或购买 12 部电影,还要赢下一座奥斯卡。在当年看来,这个目标的提出显得有些"遥不可及",然而就在亚马逊工作室成立一年刚满,不仅把电影买齐,而且在刚落下帷幕的第 89 届奥斯卡,凭借发行的电影《海边的曼彻斯特》获得最佳原创剧本奖,本片主演卡西·阿弗莱克(Casey Affleck)斩获"最佳男主角";而亚马逊买下美国地区发行权的伊朗电影《推销员》则拿下最佳外语片。由此,亚马逊一口气拿下三座奥斯卡,并成为第一家获得奥斯卡奖的互联网公司。他山之石,可以攻玉,对于国内诸多试图国际化发展,尤其如乐视影业洛杉矶子公司同样有争夺奥斯卡奖目标的公司来说,亚马逊工作室是很好的参考案例。

如果说百度、阿里巴巴和腾讯等国内互联网公司跨界电影业为传统电影业带来"互联网思维"或"互联网基因"。那么国际上的互联网巨头如谷歌、亚马逊、苹果和 Facebook 等投身电影业则纷纷尝试在科技、智能技术方

面发力。谷歌曾向南加州大学、美国电影学院、加州艺术学院、罗德岛设计学院以及加州大学洛杉矶分校的影视专业大学生发出邀约，让他们帮助探索"谷歌眼镜"这一可穿戴计算设备在电影拍摄方面的潜力。而上述学校将会用谷歌眼镜在纪录片拍摄、人物形象塑造、基于地理位置讲故事等方面尝试探索。而其中负责此项目的南加州大学电影学院教授 Norman Hollyn 就表示，他会鼓励学生借助谷歌眼镜，拍摄第一人称电影（first person perspective film）。并且 Norman 介绍，学生们会可能尝试一种类似于导演麦克·费格斯（Mike Figgis）在电影《时间密码》中所采用的拍摄手法。Norman 希望，可以探索到谷歌眼镜的叙事潜力，而不只是带着谷歌眼镜去游乐场游玩。

可以说，除了得益于广大观众的支持，"互联网＋"亦成为中国电影起飞的重要助力。在与外国专家访谈时，他们都指出，在互联网发展方面，中国具备其他国家所不具备的基础，所不具备的发展速度，以及所不具备的优势现状，中国电影无论在制作理念、方式还是发行推广等方面都应该对此优势善加利用。互联网拉进全球的距离，"互联网＋电影"为中国电影国际化提供有利平台，有益于以更强姿态投入全球电影市场竞争。"中国和世界正经历着一场以数字化技术和网络技术为主导的多重工业和技术革命。这场革命在社会文化生产层面上的特征之一，是铅字印刷为载体的文本文化的相对移位，影、视、数码（包括网络）为载体的媒体文化的兴起，及其两者之间充满张力的动态关系。媒体文化的构成及其意象性不仅具有国家特征和民族属性，而且具有跨越民族书写语言的高科技工业驱动力和跨越民族语言共同体的全球覆盖度，成为 21 世纪社会心态和文化认同再生产的强势机制，各国文化社会重组的边界条件和国际间相互认知的关键媒介。"①对媒体革命、技术革新以及国际格局中的文化创意与跨国合作机制构建等问题需要深入关注，全球化背景下，电影产业需要加强与相关产业间的协作与互动，从而形成更强大的纽带，实现更为强劲的发展势头。

① 颜海平.文化发展和文化外交[J].电影艺术，2012(06)：19.

四、结语

在电影产业中,电影的质量往往会被看作衡量其制作水平的重要指标。诚然,高水平制作需要雄厚的资源和财力,但是高水平制作并非只是对应 A 级大片,因为在电影市场中从来不乏低制作水平的高成本大片,反之也常可以看到高制作水平的低成本小片。由此,无论高概念大片抑或中小成本电影,高水平制作都是其实现商业成功的主要前提条件。

中国电影海外传播所面临的问题纷繁复杂,除了本文所探讨的因电影制作水平等所造成的电影海外接受困难方面,其他诸如,中国电影在海外的"可见度"很低(渠道问题);中国电影每年定额引进好莱坞大片,可是美国究竟引进多少中国电影,并能在美国主流院线有上映机会? 另外,中国文化历史深远,有相当内容有"不可译性"或"不可通约性"问题,加上英语如今作为一门世界语言,在全球被使用,中文虽然使用人口数量大,可主要限于国人和华裔,远远不构成世界范围,这也是中国电影被国际观众理解的障碍。限于文章主题,在此不展开探讨。

全球化背景下,国家的国际传播能力直接关系国家利益、国家形象与国家安全。伴随中国综合国力与国际地位的日益提升,中国与世界关系发生历史变化,面对新语境、新形势,中国在全球范围内不仅需要做到自身利益维护,还需把握大势、胸怀大局,打开全球视野,创新国际传播理念、内容、形式与途径,积极建立有效的、外向型的国际传播机制,讲好中国故事,传播好中国声音,不断提升国际传播能力及加强对外话语体系建设,推动中国文化走向世界,从而实现中华民族伟大复兴的中国梦。

不同国家的观众因从小生活背景、文化理念及受教育情况等差异,对电影的期待视野及审美需求各不相同,这就导致在国内颇受欢迎的热门电影在海外很容易"遇冷"。如果想让本国电影在海外市场同样受到观众接受与认可,就需要对出口国家的观众、市场做充分了解及调研,在此基础上还需要通过高质量的制作去满足、丰富观影体验,从而招揽更多海外观众。由此,提升中国电影海外传播能力的关键除了要具备"国际吸引力"有一幅"全球卖相"以外,更需提升电影制作水平,拍摄出高质量的电影作品。

中国电影跨文化叙事问题及能力提升

——从《北京故事》谈起 *

中国电影海外传播面临的其中一个重要问题就是中国电影的跨文化表达与叙事之难,"特别是难以做到全球化生态下的国际化与本土化表达的完美结合,这已经成为中国电影的'阿克琉斯之踵'。长期以来,我们追求精英主义、看重作者表达,虽然这对于建立文化品格有一定的积极作用,但是,面对世界观众的众口难调,特别是对中国文化的隔膜,以为的'清高'就显得有些格格不入。"[1]目前,中国电影虽然得到了国际电影节展的一定认同以及部分国外专家学者的关注与肯定,然而相对于作为大众文化产品的电影所面向的世界观众群体来说,这仅且代表少部分人的文化品位,中国电影要实现海外传播需要得到更大范围的海外观众的欣赏与认同,跨文化语境之下海外观众对中国电影的审美之难,无疑是当下中国电影海外传播所面临的严峻接受壁垒。

一、中国电影跨文化叙事的接受与审美之难

中国电影跨文化叙事困难一方面源于"语言"。中文在世界上使用人口数量虽然庞大,但集中于中国海峡两岸及香港、澳门,以及世界华人群体,真正的全球性语言则属英语,当下英语电影的国际流通度最高,在世界范围内有最大可能畅通旅行的空间。另一方面,加之中国文化、历史自身的特质使其中相当部分内容具有强烈的"不可翻译性"(untranslatability)和"不可通约性"(incommensurability),使中国电影在全球旅行的路途上都难以摆脱"异域"与"他者"的陌生化标签,进而产生接受隔膜。

* 本文原载《现代视听》2020 年第 5 期。

① 丁亚平.全球化与大电影:中国电影海外市场竞争策略可行性研究 3[M].北京:文化艺术出版社,2016:41.

美国斯坦福大学文化地理学家 Franco Moretti 曾发表题为"好莱坞星球"(Planet Hollywood)的研究,并在研究中对电影消费的"标准化"提出质疑。他通过分析 1985 年至 1995 年 10 年间 46 个国家的 5 大票房电影,绘制出一份地图,在地图上的不同国家的位置注明了不同电影类型的百分比。由此,他总结出一个对比非常强烈的电影消费现象。"马来西亚 1986 年至 1995 年之间 80% 的票房前五名电影为动作电影,10% 为儿童电影,其中一部喜剧片也没有。同一时期,奥地利票房前五名电影中只有 15% 是动作片,27% 是儿童电影,27% 为喜剧,还有 27% 是情节片。在美国市场,动作片占了票房前五名电影中的 46%,儿童电影占 25%,喜剧占 20%。通过这项研究,Franco Moretti 强调了地缘文化的重要性:每个地区都是一个'文化生态系统',它根据自己的标准选择而排斥某些类型。所以通过解读这项研究而显现出来的是一个多样文化偏好的世界。"[①]而如何把中国民族内涵与主题特质融合到电影中,并能汇入这个"多样文化偏好的世界"中,正是需要中国电影海外传播考虑的问题。

"小成本电影和大制作影片可以按照更适合它们的类型来进行划分。在瞄准特殊类型观众的同时,巨头们也在寻找与当地观众需求相符合的电影,而大制作电影是不可能符合这种需求的。"[②]中小成本电影展示了一个更加贴近观众,尤其是本地观众日常生活的世界,中小成本电影在多元文化的电影制作方案中具有至关重要作用,然而也因为其文化和表达属性,造成了中小成本电影海外传播的困难。大制作影片通常以科幻、动作类型为主,中小成本电影一般以喜剧类型为主打,可是喜剧题材的电影,相当难以满足多个不同市场观众的口味。在与美国南加州大学资深教授 Norman Hollyn 访谈时,他多次说"喜剧很难'走出去'(Comedy always cannot travel well)",而这也正好对应好莱坞的一条金科玉律"喜剧不挪窝(Comedy doesn't travel)"。[③]

① [法]诺文·明根特.好莱坞如何征服全世界:市场、战略与影响[M].北京:商务印书馆,2016:136.
② [法]诺文·明根特.好莱坞如何征服全世界:市场、战略与影响[M].北京:商务印书馆,2016:232.
③ Los Angeles Times. Review: Jokes fly, but don't travel well, in "Lost in Thailand"[EB/OL].（2013-02-09）. http://articles. latimes. com/2013/feb/10/entertainment/la-et-mn-lost-in-thailand-20130209.

《泰囧》当年在国内创下影史票房纪录，吸引国外媒体关注，该片曾在柏林国际电影节举办了两场放映，吸引众多买家关注，放映场地更是座无虚席，然而等《泰囧》真正在国外上线后，票房遇冷。

本人曾参与《泰囧》在南加州大学东亚系的电影放映活动，当时除本人以外，其余都是美国当地大学生，从电影开始到结束，全场始终保持安静，而这样的冷静对于原本喜剧诉求的电影来说，无疑是尴尬的。而在放映之后与学生交流，他们大都表示"虽然有字幕，但是也没看懂"，有的学生表示"看出来有一些'笑点'，但是全部都不好笑"，其他更多学生表示，要是真的选择去看中国电影，他们更倾向选择有关中国社会、政治类的严肃艺术片，或者是那种动作场面精彩的武侠功夫片，因为美国拍不出武侠电影。纽约大学电影系教授、好莱坞研究权威学者 Dana Polan 指出："类似的喜剧类元素在好莱坞电影中俯首即是，同类型的外语片在美国是不会有市场的。"而与Kirk Denton 教授访谈时，在提及《泰囧》，他也明确表示："《泰囧》是对美国宿醉电影类型的模仿，所以有人会期望这部电影可以在美国市场得到很好接受。但是我并不认为如此。对美国观众来说，《泰囧》可能只是看起来对《宿醉》苍白无力的模仿而已。而且，《泰囧》中的很多笑点对美国观众看来也只会'太囧'（much of the humor of Lost in Thailand would be 'LOST' on US audiences.）。"

对此，中国电影如何才能像面对本土观众一样，有效地将电影与外国观众的情感联想相联系，找出 Roger Ebert 说的"equal interest"（同等兴趣）[①]，发现情感共通点，实现跨文化表达，才有可能打破中国电影海外传播过程中所面临的接受壁垒僵局。

二、提升电影跨文化叙事能力：由《北京故事》带来的思考

"好电影不重出处，品质才是电影成功的关键。只有影片自身质量过硬，才有可能获得好口碑。中国电影自产业化改革以来，一批又一批的中国

① Roger Ebert. Not One Less[EB/OL].(2000-03-17).https://www.rogerebert.com/reviews/not-one-less-2000.

式大片涌现，而这一批电影也一直被诟病'眼热心冷'，如何从'高概念'(high concept)转向'高品质'(high quality)成为中国电影创作的重要问题。"①提高电影品质的核心便需要提升电影的叙事能力。具体到中国电影海外传播的有效实现，跨文化叙事能力的提升则成为问题关键。

"好故事"(a good story)是笔者与多位外国专家学者交流时，被提及频率最多的词汇，他们大都认为当下中国电影在故事性及情节设置方面存在欠缺，甚至已经丢掉了曾经初涉国际的优秀传统。阅览一众海外影评人对中国电影的评价，也不难发现，无论对于哪种内容特征的影片，在叙事方面都常常被诟病"愚蠢"(dull、silly、stupid)和"没有创意"(predictable)。

"狭义的叙事指具体的故事讲述。广义的叙事则指叙述、表现、结构呈现等整体艺术认知。也就是说，叙事既包括对于创作者而言的讲好故事、述说动人、出乎意料的惊奇情节创意等，也还包括作品对象富含情感内涵的显露方式、具有新鲜奇异的构造形态和抓准观众心绪跌宕起伏的效果。"②狭义上的叙事主要强调故事的呈现能力，而广义上的叙事则看重故事的整体呈现效果。究其本质，叙事就是一种创作者将其生活体验感悟融入艺术表达而产生的"有意味的形式"。

从某种意义上来说，电影其实就是电影创作者与观众之间进行的一种斗智斗勇的博弈游戏。创作者不能高高在上俯视观众，"不要觉得观众档次就是低，我们绝对不能再用这种思路去想问题。关键是电影怎么做的问题，拍这个电影的人应该理解观众会要这个故事的什么地方，并琢磨怎么给他们。"③亦不能曲意迎合仰视观众，需要保持充分的戏剧张力，引导观众走进剧情设计，使观众注意力时刻聚焦在银幕，制造"身体前倾的时刻"(lean forward moment)，而这就要求必须在第一时间就有悬念的铺设、戏剧张力的展示，才有可能完成叙事的目的。

"电影剧本的前10分钟必须提出戏剧性前提、戏剧性情境和主人公的戏

① 高凯，郑婧艺."中美电影新政"实施后的若干思考[J].东南传播，2014(04)：38－43.
② 周星.论中国电影的叙事观念和叙事能力[A].中国电影博物馆.受众需求与当下中国电影叙事能力：中国电影博物馆 2010 年学术年会论文集[C].北京：北京出版社，2011：242.
③ 张建亚.我是挺爱玩的人[J].电影艺术，2000(02)：24－25.

剧性需求。'戏剧性前提'指的是这个电影剧本讲的是什么，即这个电影剧本讲的是一个什么样的故事，它提供了一种戏剧性冲动，而且促使故事指向最后的解决。"[1]"实践证明，走进电影院里看电影的观众对电影的要求是很苛刻的，耐心也是很有限的，如果一部电影放映了十几分钟还没交代清楚要讲一个什么样的故事，还没有营造出充满戏剧张力的悬念，观众很可能选择离开。"[2]由此，即便后面的故事多么精彩有趣，甚至蕴含丰富人文思想内涵，观众一旦选择离开，那么这一切"被放弃"欣赏与接受的后置的蕴含也不具备意义。

拍摄于 1986 年的《北京故事》与张艺谋的《长城》是一对可以对照研究的有趣文本，相隔 30 余年，两个文本之间经过比对竟然可以生发一种有趣的"间性"效果。

《北京故事》英文名为"*A Great Wall*"，与张艺谋的《长城》英文名"*The Great Wall*"仅一词之差，主体都是"长城"（Great Wall）。《北京故事》中虽然没有像《长城》中变形金刚一样的智能机械化长城，整部电影只有一家人在长城游览时才有长城的镜头，其余并未对长城做更多描写与展示，长城在电影中仅作为其中一段场景存在，其实际存在感虽然没有张艺谋的《长城》那般强烈，然而却挖掘到了长城所代表的深层文化意指，十分匹配这个英文名，正如 Frederic 与 Mary Ann Brussat 指出的"城墙相隔的两家人在彼此向对方了解、学习。有趣生动且有意义，真是给这段跨文化经历起了一个好名字"。

《北京故事》由王正方导演，王正方、王霄和李勤勤等主演，不同于《长城》的大制作，《北京故事》完全是走另外一种简单质朴的路线。导演王正方采用自传性的拍摄手法（导演小时候真的在北京生活过），把北京的特色都表现在电影之中，太极、澡堂子、胡同、乒乓球、公交、四合院、遛鸟、长城、骆玉笙京韵大鼓等等，京味十足，并通过方莉莉等对中国高考进行呈现。而这

① ［美］悉德·菲尔德.电影剧本写作基础：从构思到完成剧本的具体指南［M］.鲍玉珩，钟大丰，译.北京：中国电影出版社，2002：11.
② 饶曙光.故事·价值·现实：当下观众需求与叙事策略［A］.中国电影博物馆.受众需求与当下中国电影叙事能力：中国电影博物馆 2010 年学术年会论文集［C］.北京：北京出版社，2011：220.

一切都并非为了展示而展示，符合叙事空间真实性，最终服务于电影情感表达。

在《北京故事》中，王正方饰演的方立群，10 岁离开中国，在美国已经生活三十年，步入中产阶级，妻子蕾丝是美国出生的华人，儿子保罗更是在美国出生，妻儿都不懂中文。他们一家在美国的生活基本全盘西化。然而在朋友，尤其是公司老板眼里，方立群始终是黄皮肤的"异类"，工作上也因此遭遇歧视与不公，一怒之下，方立群辞职，带妻儿回北京投奔姐姐一家，住进北京胡同里的四合院。

《北京故事》是一个充满了"文化冲撞"（culture crash）的故事，电影中的矛盾冲突虽不是强烈戏剧化，却细腻真实且层次丰富，这种冲突主要有三方面呈现，一方面是尚未完全被美国"归化"的方立群在自我身份认同上的自我冲突；再者是父母辈与子女的代际冲突（这种冲突不仅是方立群与儿子存在，在方立群的姐姐姐夫及其女儿之间，在姐姐女儿的男朋友与其父亲之间都存在）；另一方面最明显的则是方立群归来所携带的美国文化习惯与老北京的姐姐一家的中国传统文化习惯之间的冲突。这些矛盾冲突被巧妙地镶嵌在叙事中，丝毫不显突兀，与剧情融合，推动情节发展，为人物的行为、改变等提供合理动机。这些冲突在电影中很多琐碎的生活化场景中都得以细致体现。

电影开始阶段，方立群一家尚在美国，早餐他用筷子吃牛肉面，妻子喝咖啡，儿子则是喝鲜榨果汁。在得知儿子对中文学习无兴趣的时候，方立群则呵斥儿子"没有人可以否认自己的文化背景"（Nobody could deny his own culture background）。方立群一家住进北京四合院以后，一方面因为姐姐姐夫对美国的好奇，通过他们的询问与方立群的回答，自然地交代了在那一代中国人"想象中的美国"（如在女儿方莉莉出国留学问题上，妈妈一开始是同意的，可是父亲则劝妈妈应该三思，反问妈妈"你了解美国吗？"并称"美国是一个充满犯罪和男女关系混乱的地方，而且大街上都是同性恋"，母亲听后有所"领悟"），并同时交代了一个"实际意义上的"美国。借由方立群及其妻儿视角，对姐姐一家等对"中国人"有所审视，因为方立群本身的中国文化身份，如此视角并非是以往来自西方的猎奇与扭曲，呈现更加客观可信。

姐姐家的女儿方莉莉每次收信都会经过妈妈拆阅，而一旁的表哥保罗对此感到惊讶无比，连问方莉莉知不知道什么是"privacy"（隐私），方莉莉并不明确知道这个词的含义，而隐约间方莉莉意识到妈妈拆阅她信件的行为不妥，并在下次明确地跟妈妈表明自己的态度，而妈妈则以"你是我的女儿"为由，认为拆阅女儿信件天经地义、合情合理。精彩有趣的细节在电影中俯首即是，例如方立群的姐姐与妻子之间的交流都是聊丈夫、化妆和衣服，她们彼此都不懂彼此的语言，然而却通过表情与肢体语言达到女性间的"默契"沟通。通篇看来，《北京故事》是一部典型携带跨文化基因的电影。

著名影评人 Roger Ebert 对《北京故事》赞赏有加，给电影打出三星（四星满），认为"电影通过一种幽默的方式逐渐展开，中美双方在逐渐地去发现和了解彼此。电影无意于做成风光旅行片，当然，我们也确实通过电影看到了长城以及对中国的其他景色有所一瞥，北京城区的高楼大厦和车来车往真是让人惊讶的。尽管照理来说北京这样一个东方大国的首都肯定会有高楼大厦，然而想象中的北京依旧还是有很多塔和黄包车的样子"。① 看至此，电影在跨文化交流层面就已经产生重要意义。电影向海外观众传递了一个当时的真实北京、真实中国，也为如今的我们保留了一份生动的记忆，留下了老北京的珍贵影像，具备难得的"考古"意义。

电影中没有刻意为之的英语台词（方立群一家使用英语交流，符合其文化身份，方莉莉等有时候讲英文也是因为学英语，更重要是为了高考英语科目需要），没有所谓的"民族大义"，然而以小见大，生动勾勒出一幅跨文化交流与理解的图景。电影聚焦乡愁、亲情和爱情，而这样的感情是人类共通的经验，容易得到广泛层面的共鸣。据称《北京故事》是"第一部在中国拍摄的美国电影"②和在美国上映的第一部新中国故事片，电影凭借对美籍中产阶级华人心态的准确反映，对中国人所特有传统文化与生活习惯的细致描摹，展现了中美文化的差异与冲突，尤其引发美国观众与美籍华人的欢迎，票房

① Roger Ebert. A Great Wall［EB/OL］.（1986-06-18）. http://www.rogerebert.com/reviews/a-great-wall-1986.
② Roger Ebert. A Great Wall［EB/OL］.（1986-06-18）. http://www.rogerebert.com/reviews/a-great-wall-1986.

成绩不俗，加拿大等国家都购买其放映权。电影获得 1987 年堪萨斯市影评人协会奖最佳外语片奖、1987 年独立精神奖的最佳电影和最佳剧本提名。电影至今在 Rotten Tomatoes 上还保持 83%的新鲜度。可谓是实现了难得的"叫座又叫好"。

三、结语

文化是特定族群、国家的所有成员所共享的，往往以"本地化"的形式出现。"文化不仅仅是我们赖以生活的一切，在很大程度上，它还是我们为之生活的一切：感情、关系、记忆、亲情、地位、社群、情感满足、智力享乐、一种终极意义感。"[①]我们的一切价值观念、行动、感情等都是我们所属文化背景的产物。

刘禾在 *Trans linguistic Practice*（《跨语际实践》）中指出一些重要问题，比如不同的语言之间是否可以进行"通约"（commensurable），如果可以，那么人们怎样通过不同的词语以及词语意义之间建立并维持虚拟的等值关系（hypothetical equivalences）。Homi Bhabha 在 *The Location of Culture*（《文化的定位》）中提及一个重要概念，即"混杂性"（hybridity），这个概念试图通过消除自我与他者的对立，使得后殖民（post-colony）研究摆脱僵化模式。在文化交流与翻译层面，我们大概永远无法实现巴别塔的超越，不同文化、不同语言无论如何翻译都难以对等。正如一句意大利谚语，即 traduttore，traditore，用英文翻译过来就是"The translator is a betrayer"，中文的意思就是"翻译者就是背叛者"。任何试图翻译的行为，其实在起初便背叛了原意。从这个层面来看，跨文化交流无疑是令人沮丧的、失望的，但这同时为中国电影海外传播提供启发。中国电影海外传播的实现不可忽视对"异质文化"的思考，对目标市场元素的借用。在此还是不得不提到好莱坞的成功实践。

好莱坞善于借用中国元素，从《花木兰》到《功夫熊猫》系列，好莱坞完美地打造了一个以美国价值观念为内核，中国元素为装点的产品。就以《花木

① ［英］特里·伊格尔顿.文化的观念［M］.方杰，译.南京：南京大学出版社，2003：131.

兰》为例,迪斯尼为了拍好这个中国家喻户晓的民间故事,启动了 700 多位动画师、技术人员和艺术指导等进行合作,而且包含相当部分华裔人员担任创作工作,投入上亿美元,而为了让电影更加"地道",迪斯尼还派出制作组到中国实地考察学习,在敦煌、洛阳、北京、西安等地美术馆、博物馆进行参观,收集大量资料。倘若对好莱坞电影做更广泛观察,可以发现,好莱坞的"他者"元素借用对象不仅善于对准中国,而且广泛撒网世界其他国家。"《埃及艳后》便发生在印度尼罗河畔,讲述了古埃及文明的故事。《艺妓回忆录》则将场景设置在一家日本的艺妓馆,讲述了一个'日本小女孩'(虽然小百合由中国演员章子怡饰演,但在电影中假定其身份为女孩的日本身份)如何成为头牌艺妓的故事。善于借用其他国家、地区元素也是好莱坞通行全球的秘密之一。"①

中国历史悠久,文化资源丰富,然而现实是尽管我们拥有丰富故事源,在很大程度上却并未善加开发、有效利用。中国传统文化资源是中国电影创作的富矿,电影创作应该注重对传统美德的弘扬,而非简单地回到过去;要立足当下,在现代文化观照下,重新诠释传统文化,注入时代精神,"对传统文化的吸收借鉴不是简单地模仿照搬,必须有和现代文化的逻辑对接和融会贯通的层面,要让接受继承变成一个开放的重新创造和诠释体系。"②让中国故事镌刻民族之魂,走向国际市场,"讲好中国故事,传播好中国声音"。

① 高凯.中国电影提升国际吸引力的三条进路[J].民族艺术研究,2017(03):189-197.
② 丁亚平.大电影的互动——中国电影海外市场竞争策略可行性 2[M].北京:文化艺术出版社,2015:457.

中 篇

电影批评生态:
老问题与新现象

给当下中国电影批评"把脉"

一、症状扫描

电影批评的发展并非与电影同步,然而就在电影发展成一种成熟的艺术形式时,出现了这样的一门"辅助性"的艺术——影评艺术。电影批评一直以来就是电影学或电影艺术研究中重要的组成部分,它的意义就在于,与电影创作相互推动,促进影视艺术发展。中国电影批评史可谓悠久,早在1897年9月5日,上海的《游戏报》就登出《观美国影戏记》,尽管不是严格意义上的电影批评,但是它的出现也标志着中国电影批评历史的开始。"20世纪30年代,中国电影批评迎来第一个繁荣之季,出现了王尘天、黄子布等一批著名的影评人,在民族存亡之际,爱国热情使影评擎起了为抗战呐喊的大旗。"①到改革开放阶段,电影理论与电影创作协调配合,积极推动了中国电影的进步。当时影评组织纷纷兴起,民众参与热情高涨,可谓中国电影批评的黄金时期。之后,随着西方电影理论的引进及与电影批评的结合,中国电影批评的发展途径进一步拓宽。

近几年,中国电影产业飞速发展,观影人数迅速提高。2010年,中国电影票房突破百亿,而这个数字在2013年仅仅半年便被打破。从这方面看,电影产业发展是惊人的。然而反观其"辅助性"的艺术形式——影视批评,在20世纪90年代就已显颓势。曾几何时,电影批评深深影响着观众的观影热情,深深地影响着电影工作者,引导着电影艺术创作。而今看来,都已一去不复返。这也让我想起钟惦棐在1982年第9期《电影艺术》上刊载的一篇文章的标题:"电影评论有愧于电影创作。"

① 李建强.网络影评的生存状态及其走向研究[M].上海:上海交通大学出版社,2010.

可以看得出来,中国电影批评还存在一些问题。

(一)传统阵地失守,生存空间狭小

自 20 世纪 90 年代中后期,我国电影批评日渐萎缩,开始陷入尴尬境地。之前在 80 年代,各省各市甚至不少县城成立的影评组织,几乎都停止了活动,专门的电影理论和批评刊物也所剩无几,似乎只剩下了《当代电影》《电影艺术》等还在坚守阵地、勉力支撑。报刊的专门栏目也日渐减少,电影批评的生存空间越来越小,可供发表文章的阵地远远无法满足电影批评发展的需要,这与中国电影创作和广大电影观众的期待明显是不成正比的。据统计,目前全国影视艺术类专业报刊不过十几种。"其中,绝大部分期刊又都是将创作、批评和消遣、娱乐混杂在一起,甚至消遣、娱乐的驳杂与喧嚣以及所占的版面远远压过了批评的声音,使原本应该有品位的刊物变得花里胡哨,失去了典雅,使得批评者与学者不愿意'光顾'"。[①] 再者,报纸上也不再有长期稳定的权威性的影评栏目,个别有的也缺乏特色,而且充斥着商业广告的气息,文化性、品位性、创新性都无从体现。

再者,在其他刊物上,影评与影视研究的文章能够"露脸"的机会也是极有限的。由此可见,影视批评本身的传统阵地已失守,在刊登上又被其他内容挤占,自己生存空间本就不足,还越来越小,在此恶性循环下,电影批评如何焕发生机?

(二)批评队伍无阵营

电影批评作为电影学学科分支,发展历史并不悠久,专业的从事此方面工作的研究者或批评者本就有限,而 20 世纪 90 年代开始,一批学院批评者或是职业批评人也日渐减少从事批评工作。如此一来,这个批评团队就更加"缩水"。

结合当前网络影评的兴盛,总体看来,无论传统影评人还是网络影评人,在这批队伍当中,有相当一批人是"转行"过来从事批评的,缺乏电影批评专业理论积淀,做出来的文章往往更多从历史、文学或其他方面着手考虑,不免给人模糊了电影批评和其他形式批评界限的感觉,看不到电影批评

① 王卫平.影视批评的贫乏与丰富[J].中国电视,2004(3):40.

这一形式的特殊性。所谓"隔行如隔山"，这个问题不可小觑。

再者，谈到网络影评，对于网络影评的几个弊端也是要必须谈及的。网络媒介给予公众话语权，为公众提供了集体话语空间，任何人只要一台电脑，甚至有一个移动终端，就可以随意阐发对一部电影的期待或评价，从好的方面来看，这有利于大众积极参与电影批评，提高互动性，然而也正是这种"无门槛"的形式，使得素质素养参差不齐的人都参与到评论，网络评论语言散漫且戏谑化、情绪化，文章欠缺思辨性、学术严谨度，更有语言暴力出现，这都不利于这一批评形式的长远发展，这些都直接影响了电影批评的质量。而且，网络影评对电影创作及其他方面的影响也有待考量。

（三）应景式批评浮现

法郎士曾说：好的评论应该是评论者的灵魂在作品中所作的一次探险。电影批评是依托于电影的，而且好的电影批评还要高于电影，否则就只能是对电影的简单介绍。而如今看到的文章往往就是少了探险的"魂"，应景式批评浮现，"失语""肤浅""乱语""喧嚣"等都成为描绘电影批评的常用词。更有人，用"权力批评""红包批评""人情批评"去概括电影批评现状。电影批评若丧失了批评精神，也就直接丧失了自身的功能与品格。

（四）对象缺乏，互动减弱

当下的电影批评也有着一种更为"窒息"的现象，"那就是把电影批评文本神秘化、陌生化、莫测高深化，表现为或者直接套用某种文学批评方法，把形象化的电影人物和鲜活的电影情节变成对某种理论的演绎，成为验证某种理论的棋子和例证；或者面对影片，批评家不去正面显示其艺术判断力与理论穿透力，而是让批评'玄虚化'，以闪烁其词的语言、模棱两可的理论、隔靴搔痒的分析'兜圈子'"。[①] 我们会发现，电影批评在一些人笔下越来越多地变成一堆学术泡沫，或是借题发挥。究其原因是评论角度和对象的缺失。这样的结果就是直接导致了电影批评与观众接受力的脱节。例如对电影《小街》的评论中，有评论者对女扮男装的俞和夏之间的感情，加入同性恋分析，进而引入心理学和精神分析法等作探究，最后评的云里雾里，完全没有

① 史可扬.电影批评的缺失和重建[J].电影艺术，2006(4)：96.

贴合电影本身。试问,这样的影评又如何广泛影响观众?

二、治疗措施

看到了中国电影批评所呈现出来的一系列"病状",长久如此,势必不利于中国电影批评健康发展,那么有何措施让中国电影批评康复起来呢? 具体而言,笔者认为应该从以下方面入手。

(一)树立信念,独立影评

"人情批评""红包批评"等,本是 20 世纪五六十年代"官本位"的产物,后来逐渐弱化。然而近几年,随着商业社会的发展,这种现象又呈现出上升趋势,一批批评者逐渐失去立场与独立精神,这也是从业者道德素养所致。真正的电影评论应该是是非分明的,好就好,坏就坏,如果按人情冷暖、红包厚薄去书写评论,那就无疑是电影批评的极大堕落。电影批评从业人员首先就要提高自身素养,坚定批评信念。这属于道德素质范畴,不归电影理论探讨,在此不多言。

(二)善用网络,拓展空间

互联网的发展,突破了传统时空局限,创造了新的世界。随着网络的普及,网络自由发布信息和快捷信息处理的特点,很快被一批网络影评人发现并利用。一批网络影评论坛、博客等纷纷出现。几年来,也成就了一批网络影评人。网络开始深深冲击着传统影评。自此,传统影评的写作行为、阅读方式和交流渠道也开始被改变。

网络影评发布渠道广泛多样,如公共论坛(Mtime 时光网、新浪影行天下等)、影评博客、SNS 网站(人人网等)、播客等,极大地带动了观众的参与性,也促进了电影的宣传。这也让更多人有了批评的权利。然而很快便会发现网络影评的问题日益浮现。

然而,网络巨大的优越性是不可遮掩的,网络结合批评,若善于有效利用,必然有益于电影批评的发展与革新。在传统阵地失守的情况下,网络给予电影批评新的更广阔的空间,这无疑会利于电影批评的生存。

(三)造就队伍,组建阵营

我们目前职业批评家和专门的电影批评研究者在数量上来说还是相当

有限的,并且就在这有限的队伍中,还有着相当一部分"半路出家"的批评人。他们学问充足但缺乏专业理论素养。因此,还应注意批评队伍的建设,紧紧笼络媒体、批评家和学者,固定自己的研究圈子,坚守影视艺术这一精神阵地。

(四) 内容丰富,贴近群众

电影批评不是晦涩难懂的八股,更不是单一的叙述文本。随着时代的进步,观众文化和欣赏水平也在不断提高,电影批评若要获得存在价值,就要有自身提升,满足读者精神需求。所以电影评论应该有更高的可读性。再者,我们身在一个快餐时代和读图时代,在此大环境下,观众越来越多追求的是娱乐。"电影评论应该审时度势,承担起满足观众健康的审美趣味,并引导观众提高趣味之职责。"[①]所以电影评论一定要具趣味性。此外,想要吸引观众,让观众读者产生共鸣,批评文本就要有吸引力,切莫自说自话,沉迷于个人的情感宣泄;或沦为利益的随从,失去立场,进而失去观众读者信任。好的评论,就要说真话、表真情。切实有感而发,方可悦己动人。

其实可以看到,要改变这一现状,是一个系统工程,不可一蹴而就。还要批评者沉下心来,真正地去用自己的灵魂在电影中做好每一次探险。只要具备亲和力、丰富性、趣味性,把握艺术规律,客观独立表达自我之想法,真诚地与观众对话,一定会打动读者。中国电影批评不尽如人意的状态也会逐渐远去,我们期待另一个中国电影批评"黄金时代"的到来。

① 李建强.需要什么样的电影评论[J].电影艺术,2006(1):128.

对新近中国电影评论写作"热词"之批评*

近年的中国电影大银幕上终于少了血肉四溅、冷兵器四处飞舞的"奇观"场景，也少了庸俗不堪、令人难耐的泡沫剧，看似已经开始进行"减法"创作，创作呈现新动向。一批电影，诸如《北京遇上西雅图》《致我们终将逝去的青春》(简称《致青春》)和《中国合伙人》等十分"叫座"之余，"叫好"的呼声也十分看涨，正如一些论者所讲，中国电影创作正在实现与市场的良性对接。电影评论方面，尤其是放眼纸媒，赞誉声可谓络绎不绝，似乎对这些电影无论冠以怎样的好评都不过分，甚至生怕褒扬的力度不够。但是细究发现，不少评论不可不谓是"信口开河""厥词阵阵"。由此，不得不遗憾地说，过去提及中国电影评论多说是困惑的，没走出困境，可是如今看来，电影评论的表现是定位失焦的，甚至是有些可笑的。通过对一批影评文章的阅读，"如何写影评"都成了一个十分凸显的问题，因为有一批"影评"就完全不匹配这个称谓。本文将主要以中国电影评论表现出的"新怪状"为对象，从对新近关于电影评价五个"热词"(所谓"热词"，也就是见诸各种媒介上的对于电影评价的高频使用词汇)的批评入手，谈谈对当下电影评论的写作失范的思考。

一、"接地气"

在关于电影评价的字眼里，个人最厌恶的一个词汇就是"接地气"。首先，对于这个评价的出发点我就不认同。非要"接地气"本身就是对电影叙事和创作的不自信，如果电影做得好，大可以尽情地"飞上天"，甚至跑到潘多拉星球也不为过，去"接神气""沾仙气"，大可为观众打开尽情想象的天

＊ 本文原载 2013 年 11 月 21 日《文学报》。

空,挥洒自由与想象的魅力,何必非要把电影和观众束缚在土地上? 再者,这是一个被用烂了的词汇,用的都贬值了,甚至都没价值了,它俨然和英语中的万能词汇"do"一样了,好就"do",不好就直接加一个"not"。见诸《泰囧》《致青春》和《中国合伙人》等,票房的成功几乎被无一例外地归结为"难得的接地气"。反过来,对于一批烂片,诸多评论者也都喜欢用"不接地气"批评,这样看似点出了问题症结,其实根本就和什么都没说是一样的。电影评价远远没有那么简单,"接地气"解释不了什么,并且,它也不应该成为评价电影的一项硬性指标。

二、"零负评"("零差评")

"零负评""零差评"可谓是 2013 年开年以来,中国电影评价系统出现的"新词汇"里面的一大奇范式的"创新",也是又一个被用烂了的词汇。就我而言,大范围听到或者看到这类词汇是从《北京遇上西雅图》开始的,尤其是在新浪微博上(其实各种报纸上也十分频繁出现),经过口口相传,这类词汇可谓成功鼓动了不少观众奔向影院一睹"完美"的风采,再到后来的《致青春》和《中国合伙人》,这类的口号更是有过之而无不及。怎么就"零负评""零差评"了呢? 什么是"零"? 就是"没有"的"totally""completely"。从概率上来讲,这个提法本身就不成立,并且也不会有什么电影能好的完全一边倒。关键是,反过来再看看这几部电影,也确实没有那么好,《北京遇上西雅图》完全就是一部中产阶级趣味的东西,汤唯角色变化突兀,剧本又没有为吴秀波的角色提供足够的表演空间,想来吴秀波的角色实在单调;而《致青春》,将青春的格局微缩得可怜,青春实在不该仅仅如此;《中国合伙人》更是让我对陈可辛很失望,这哪里是"回归《甜蜜蜜》"的陈可辛?!《甜蜜蜜》当年的那种缓缓叙事之下的情感张力是《中国合伙人》根本不具备的,《中国合伙人》表现得很"快",可是我们又应该知道"欲速则不达",并且电影中处处体现着一种铜臭的气息和(中国式)成功学的欺诈,在《中国合伙人》中其实看不到真实的梦想,有的唯独是一种成王败寇的追逐与砸钱买尊严的荒诞……所以,无论从什么方面考虑,"零负评""零差评"都是对电影评价不负

责的体现，即便就算非要使用这个词，起码也应该加上个"几乎"吧？

三、"破亿"

"破亿"这个提法，对中国电影票房表现来说，其实不算是个新词汇，早些时候对电影的票房表现，要是哪个导演和作品能"破亿"，那就会立刻被送往"亿元俱乐部"，那是了不得的事情。可是，在今年中国电影票房更加井喷的背景下，"破亿"已经不稀奇，而且这个"亿"也早不是"1亿"，标准早就大大提高了。现在要是哪部片子没"破亿"，那才是应该不好意思拿出来说事。可是，看诸多报道，大家都在谈"钱"，诸多评论者谈及一部电影，也总喜欢拿票房说事，诸多电影的票房分析也不断涌现。电影俨然越来越被票房所绑架。可是，评价电影的维度又怎么仅仅几组"数字"就能完事？"量"是有了，可是"质"的标准到哪里去了？

四、"国际化"

"国际化"这个词不得了，尤其是全球化的今天，这个词是越来越紧俏。中国电影做大了后，就想到要变强了，甚至可以说是还没足够大的时候就已经想强了。自从1994年开始，我们就开始喊着"与狼共舞"，好莱坞电影也就这样被我们定性成了一种凶残的动物，很多人觉得这样的一种提法就是中国电影把自己矮化成了一种"羊"的心态，其实不然，想一下，谁能真正"与狼共舞"？必然不能是羊，因为现实根本不是《喜羊羊与灰太狼》。欲与"狼"共舞，要么是其同类，要么比其强大，甘愿降低姿态与之一舞。所以从这点来说，中国电影对自身的认识和定位其实还是有问题的。而各种关于"国际化"的思考也纷至沓来，经过那么多研究，我们发现，中国电影还是不能"国际化"，而这十年以来，中国电影最成功的一次对外输出还是那部一直被我们批判得最惨的《英雄》，其余的中国大片也只能借着影展露面，引进院线也局限于华人社区。

对于"国际化"这块，别的不多谈，就简单举一个可笑的例子。中国电影评论学会会长章柏青老师最近转发一则微博，提及他收到了一家卫视发来

的采访题目，是"以徐铮为代表的新生代导演能否扛起中国电影国际化大旗，制作出适合全球观众口味的电影"，这个题目本身就对应了徐铮的"神作"片名——"太囧"。

在文化冲击日益强烈的今天，我们需要提升自己的文化软实力，也需要积极迈开"走出去"的"国际化"步伐，可是，不是什么都可以拿"国际"和"全球"说事。踏踏实实做好电影，让中国电影重新回到中国观众的掌声里，才是当下中国电影发展的第一要务。

五、"电影史"

看诸多电影相关报道和评价，今年似乎是关于"电影史"被提及最多也是被"篡改"最多的一年，或许之前也是如此，只不过是我忽略了。但是在2013年，这个词是被极不负责地用到了各种地方，实在让人无法忍耐。

2013年很多电影的票房表现良好，几乎在热门电影、话题电影上映的时候，伴随着的相关报道总会提及某电影首映场票房多少，打破历史纪录；某电影三天票房多少，打破历史纪录，等等。更甚，有好事者也做了什么"中国电影史上票房最高电影排名"，看过这类榜单的人就应该觉得这是可笑的，这几乎是一个不断被刷新的榜单。想来，电影史上电影的票房排名也不该这么比较，甚至可以说没有什么比较的意义。单纯在通货膨胀的今天依据数字排名，那么，曾在中国电影史上留下佳话的在上海连映60多天的《姊妹花》和从1947年10月起在上海连映3个多月，观众达到70多万人次的《一江春水向东流》将无缘上这个有关"电影史"的榜单。再者，还有人喜欢提出"中国电影史上单片票房最高的女导演""某某片创下华语电影史纪录"等，这类提法可谓数见不鲜了。

再具体一些，网友或者好事者自娱自乐地提提"电影史"也罢了，可是要是业内人士、专业学者也滥用词汇就实在有些不严谨了。2013年5月23日的《文汇报》上，便刊登了某学者的言论，称《致青春》"第一次电影史上浓墨重彩地表现了为钱焦虑的青春期""片中关于钱的焦虑非常真切"，读到此类语句我只有两个字：无语。这样的言论先不说是对"电影史"的滥用，恐怕此

论者对《致青春》的解读都发生了严重的偏差。

"电影史"这个概念太大了，不是什么东西、什么人都可以随便就被拉着载入史册、标榜千古的。滥用"电影史"的，只能说是真的不太懂"史"。

通过对新近五个关于电影评论的"热词"的扫描，我们不免遗憾地发现，中国电影评论旧疾未除，新病又添。电影批评如同电影创作一样，是一项艰苦的、创造性的劳动，要有独立的思考，要奉献独立的认识和见解。批评的生命在于创造，批评的价值在于创新。电影批评不能是夏衍老先生曾经批判的那种"只是一种宣传和广告的延长"，甚至是"私人感情的酬赠"，更不应该是欠缺依据的怪力乱神、胡言乱语，这都是对电影批评不负责任的行为。电影批评其实是很脆弱的，尤其是在被严重"吐槽"的今天，我们应该重视电影批评公信力的抬升，不负责任的评价势必会对此有极大损伤。良好的电影批评生态会使电影创作从中受益无穷，而传播力、影响力和公信力应该是电影批评坚持的最基本的原则。中国电影批评能不能有"生路"，能不能有"明天"，为了争取这样的可能，我们还需从细处着眼，写影评的时候，从"小"处着眼。

新媒体语境下电影批评新现象
——以导演"反批评"及"弹幕影评"为例 *

近年,中国电影产业飞速发展,观影人数迅速提高。此情境下,各种对电影票房及产业的研究层出不穷,与之相对应的是,中国电影批评也不乏新的热点现象出现。一方面是中国电影创作依旧难逃评论界"商业性荒原"的指责,被批判为除了让观众掏空了腰包,一无是处,持续的高票房与无保证的创作质量还是最被拿捏的把柄。而有趣的是,一些电影主创,尤其是导演们不再选择沉默,反而积极"爆发",自我辩护,甚至以怒骂回击,掀起一场主创、影评人、粉丝等多方势力的口水战,搅动的中国电影批评热闹非凡,蔚然成一景观。而另一方面,一改以往传统上电影批评的滞后性问题,如今在电影院边看电影、边吐槽、边分享、边接受、边交流的同步式批评成为现实,以往在视频网站上看到的"弹幕",如今可以呈现在电影院的大银幕上,观众购票进入影院后,可以看到"弹幕电影",可以随时将自己的感受以文字形式对电影进行评论,评论内容将同步在大银幕上的电影画面飘过。本文将主要就这两方面中国电影批评新现象展开研究和思考。

一、影评人的"批评"与导演的"反批评",双方"相看两相恶"

回溯中国电影史,关于电影批评与反批评的情况能以"现象级事件"呈现的虽不多见,却亦有之。而关于"谢晋电影模式应该结束"的对于创作主体的批评论争则当属其中最典型的,也是最著名的一场中国电影论辩,在中国电影批评史中占据重要位置。而在新媒体语境下,互联网等技术为电影批评提供全新的且更为便捷的交锋平台,电影批评的场域及形式均发生裂变,如今的电影批评其场域正在从传统纸媒走向新媒体,且生发论坛影评、

* 本文原载《浙江艺术职业学院学报》2017年第1期。

博客影评、微博影评乃至视频影评等新批评形态,一场场关于影评人"批评"与导演"反批评"的热闹大戏持续上演,博得多方注意力。

早在2006年,胡戈的《一个馒头引发的血案》以视频重新剪辑的方式对陈凯歌导演的《无极》极尽戏谑,惹得一向温文尔雅的大师动怒,斥其"人不能无耻到这样的地步",甚至提起法院诉讼,一时间这场关于"无耻"的较量引发相关话题无数。在此提及此事件的前提是将《一个馒头引发的血案》纳入一种电影批评新形态——"视频影评"考虑的,因为这样一种视频虽戏谑,欠缺严肃,然而又的确反映了其作者对电影的情感好恶及态度评价,当然,对于胡戈"影评人"的身份是被质疑的,因此这场争论纳入影评人与导演之间的批评与反批评现象研究或许欠缺足够说服力。倘或如此,新近围绕电影《私人订制》和《小时代》系列的争论,则完全是影评人与导演之间的针锋相对。

导演冯小刚的贺岁喜剧《私人订制》上映后,取得可喜票房成绩,而与飙升的票房趋势不同,电影遭到众多影评人和观众的口诛笔伐,口碑可谓惨淡,而2013年12月29日,原本表示"感谢吐槽"接受批评的冯小刚突然翻脸,连发7条微博,焦点尤其对准对电影持批评意见的影评人。这场"纠纷"一直延续到2014年。《小时代2》上映后,票房突飞猛进,而该片也延续了《小时代1》所引发的争议,网络上以周黎明、史航等为代表的影评人、导演、编剧等都对《小时代2》提出了尖锐批评。其中,周黎明发微博称:多数郭粉想要买得起影片中的那些东西,过上影片里的那种生活,就得乖乖去找"老东西"当小三小四小五,才有可能。这,就是该片隐含的价值观。就此,该片导演郭敬明,转发了该微博并回复"你看见什么你就是什么"来呛声周黎明。

当下,中国电影批评与创作之间无法实现对话是不争的事实问题,而今这个尴尬的局面愈演愈烈,两者之间的关系反而进一步走向对立和对抗,甚至演化为一场"暴力的冲突"。对于双方而言,都不得不说是一个莫大的悲剧。以围绕评论《私人订制》和《小时代》系列所引发的导演与影评人口水战的争端,不难发现,这里面既有导演的问题,更有影评人自身无可推脱的责任,而后我们发现,"如何评价电影"这么一个基本的问题却成为一个目前无解的大难题。

首先谈谈导演的问题。面对批评，导演自然有为其作品"反批评"的权利，而这个权利怎么用、如何用就是个问题。很显然，冯小刚和郭敬明都没有能够妥善地用好这个权利。冯小刚"敢骂"一直是出了名的，而这么就事论事地为自己作品争辩，枪口直指影评人，这还是头一遭。然而问题就是，《私人订制》是不是就值得冯导这样的举动呢？《私人订制》真就能为冯导的争辩提供那么大的底气吗？

《一九四二》之后，冯导就和观众有个约定，想看喜剧的就等下一部。一年后的贺岁档，冯导和他的《私人订制》如约而至。令人期待的"冯小刚＋葛优＋王朔"黄金配比，令人期待的贺岁喜剧，算是有些"笑点"的电影，然而剧情、节奏等方面的处理实在难以经受推敲。当然，诚如冯导自己说的那样，这部电影没那么好，可是也没差的和这些评价里骂的那样。但是按冯导的水平，《私人订制》更像是一部火急火燎赶着出生的半成品，实在欠缺深加工。而后面临差评，尤其是影评人的指责，冯导的表现一方面自然是出于他的个性，而另一方面不得不说他还是不懂网络舆论游戏的规则，在这方面他显然就没能像《富春山居图》导演孙建军那么明白。面对观众和影评人对《富春山居图》的严厉批评，孙建军是一副任由责骂的态度，而后这个巨大的差评舆论场反而带动了票房，形成了"差评营销"的怪圈，孙建军最后还是得利者。冯导终究还是太较真了，而在这一点上，甚至还不如同样"跳脚"的新导演郭敬明做得好，后者没有怒骂，只是一句"你看到什么就是什么"便实现了回击，而后怒骂的工作便全权由其各路粉丝代理，郭敬明落了一身轻，周黎明遭受团骂，以至于周黎明感叹"诚然，我不是唯一一个对该片持负面观点的影评人，但成了反《小时代》的领头羊或替罪羊"。①

想当年，大导演谢晋面对"谢晋模式"的批评，都可"笑谈"②，进而对影评人的质疑和批评提出有理有据的理性回应。而今，冯小刚和郭敬明面对问题作品，却拒绝批评，甚至"无理争三分"的表现，终不有益于其自身创作的改善、进步和发展。导演拒绝批评，实在是一个可怕的现实。

①　周黎明.从评论《小时代》看中国影评的现状[J].电影艺术,2014(1):42.
②　1986 年 8 月 15 日的《解放日报》曾发表汤娟的采访录《谢晋笑谈"谢晋模式"》。

再来说说影评人自身的问题,如上文所提,影评人在这两场口水战中所要承担的责任是无可推脱的,甚至是引发争端的主要矛盾。之后不外便会遗憾地发现,影评人的职业地位、批评能力及批评素养都存在严重问题。

在当下中国,影评人作为一种职业的合法性在很大程度上是被怀疑的,更别提得到充分的信任与尊重。一个有趣的事情就是,这两场影响甚大的导演与影评人的口水战中,影评人周黎明都是主要介入者、当事人,在冯小刚口中,周黎明是唯一一个看明白了他在什么语境下做了什么样努力的人,因为如果电影评分按照 10 分算的话,周黎明给出了 7 分这样还不错的分数,而后周黎明便被怀疑为"收红包",给了"人情分",写了"水评"。暂且脱离这个事件本身,也不谈论周黎明对《私人订制》的打分问题。至此,"红包影评"的概念浮现出来,而这个概念则与当下整个中国电影批评的恶性生态环境和个别甚至是更多影评人的职业素养有莫大关系,从而给了很多人"想象的由头"。的确,不少人使用"权利批评""红包批评""人情批评"去概括当下中国电影批评现状。而丧失了独立性的电影批评就丧失了本应具有的批评精神,也就直接丧失了其自身的功能与品格。倘若整个中国电影批评场域向来清澈,想必周黎明便不会这么容易无端地被加以如此的揣测与想象。回到事件争端本身,与冯小刚不同,在郭敬明的口中,周黎明则被放置在对立面,对于郭敬明和周黎明的口水战,还说是周黎明首先发难,其先在《新京报》对《小时代 2》的评论中写道:"郭敬明对于富和美的观念,如同一个小时候挨过饿的人,长大后看到一桌子食品时贪婪欲滴,没有淡定或自发的快乐,只有病态的贪婪。"①而后又专门摘录个别语句发表在其微博,由此遭受郭敬明粉丝的回击,骂战正式上演,而后周黎明更是在其微博写道:"多数郭粉想要买得起影片中那些东西,过上影片里那种生活,就得乖乖去找'老东西'当小三小四小五,才有可能。这,就是该片隐含的价值观。"此时,其枪火不仅对准郭敬明及《小时代》,更是对准观众。之后也就有了郭敬明关于看见什么就是什么的辩护。

周黎明的专业水准是肯定的,然而对于《小时代 2》的评价,需要指出的

① 周黎明.周黎明评《小时代》:新琼瑶的趣味[N].新京报,2013-06-27.

是,即便周黎明个人在后来撰文专门辩解"扪心自问,我没有对《小时代》上纲上线,而且就事论事,仅评作品不评论人"。① 但依旧可以发现在这场口水战中他对电影的评价失去了专业风范,言辞刻薄,成了一种情绪产物和宣泄论断,甚至成了对郭敬明个人及其粉丝群的冷嘲热讽,不免带有人身攻击成分,最后加剧多方不可调和局面的形成,试问,周黎明对《小时代2》的评价到底可以归类于专家的代表抑或是观众的代表呢? 再问,其评价对于电影本身的创作有何建设性问题导向呢? 相比之下,北大陈旭光教授在其微博所言:"《小时代》是这个时代日益趋小的寓言,小粉丝们一次豪华梦幻之旅,一次集体意淫而已。稚嫩的电影手法,稀薄的情节,刻意慢动作化的镜头,夸张的表情表演——都在强化电影的视觉奇观性,这与大片对场景的强化,《建国大业》对明星的强化一致,这是感性物质年代人的物化呈现。"同样在微博发声,陈旭光教授的评价指向电影本身,而非人身责难,显然更具客观性。

有网站对郭敬明与周黎明的骂战做了支持率调查②(见下图),截至2014年11月12日已有2 274人参与,其中支持郭敬明的比支持周黎明的多近4%。暂且不谈郭敬明强大粉丝团可能占据投票优势的可能,这样的一个调查多少也显示了影评人地位的尴尬,导演获得更多同情,影评人却较少被支持。另外,郭敬明与周黎明的骂战引发更有意思的现象便是郭敬明粉丝的群体反攻,无论如何不可否认,新的一股力量正在成长,并且成为中国电影观众主流群,而这个群体面对专业影评人或专家已经敢于积极"宣战",即便只是在虚拟的网络空间,可是一种关于话语权利争夺的关系已经形成,其意义值得思考。

其实,单就《小时代》系列的批评现象就可作为当下整体中国电影批评现状的折射,尤其是官媒的介入,且前后态度迥异,忽然吹捧,忽然棒杀,这样的反差也是有意思的。照顾写作主题,在此不多赘言。

"电影评论的责任是促进主体和对象之间的良性循环,防止其间的恶性

①　周黎明.从评论《小时代》看中国影评的现状[J].电影艺术,2014(1):45.
②　http://www.qianzhan.com/survey/detail/265/130702-9398b1fd.html.

已有**2274**人参与

郭敬明与周黎明因《小时代》掀骂战 你支持谁?　　　　查看分析

○ 支持郭敬明,《小时代》承载一代人的记忆,不　　　　　　16.7% 392
　 论是小说还是电影,都值得一看。

○ 支持周黎明,说得也挺中肯,看完之后极其失　　　　　　12.8% 299
　 望,《小时代》故情就是空洞无剧情,奢侈时装
　 秀罢了。

○ 路过打酱油。国产电影除了要以名气博得高票房　　　　70.5% 1653
　 外,更要偏向内容与硬实力,才是国产电影全面
　 迎战好莱坞的关键所在。

投上一票　　　　　　分享到:

循环。"①早在中国电影批评早期实践中,影评人与导演的交往便不乏佳话流传,张石川便曾坦陈:"当我导演的影片出映后,第二天我就得细心地读一遍人家给予我的批评。在这些批评中,我可以得到不少的益处。"②蔡楚生更是在尘无等左翼影评家的呼唤与敦促下,由"粉红导演"转为左翼电影阵营中最有成效的导演,实现艺术新突破。而在新时期,看国内,钟惦棐与谢晋的关系堪称影评人与艺术家交往的典范。钟惦棐在人生最后的岁月写成《谢晋电影十思》可谓集中反映两人关系和友情的文字,在这里我们看到了一个敢于批评、善于批评的影评人,更看到了一位从善如流的大导演。看国外,罗杰·伊伯特对自己的言语谨慎负责、提供自己最真实的观影体验、敢于给出批评,如果他评论一部新上映的电影,他的取舍会直接影响此片票房,其文字与地位可见一斑。他不吝惜对佳片的赞美,也能对需要扶持的影片给予关照,更能给烂片打出"一星"甚至"无星"和"大拇指向下"的评判,然而他却没有遭受质疑,更没有与导演发生冲突,就电影而言电影,其工作受到业内肯定。他逝世后,美国总统奥巴马都专门发表声明说,对于他们这一代美国人,尤其是芝加哥人来说,"罗杰就是电影",更可见其影响力。影评人能

① 中国电影家协会,等.电影艺术讲座[M].北京:中国电影出版社,1995:47.
② 李亦中.三十不惑 蔡楚生电影观刍论[J].北京电影学院学报,2006(1):99.

做到如此地步，简直羡煞国内外同行了。而看当下中国影坛，导演听闻好评即喜，听闻差评便怒，而影评人更是要么"捧杀"，要么"棒杀"，导致双方"相看两相厌"的地步，双方实在都得向前辈学习、学习、再学习！

影评人的批评与导演的反批评都是各自可以使用的权利，而这个权利使用得好可以造成争鸣，反之就是无意义的谩骂了。尤其还是再提醒影评人，电影也好，评价人也好，评价电影也好，除了坚持观点之外，还需要控制情绪，别把批评搞成了骂街。夏衍先生曾言："我们影评人缺乏的是：真挚的学习，善意的忍耐。"①这话到如今依旧值得我们反思。

二、"弹幕"走进电影院，一种"同步播放式"影评的设想？

2014 年 7 月 31 日，动画电影《秦时明月龙腾万里》，在杭州的电影院里使用"弹幕"技术放映，这是全国首次在电影院里使用"弹幕"技术放映。之后的 8 月 4 日，《小时代 3》在北京的电影院使用"弹幕"技术放映。观影火爆，更引话题不断。

"弹幕"一词的来源还要说到军事，指代用炮火密集炮击，这样的一种攻击往往"射速高、火力密度大，一旦发射便如同在火力控制区内编织了一层致命的弹幕"。② 而后这一词被运用到游戏中，后来被用到网络视频，如今这一技术竟然也堂而皇之地走进影院，与传统电影有了结合，全场观众可以通过手机尽情发表言论，而后在大银幕上便得到同步播放，实现即时吐槽（即时批评）。在此，考虑到"弹幕"播放的即时性与可视性特征，且其内容、评价来自现场观众，姑且顶着"过度解读"的嫌疑，把"弹幕"看为新的影评形态的一种，并且将其定为一种"同步播放型影评"。③

"弹幕"这一电影评价方式具有明显特征，首先便是评论的即时性与互动性，传统的影评（尤其纸质媒体影评）一般而言是滞后的，而其言说更似一种个人的独语，即便传统视频中用户之间可以相互跟帖，在时间差上有所减少，但也是一种"一维"的形式，有明显先后顺序，无法实现多人话语的同步

① 程季华.夏衍电影文集：第一卷[M].北京：中国电影出版社，2000：14.
② 范伟，马志杰.编织弹幕：MK19-3 自动摘弹发射器[J].兵器知识，2002(06).
③ 这个概念不单适用于电影院的播放环境，在网络上的电影"弹幕"观影也适用。

呈现,而且跟帖更不容易及时被看到。而"弹幕"则像是"会飞的文字"飘荡在画面中,观众可以针对电影及时发表自己的感性评价或实现即时吐槽,相互之间还可以即时争论,实现瞬时互动。其次,"弹幕"电影评论的一个显著特点便是表达的高度碎片化,因为没有门槛限制,任何观众只要有手机连接就可以发表评论,"弹幕"的内容充斥碎片化的表达,而这种碎片化的呈现比微博影评更为零碎、散落,所以呈现在银幕上的文字多是观众即时的感知所转化的生动言语,在当下便实现了对电影的解构或"二次创作"。

然而其特点明显,其问题更为突出,比如"弹幕"首先便影响了观影,影响画面接受,而不断地低头发文字抬头看银幕,更是让观众忙得不可开交。另外便是"弹幕"的内容大多还是相当浅层次的不假思索的吐槽表达,其深度性都不能与微博影评比拟。再者,由于评论无审核机制,不便管理,造成其信息多出口成"脏",有些观众对电影完全呈辱骂的姿态,而有些观众更是利用"弹幕"展开相互攻击,由此"弹幕电影场"完全沦为口水战的战场,由此,"弹幕"至此也彻底失去了作为一种批评的意义。

综合以上特点和问题,所以眼下我们可以发现,一方面"弹幕电影场"还是受到了一部分观众群热捧,甚至观此类电影呈一票难求局面,而诸如《小时代3》这样在当时已经快下线的电影,推出"弹幕"场后,又获热捧,甚至很多看过电影的观众更是专门来看"弹幕"场,助推电影票房。而另一方面,"弹幕电影"被更多人所吐槽,更被专家学者看作是不值得一提的转瞬即逝的低俗娱乐现象。很多影院、院线也陷入一种徘徊,不知是对其忽略不顾,还是说为一部分观众专门开辟一间"弹幕厅"。

然而需要看到的是,"弹幕电影"进一步提升了观众的参与性和互动性,已经影响电影文化生态,电影可以随时用手机发表对电影的即时感受,并且得以分享和交流,进而生发讨论,在黑乎乎的影院坐着观影的观众也不再是"沉默的大多数",影院俨然成为一个"众声喧哗"的社交场。

"弹幕"在电影院的寿命有多长?"弹幕"真的适合传统电影吗?这是个问题,而就目前看来,其具有一定的评价意义,然而却无法乐观对待,毕竟这个消费群体有限,难以大规模推广,更多人可能还是抱着"尝鲜"的心态去娱乐而已,目前这类技术的使用也是在《小时代》这类电影中,我们可以想象在

观看《唐山大地震》《归来》这类电影的时候，"飞来的字幕"能带给观众的困扰。而不同于网络"弹幕视频"，用户可以选择关闭或开启弹幕，在电影院这个集体接受的环境，观众没有关闭的权利，只能任由其影响自己观影。至于"弹幕电影"缘何得宠，也只能说是出于互联网用户的社交需求，一种"宅文化"的延伸，究其本质无非还是营销的一种手段和噱头。而更可悲的是，我们遗憾地发现电影艺术属性的进一步衰落，其沦为一种杂耍。对于这个问题的回应，腾讯在今年8月份发布的一项"中国95后'弹幕社交'市场详细分析报告"其调查结构值得参考（见下图）。目前对于"弹幕电影"的拥抱者大多定位在90后，而这份对95后的调查报告其调研结果则显示，"95后对弹幕电影的看法和成年人基本一致，大多数95后不喜欢弹幕视频；将弹幕模式搬上大荧幕显然时机未到。即便有极少数年轻人对此表示认可，但依然缺乏足够的市场容量。"①

对于"弹幕电影"，有论者的一个比喻是很生动且形象的，称其在最初的新鲜感过后，弹幕很快会成为大家厌烦的对象，包括早期在弹幕上发表过心声的观众，也不会容忍那么多杂音和噪音——弹幕虽无声，但却是飞进森林里的乌鸦，有那么多美妙的鸟叫不去聆听，谁愿意忍受聒噪？对于"弹幕电影"的未来，可再观察，而"弹幕"与传统电影结合，是不是真的能发挥一种批

① 腾讯科技.腾讯发布:中国95后"弹幕社交"市场详细分析报告［EB/OL］.（2014-10-28）.http：//www.techsir.com/a/201410/19652.html.

评的效用,在此也不做定论,只是作为一种设想提出,值得商榷,仅供参考。

然而"弹幕"是否能为电影所用,却是一个值得思考的问题,如目前已有现象表明,"弹幕"可作为一种营销点,如《小时代3》这样快下档的电影,做成"弹幕电影"后又吸引了大量观众,其中已经看过电影的观众更是占绝大多数,为即将下线的电影寻求到新的利润点。另据《秦时明月龙腾万里》主创团队表示,"弹幕"也是创作的一个重要参考,作为一种大数据指标,根据吐槽密集程度和时间点调整角色和剧情,为其后续创作提供依据。此处的"弹幕电影"俨然具备了一种作为测试的样本之功效。当年电影大师卓别林举行电影试映会时,还会安排专人做记录员,随手记录观者评价言语,而今借助技术,可以实现对观众评价的更便捷、有效的收集,岂不好事一桩。由此可想,"弹幕电影"未必是作为一种常态的大规模、普遍化的生存,然而其可作为一种放映模式,不排除在特定情况下对特定电影设立专场,实现或盈利或调研的目的。

三、结语

不得不承认,几年来无论再多谈中国电影批评的文稿在结尾都对中国电影批评的未来期以光明的未来,而遗憾的是,当下的中国电影批评生态仍旧是衰败的、惨淡的、萧条的,这样的形容不代表笔者对中国电影批评的未来持消极态度,只是我们必须要清醒地看到通向那个众人期待的光明未来,中间是要经过纠结的、挣扎的、漫长的"革命",需要有真正的建设性的力量,而至今,关于发展中国电影批评事业的真正建设性意见是缺乏的,中国电影批评事业的真正建设性队伍是不庞大的,我们没有中国的罗杰·伊伯特,也没有当代的夏衍和钟惦棐,新的闯将在哪里,依旧是个问题。对于中国电影批评的研究,我们不但要少谈些"主义",也要少谈些"问题",真正需要的是行动,因为当一切被打碎之后,我们需要的是一条通行于未来的实实在在的道路。

中国电影批评需要被观照,且行且思考……

新媒体语境下的新型影评态势扫描

"数字新媒体的发展推动着社会生活方式与内容的变革,已成为信息社会中最新也最广泛的信息载体,几乎渗透到人们生活与工作的方方面面。"① 本身就是科技催生的并作为一门艺术的电影,受其影响尤甚。

新媒体时代,电影早已不是只能坐在黑漆漆的影院用强灯光把拍摄的形象连续放映在银幕上的"活动影像"了,人们观影方式已剧烈变革,随时随地随心地看电影已经可以实现。但新媒体对电影的影响不仅如此,除了冲击传统观影方式之外,更革新了电影的形态与表现手段,电影艺术的魅力越来越得到更大程度的释放。如 2010 年的《阿凡达》震撼世人,这便是电影新媒体化的一个成功案例。新媒体时代,观影方式发生转变,电影形态亦有变革,而电影评论亦趁东风而催生电影评论新形态(新型影评)并蓬勃发展。

一、新媒体语境下新型影评概况

(一)新型影评的兴起与发展

电影评论的发展并非与电影同步,然而就在电影发展成一种成熟的艺术形式时,出现了这样的一门"辅助性"的艺术——影评艺术。电影评论一直以来就是电影学或电影艺术研究中重要的组成部分,其意义就在于,与电影创作相互推动,促进影视艺术发展。中国电影批评史可谓悠久,早在 1897 年 9 月 5 日,上海的《游戏报》就登出《观美国影戏记》,尽管不是严格意义上的电影评论,但是它的出现也标志着中国电影评论历史的开始。著名批评家尘无曾指出:"我相信没有批评,是不会进步的。不但电影是这样,一切文

① 张文俊.数字媒体概论[M].上海:复旦大学出版社,2009:1.

化都是这样。"①一百年间,电影评论承载着中国电影的光荣,作为电影文化的重要部分生存繁衍着。中国电影评论曾经在20世纪30年代和80年代迎来两个黄金时代,电影评论曾呈现出鲜有的活力与生命力,助推中国电影不断成长。而谈及当下中国电影评论,一个十分矛盾的现象不可忽视,即进入新世纪,传统影评日益丧失阵地,影响式微而遭诟病,越来越陷入"失语""疲软"的尴尬境地的时候,新型影评却在新媒体平台上逐渐开辟出了一片广阔天地,短短几年内,迅速聚集人气,活跃于大众眼前,并发挥其影响力。

新型影评是电影评论与新媒体(尤其是网络)联谊的产物,或可称"网络影评"。互联网的发展突破了传统的时空界限,创造了一个崭新的网络世界。随着互联网的迅速普及,网络以其自由的信息发布和快捷的信息处理,很快吸引了网络影评人的目光。"网络影评,简而言之,就是通过网络媒介发布的电影评论。它不是简单'网络加影视评论'的嫁接,而是在新媒体支持下,伴随中国电影产业的兴起和发展而出现的一种新生文化力量"。②

(二)新型影评的形态扫描

互联网自1994年开始进入中国大陆,之后得到迅猛普及和发展,这为催生出新型影评形态创作了良好的条件。当下,以网络为媒介的新型影评主要有电影(影评)论坛、博客影评(包含微博)、社交网络影评和视频影评等。

因有一些论者对诸如电影论坛、博客影评等新型影评形式做过系列介绍,本文便不再赘述,仅就被忽视的"视频影评"和"微影评"展开讨论。

1. 视频影评

21世纪以来,人们不仅进入"读图"时代,还要赏声观像,多媒体以虚拟现实感觉更新了单媒体。具体到电影评论,实际上已经出现了音频、视频形式的影评,或融文字、音频、视频于一体的影评,即"视频影评"。视频无处不在,可以说我们处在了一个被视频包围的时代。近些年来,随着新媒体技术的迅速发展,"视频影评"也走出了电脑互联网,开辟了手机视频、地铁视频、大厦视频的广阔格局。

① 尘无.批评和骂[N].中华日报,1932-11-7.
② 李建强.网络影评的生存状态及其走向研究[M].上海:上海交通大学出版社,2010:2-3.

在国内，"视频影评"的鼻祖应该是胡戈2006年的作品《一个馒头引发的血案》。它借助于视频形式，以原始电影影像为主要素材，经过后期剪辑和配音，将完全不同于原电影的，体现作者原创意图和评判态度的内容重新制作成短片。这在当时并不被纳入影评范畴，但该视频表明了创作者对电影《无极》的不认可态度，且确实是将视频和电影评论结合的一种有益尝试，《一个馒头引发的血案》的探索有很大创新价值，从传播效果讲，影像化的影评充分利用了网络的多媒体整合优势，且更符合电子媒体时代人们对声音和图像的接受习惯，从技术角度讲，如今的网络为音频、视频形式的影评提供了很多便利条件。国外的 YouTube、国内的优酷、土豆等视频分享网站允许并鼓励原创作品的发布和交流。从创作主体的能力角度讲，影视专业的学生、DV 发烧友，以及其他具有音频、视频制作能力的人已为数不少，他们应该有能力成为这种新型影评创作的主力军。现在，"视频影评"慢慢走上了主流化的道路，比如自由米工作室啸聚于土豆网开影评播客，自2007年以来，播主树立"不吐不快的毒舌"形象，与团队制作视频评论《天堂口》《憨豆先生的假期》等热门影片，更推出了十几万人接受的"民间电影分级标准"。[①]视频中，自由米在演播室讲解与摘选的影片片段交叉呈现，还借助表演、实物、字幕等方式把影评做得活泼有趣。解说词基本沿承了网络中最常见的犀利、搞怪风格。

目前视频和电影的联谊主要以三种形式出现：一是有关电影资讯等的报道；二是对电影恶搞；三是对电影的评论。视频上的"电影恶搞"是前几年出现的"视频现象"并有着越演越烈之势。上文提及的《馒头》开启了视频评点电影恶搞之风。此后陆续出现了《闪闪的红星——潘冬子参赛记》(《闪闪的红星》)、《乌龙山剿匪记》(《乌龙山剿匪记》)、《情话西游》(《大话西游》)、《真相大揭秘》(《夜宴》)等电影恶搞视频。这些视频借剪辑影片画面，恶搞某部影片或讽刺社会上一些不良现象，现在还很难对这些"电影恶搞视频"进行定义，但《馒头》等都在网络上冠以"影评碟"，是有意无意进入影评的一种尝试和努力。

2. 微影评

新媒体技术创造了"微时代"。"微时代"是以微博、微信作为传播媒介代表，以短小精悍作为文化传播特征的时代。在此语境下，电影评论也日趋朝向微型发展，这便有了"微影评"。

首先必须说明的是，微影评并非就是微博影评。这里，我们要从更宏观的角度把握这个概念。近年，我们越来越多地见到所谓的"一句话影评""酷评"等形式的短影评。而此类影评的征集和比赛也陆续增多，例如电影网便曾举办"微影评"大赛。微影评现如今已占据一席之地，而目前，对微影评的关注与研究还是不够的，以至于这个已经独立的名词尚未有一个较完整的概念。而笔者认为，对微影评的定义可借鉴微电影，可以从字数、平台等方面把握。如，在新媒体平台上对电影的导演、演员、镜头语言、拍摄技术、剧情、线索、环境、色彩、光线等发表的简短的分析或评价，而这个"简短"的标准可参照一条微博的字数要求（140 字左右）。电影网首届微影评大赛也要求参赛微影评字数要控制在 140 字以内。

微影评的发布渠道多样，主要有门户网站的电影栏目、论坛、贴吧、视频网站的留言栏、社交网站（例如人人网的"状态""分享"；QQ 空间的"签名""说说"等）、微博和微信等。

以新浪微博为例，微博设置"微话题"，而"微话题"的"兴趣话题"里面则有"影视"专区，在"影视"专区会看到诸如"因为一个角色爱上一个人""经典台词""最爱的电影反派""烂电影""这个角色我想演""最希望能够拍成电影的小说"等热门话题，网友都对所感兴趣话题纷纷展开讨论，可见这样切入电影的角度较传统纸质影评是非常新颖独特的。再者，网友也可以直接在微博搜索框中输入感兴趣的电影名，点击"搜索"之后，便可得到所有有关该电影的微博信息及网友评价。另外，新浪微博也设立"微影评"专区，下列最新上映电影名称，对感兴趣或有发表意见欲望的电影，点击其链接，便可查看或发表对该影片评价，而且还可以给这部影片打出分数，予以量化。

微博影评这样的一种影评参与形式，门槛极低、便宜灵活、时效性高、互动性强，"博友"对电影的褒贬虽基本以个人好恶为准绳，但直抒胸臆，在简单的评论言语中，亦不乏真知灼见。如今有一大批影评人活跃于微博，有章

柏青、李道新、陈旭光、尹鸿等学院派学者，亦有周黎明、图宾根木匠等从网络影评写作发端的影评人。他们利用这块阵地发出自己的声音，并相互交流，这一点在为影评提供阵地和队伍建设上，以及丰富影评话语等也提供了便利。

二、新型影评的"优"VS"劣"

（一）短小灵活 VS 深度缺失

时下的新型影评，它们大多篇幅短小，有些只是寥寥数语。相比传统媒体平台上的影评，新型影评脱离篇幅与字数的限制，显示出短小灵活的特征。这可能和我们当下所处的一个碎片化的"快速表达""快速生成"的社会不无相关。在信息爆炸的当今时代，人们甚至很难保证认真看一部长达90分钟的影片，更难要求他们阅读长篇大论的影评文字，反而短小精悍、灵活活泼的新型影评更容易引起观众、读者的驻足。而这样一种形式自由的影评，也更容易吸引更多人参与到评点电影的队伍中来。例如，有人做过调查，截至上映期结束，豆瓣网《十月围城》电影主页上累积了网友的中长篇影评1 620篇，而一句话影评高达14 394条，而后者的数量是前者的九倍以上！因为一句话影评大大减少了观众和读者针对电影发表或阅读评论所需的时间，免去了一切长篇大论式的影评所需的复杂结构和观点，使得更多人参与影片的评点成为可能。此类影评篇幅虽小，却不乏个人对电影的独特解读，如："爱情很麻烦，爱情很巨大"（《非诚勿扰》）、"魔幻大作，玄色童话"（《潘神的迷宫》）、"三颗枪弹终回于谁？情财命又谁可得？真的很惊很奇"（《三枪拍案惊奇》）、"超级烂的广告片"（《家有喜事2009》）。这些评论虽短，却也从不同角度道出了个人对电影的理解，且点中电影要害。

新型影评虽短小灵活，却也容易造成深度缺失的问题。诸如一句话影评，虽然看得精彩，却也仅仅停留在对电影的浅显的欣赏层面，甚至成了仅仅对电影内容或情节的一种粗糙描述。由此，很多的新型影评的深度缺失便显而易见了。

（二）犀利直白 VS 言语失范

在新媒体平台上，人们对电影的评价，往往以个人好恶为准，不作具体

理论分析,直抒胸臆。他们写评论的动机很简单,就是想个人抒发或与人交流,这样的文字少了很多功利性的色彩,往往更容易有感而发,加上网络语言的特殊性,此类评论文本更令人耳目一新。而在即兴发挥中又不乏真知灼见。

以《桃姐》为例,优酷网上该电影的评论栏中,有网友便写道:这个片子好沉重啊,正好戳中现在社会的痛点,那些失独老人很悲哀,但是这些有子女的老人竟然也是这种结局,实在太可怜了……这些被社会遗忘的,年轻时候经历了那么多挫折和磨难。现在到了平静安逸的年纪,却还要承受这些……我想我以后一定要一直照顾爸妈 坚决不让他们在这种地方终老……①显然,评论者没有用华丽的修辞与专业的语言,更没有套什么主义、流派,单纯用自己作为子女的视角去阐述观影之后的感觉,平实如话,情真意切,具有很强的亲和力,同时也让更多的观众体会到电影的情感,这不失为一篇好的影评。

由于网络平台准入门槛低,评论人员素质差异,评论者个人文化素质又各不相同,诸多评论中不乏言语失范,一方面一些因对影片不满而有怒骂者,另外,态度相左的评论者相互进行人身攻击的情况也不胜枚举,时常可见。诸如前段时间围绕电影《小时代》掀起的一场导演、影评人、观众和粉丝等都卷入的网络冲突便是典型例证。话语暴力逐渐成为新型影评的一个越来越需要被关注到的问题。网络批评需要独立的思想立场,而不是简单的情绪发泄。当下,话语暴力在诸多国产大片的网络评论中体现明显,如《金陵十三钗》等。而几年前胡戈的《一个馒头引发的血案》更是气得大师陈凯歌怒骂“无耻”并一度将其告上法庭,相争轰动一时。而今在很多视频网站的留言板,观众又经常可以看到一些人为了剧中的角色等问题而相互转帖、谩骂。

“影评话语权的转移还扩大了电影文化消费的外延,使其不仅集中于影片观赏一端,也将各种影片观赏以外的舆论言说,包括针对电影作品和电影人的议论、八卦、恶搞、谩骂,统统纳入电影消费的环节。电影舆论和批评也

① http://www.youku.com/show_page/id_za959d7fabcea11e0bf93.html.

不再像传统影评那样明确指向某部具体的作品、某些实在的现象，而演变成一场投射着言说者各自文化诉求，寻求心理宣泄的话语狂欢。"[1]从表面上来看，不管微影评还是视频影评，看上去都是包容了不同的声音，在评论中也让人听到了争鸣。然而倘若细究，这些评论的声音却有很多都是远离了电影，暴露出犀利有余、分析不足，低俗有余、理性不足等弊端。然而这也并非否定新型影评的存在价值，而是在提醒人们更要认清影评的价值与品质。

"好的电影评论，应该既具有情感性，又富于思考性；既具有独创性，又富于科学性。应该是评论家的学识、修养、主观能动性与作品的客观存在——电影作品及其潜在的意义、价值之间的碰撞、交融，形成的有深度、有说服力的判断。"[2]泄愤非评论，倘若话语暴力演变成一种评论的群体现象，那么新型影评也将失去意义，其发展也将会难以维持。

三、新型影评对电影创作及评论发展的效用

（一）主创观众同一平台，信息反馈及时有效

在传统媒体时代，电影的主创、评论者和观众的联系是单向度的，彼此的连通性很弱。这便容易导致创作者的创作、影评人的评论与观众的欣赏三方位的严重脱节。而新媒体语境下，创作者、影评人和观众则站在了同一个平台之上，实现了直接对话。

以微博为例，不仅有电影专业从业者参与，更有业余影评人及众多电影发烧友，这有利于充分调动更多人参与到影片讨论和评价中来，这样的评论有利于把创作者、影评人和观众拉到同一个平台进行直接交流及观点碰撞，极大地拉近了观众与创作者的距离。网络媒介给予公众话语权，为公众提供了集体话语空间，任何人只要一台电脑，甚至有一个移动终端，就可以随意阐发对一部电影的期待或评价，这更使得人们在第一时间观影的同时发布"第一时间影评"成为可能，这也有利于创作者及时地收集观众及影评人对电影的反馈信息，更好作用于今后创作。

① 石川.草根的狂欢：当下影评失序现象透析[J].文艺研究，2010(6)：21.
② 李建强.网络影评的生存状态及其走向研究[M].上海：上海交通大学出版社，2010：12.

（二）繁荣电影文化发展，拉动影评形式创新

新型影评凭借其种种优点，积极扩展了言论平台，给予"草根"更多话语权与参与权，在大众媒体部分放弃自己职责的地方，在影评阵地日益萎缩的情况下，新媒体为电影评论提供了广阔的生存和发展空间，聚集了人气，这一切都有利于推动大众影评的发展，为影评事业发展聚集后备力量。

新型影评互动性强，且形式鲜活，这种带有新媒体烙印的电影评论形式既为评论增加了新的维度，也有助于开拓影评思维，促进影评形式和理论的创新。

（三）助推电影票房提升，新影评构成大营销

新型影评凭借其种种优势，无处不在，改变了电影评论一直滞后于电影的情况。现如今，在新媒体平台上，人们可以看到"同步影评"，刷新微博，可见不少博友分享正在观影的情况，从其语言，人们可知道他（她）看的电影名称以及其对该电影的感受及简单评价。除此之外，人们甚至可以看到一些"超前影评"，甚至在一部电影开拍之初，便已经可以看到关于电影的诸多信息，亦引发很多人提早对电影进行预想和预评价。

电影作为一项文化产业，其恒久的发展动力不仅仅是靠着电影作品，而更多依靠的是一条经营机制。还是以微博为例，以其廉价、迷你、平等、互动等传播优势被从事传统营销的电影人所发现，一种电影"微营销"模式成为可能，且收益良多。诸如《失恋 33 天》《倾城之泪》《LOVE》《将爱情进行到底》等片都是很好例证。

再以 2012 年的《白鹿原》为例，该电影一开始便顶着"中国最难拍的一部电影"的帽子，这个称呼也足以引起观众的些许期待了。其小说自 1993 年出版，到 2010 年 9 月份电影的开拍，其间从吴天明到王全安，中间也盛传过张艺谋和陈凯歌，几经易手，从中国电影的"第四代"到"第六代"，颇费周折。影片敲定于 2012 年 9 月 13 日正式上映，而就在"千呼万唤始出来"之际，9月 11 日中午又传出了一个爆炸性的消息，电影因故延期，而广大观众对技术问题的原因并不买账，大家深信都是激情惹的祸。回顾网络上前后有关电影的信息，网络话题、评论一直紧紧围绕着电影的激情戏展开大篇幅文章，《白鹿原》直接诱发了一场"屁股大战"，凭借电影宣传海报中的照片，段奕宏

更是获得"天下第一美臀"美称。之后，主演张雨绮在电影中的一段浓烈情欲戏曝光，不少观众纷纷呼喊"尺度惊人"，好事者也在她与电影中的白孝文、鹿子霖之间的情感纠葛上做足了文章。这着实可谓是以"情"为名，以"色"为实。影片推迟上映后，关于影片的讨论更是炸开了锅，先是北京沸沸扬扬的退票事件。再就以新浪微博为例，张雨绮最近微博喊话王全安："这么难的白鹿原为何你不肯放手你说，这是我们自己的根与魂。人们议论着要上映要票房要看完整版，我想拉拉你的袖求你歇歇睡一觉，我知你已尽力我的夫。"这样的一条微博，引得千万转载、评论。平台上更已经有不少"抗议英雄"，纷纷疾呼，例如，有人便声称《白鹿原》不上映一天，本人就拒绝院线电影一天，直到购票看《白鹿原》!"，此微博主还"@"了很多名人，诸如"微博女王"姚晨、央视主播张泉灵等人，颇有点"绝食"明志的意思，而微博底下紧跟着的评论，便有人称其"英雄"。俨然，有一批人为了夺取到影院观看《白鹿原》的权利，都有点微博明志、组合阵营的意思了。其实，中国目前尚未形成一种全民看严肃的历史片、文艺片的氛围与底蕴，如果没有性、没有了炒作，电影的票房或许惨淡。而有了如此舆论发酵，吸引观众好奇，反而助推票房。

新媒体语境下，电影评论深受影响，且在发生着变化，一些新型影评越来越多地出现在我们眼前。电影评论的新媒体化为其带来了新的生机和活力，但我们同时也要警惕新媒体化给电影评论带来的弊端和威胁。新型影评势必要继续发展，但在其充分利用新媒体特性的时候，还需要注重自身内容与外部环境建设，这样才能发出更有价值的声音。当电影评论遭遇新媒体时代，期待是一个"希望之春"的到来!

电影"评差"体系及效果研究

——基于"逆向评价"的角度 *

"叫好"与"叫座"是构成电影评价系统的两大基石。电影创作者都渴望在"叫好又叫座"的结局中找到归宿。然而不少电影只落得"叫好不叫座""叫座不叫好",更甚"既不叫座又不叫好"的评价。"电影评奖是具有权威性、荣誉性、商机性的评价方式,对获奖影片能带来'锦上添花'或'雪中送炭'的效 应,对影人的激励亦非同小可。"①在传统的电影评价体系中,一般习惯于评优不评差,国内外大大小小的电影节莫不如此。每到年尾各类"Top电影"排行榜博人眼球。相比之下,对烂片"评差"的做法,始终是散兵游勇式不成系统。此背景下,有必要从"逆向评价"的角度将这类的"评差"纳入电影评价体系加以剖析。

一、电影"评差"类型

提及"评差",很多人不免想到日常使用的淘宝网。淘宝网上,卖家与买家发生交易,卖家的信用受到买家评级的影响。买家对卖家的交易评价有"好评""中评"和"差评"三个等级,由网站提供的信誉机制记录了网上拍卖交易双方在过去拍卖交易行为中的信誉度。顾客在网购时,看不到实体货物,因而对商家的信誉度看得很重,是决定是否购买的重要参照。卖家也十分重视顾客的评价,不少卖家为了多得 1 分好评,纷纷使用一些鼓励手段,借此拉拢买家。那么,在电影评价系统中是否也有类似的机制呢?在网络平台上,经常可以看到观众针对某部电影、导演或演员的"吐槽"言论,也不难发现有些影视发烧友所发布的热帖,诸如"演技最烂花瓶女演员""烂片导演

* 本文原载《浙江艺术职业学院学报》2016 年第 3 期
① 李亦中.我国电影评价系统初探[J].当代电影,2005(6):148.

排行榜"和"史上烂片 Top100"等。但此类帖子,因其零散随意,往往未被电影创作者重视,观众和网友大多也是抱着围观心态一笑置之。其实,网上这些言论也是以一种"评差"的形态逆向介入电影评价,而且这样一种"逆评"日益增多。根据发布渠道的不同,这种电影"评差"实践划分为电影设奖、网站评级、电视节目与网络视频三大类别。

(一) 电影设奖类

中外各国为电影设置具有嘲讽意味的"评差"奖,并不广为人知。这里列举以下五种。

(1)"金酸莓奖"(Golden Raspberry Awards):始于美国影迷一次自发性评奖活动。1981 年,电影制作人约翰·威尔森(John Wilson)在其住宅中首度颁发金酸莓奖,奖杯是一个高尔夫球被 8 厘米的胶卷包围,上面有一个覆盆子,寓意"粗制滥造"。金酸莓奖由于其特殊性,逐渐受到业内人士重视。如今,金酸莓奖在每年奥斯卡奖颁发前夕举行"烂片"评选活动,以此与奥斯卡分庭抗礼。金酸莓奖设有基金会,评审团体由全球 19 个国家和地区的 600 多名会员组成,他们大多是电影从业者、专家和影迷等。另外,在美国有专门的网站来统计观众的满意率,2008 年提名"最烂电影"的五部影片(《巴塔兹》《老爸夏令营》《双面疑杀》《我盛大的同志婚礼》和《诺比特》)全部得到了 85%以上的负面评价,比如说《老爸夏令营》,只有 1%的人表示这部影片还可以接受。这样的评选方式,力图在权威和民意中寻觅一种共识,尽可能保证评选结果的公正,从而提升了奖项的公信力和影响力,金酸梅得主现已成为大牌明星身价下跌的风向标。值得指出的是,"金酸梅"其实属于误译,Raspberry 对应的中文翻译应该是"覆盆子"而不是草莓。由于覆盆子在中文里的知名度没有草莓那么高,最初翻译这个名字的人可能希望让大众更易接受而故意错译的。

(2)"金闹钟奖":1988 年在戛纳电影节上,法国记者为了调侃陈凯歌导演的《孩子王》"晦涩枯燥",开玩笑为影片颁发了"金闹钟奖",意在唤醒昏昏欲睡的观众。陈凯歌受此触动,数年如一日锲而不舍,终于在 1993 年以一部《霸王别姬》摘得戛纳电影节金棕榈大奖(根据目前掌握资料,"金闹钟奖"是媒体记者给出的评价,不是常设奖项)。

（3）"金榴莲奖"（Golden Durian Awards）与"金话梅奖"（Golden Prune Awards）：这是香港两个评选烂片的奖项。"金榴莲奖"由免费英文月刊 *BC Magazine* 创办于 2003 年，7 年后宣告结束。香港《苹果日报》为鞭策电影从业者，2006 年发起"金话梅电影评选"，由读者在网上投票选出年度最烂电影，希望当选者尝过酸涩的"金话梅"后引以为鉴。仿效美国"金酸莓奖"每年在奥斯卡颁奖前一天颁出，"金话梅奖"也选择在香港电影金像奖颁奖前一天揭晓。2012 年度第九届"金话梅"电影选举吸引近万人投票，孙建君的《富春山居图》以其空洞剧情及浮夸演出，包揽"最烂电影/导演""最烂场面"和"最烂华语片"三奖。

（4）"金扫帚奖"：这是中国大陆民间发起的评选年度最差影片活动，由知名影评人程青松创意，2009 年设立至今风生水起，每年都引发相关话题讨论。主办方是《青年电影手册》，由独立影评人和网友参与评选，以电影批评影响电影创作。2014 年一改历年来无人领奖的场面，当选"令人失望导演奖"的马伟豪委托同事现身，并带来马伟豪的获奖感言："估计这是一个不内定、不黑箱的奖项。我得此大力鞭策，身心惶恐而自责，同时也为这奖项背后的精神喝彩。""金扫帚"旨在为中国电影"除尘"，成为中国影坛"啄木鸟"。在中国电影产业高速发展的今天，太需要来自批评界的"评差"声音。

（5）"脏烟灰缸奖"：由中国控制吸烟协会在 2011 年创设，颁发对象是出现吸烟镜头较多的国产电影，并向社会公布结果。旨在呼吁演员、导演、制片人要自觉承担控烟的社会责任。2015 年电影《一步之遥》因吸烟镜头最多而获"脏烟灰缸奖"，《爸爸去哪儿1》等 9 部电影、《杉杉来了》等 9 部电视剧获"无烟影视奖"。该奖项的评选虽与艺术创作无直接关系，但涉及青少年健康与社会引导，包含"环保影视"理念。目前，国家广电总局已明文规定影视剧中不得出现烟草品牌的标识和赞助内容及变相烟草广告，严格控制以所谓艺术需要、个性表达为名出现的吸烟镜头。

（二）网站评级类

（1）烂番茄网（Rotten Tomatoes）：美国一个主要提供电影和电子游戏的相关评论、资讯和新闻的网站，其名称源于轻歌舞剧时期观众在演出不佳时会往舞台上扔掷番茄和其他蔬果。它是影评人意见的集散地，"电影迷

Senh Duong 于 1998 年 8 月创建。由于受到芝加哥《太阳时报》《新纽约客》《今日美国报》等媒体的好评,该网站已经成为很多电影消费者和影迷的首选目的地"。①

网站工作人员从网上搜寻影评人以及大众针对某部影片的意见,以鲜红新鲜的或绿色被砸烂的番茄作为评判电影品质的标志,若正面的评论超过 60%,该部作品将会被认为是"新鲜"(fresh)。相反,若一部作品的正面评价低于 60%,则该作品会被标示为"腐烂"(rotten)。烂番茄对专业影评设置的门槛很高,只有供职于全美前 100 名综合性报章杂志,前十名娱乐性杂志,前十的电视机构及前五的广播机构和每月点击率超过 50 万的专业影评人才能成为烂番茄网认证的影评人会员。另外,他们新鲜出炉或日久弥香的经典文章均可在其网站搜索到。比如,知名的影评人如罗杰·艾伯特(Roger Ebert)、狄森·汤玛森(Desson Thomson)和史帝芬·杭特(Stephen Hunter)等人会被列在网页上一个名为"Cream of the Crop"的专区,将他们的影评独立呈现,同时也依然将这些知名作者的影评列入电影的整体评分计算中。烂番茄网还设立奖项——"金番茄奖"和"烂番茄奖",前者旨在表彰年度最受好评的影片,后者便是颁给年度好评率最低的影片。

(2)迷影网(Cinephilia Net):2010 年 1 月由影评人朱旭斌创立,旨在凝聚影迷力量,助推华语电影发展,目前已集结一批年轻电影学者、媒体人、作家、策展人和草根影评人,成为华人社区最具影响力的独立网站。迷影网特别推出"迷影评分"专栏,下设中国院线、日本院线和北美院线三个子栏目。评分规定最高分 10 分,最低分 1 分,具体分数以三种颜色简单区分,即红色(1.0～3.9)为"较差",黑色(4.0～6.9)为"平平",绿色(7.0～9.9)为"较好",每部影片显示平均分至少 2 位影评人打过分,每部影片计入年中排名至少 3 位影评人打过分。日前,影评人木卫二在迷影网发布了 2013 年上半年电影小结,根据评分,还总结了"烂片 30"(Bottom 30),《不二神探》《快乐到家》《小时代》《富春山居图》等皆"榜上有名",并告诫网友"高亮! 避退!"。迷影网的电影评分系统相对于豆瓣电影、时光网海量网友评分而言是较为封闭的,

局限于所吸纳的影评人,但这样的好处是不容易被水军搅局,真正为观众提供观影参考。迷影网主要撰稿人 Magasa 表示,"影评人可以有态度,但网站作为平台并不强调自身态度。他们不愿成为小圈子,而是致力于吸引更多影评人提供独立的态度,成为华语圈的烂番茄,为观众提高观影参考"。①

目前各大网站传播并反馈电影评价已成常态,其中豆瓣网"豆瓣电影"是中国大陆最大的电影分享与评论社区,实现了基于情感经验的个性化电影推荐、实时查询全国影院放映时间、网上购票、观众评分与评论等功能,为用户提供一站式的观影服务。由于豆瓣电影汇聚广大影迷的评分、评论,更被视为"观影必备利器"。此外,360 影视借鉴烂番茄网,通过对影视剧的打分,实行"三色番茄"评级——"红番茄"代表好电影,"黄番茄"代表一般电影,"青番茄"代表差电影,且三色番茄配以动画演示,大大提高了观众参与评价的兴趣。

(三)电视节目与网络视频类

当下"读图"时代"由单纯文字带来的想象性的体验快感变为参与、沉醉其中的享受性的经验快感,纯粹精神性的美感变为感官的舒张"。② 媒体上出现运用音频与视频形式的影评。

1. 电视影评节目

早在 1975 年,美国著名影评人罗杰·艾伯特(Roger Ebert)就与时任《芝加哥论坛报》的专职影评人吉恩·西斯科尔(Gene Siskel)首创了这一全新的节目形式,开播时名为"Opening Soon at a Theater Near You"(后来又经历更名"Sneak Previews""At the Movies"和"Siskel & Ebert")。主持人"一个矮胖,一个高瘦,一个活泼外向,一个沉着严肃,两人形成了奇妙无比的拍档,意见相左时激荡的思想火花让电视机前的观众兴奋并乐此不疲,意见一致时的结论让观众奉为观影圣经。这是第一档也是电影面世以来最受欢迎的一档电视影评节目"。③ 节目始终保持批评的公正、独立和锋芒,受到

① 迷影网打造华语"烂番茄"[N].新京报,2013-02-01.
② 周军.被理论界遗忘的角落——应当重视和构建网络影视评论的研究[J].电影评介,2007(4):30.
③ 李建强,等.罗杰·艾伯特:美国影视评论的常青树[J].上海交通大学学报(哲学社会科学版),2012(2):86.

观众青睐。据尼尔森公司调查显示,该节目平均收视率2.0%,大约有330多万受众。值得提及的是,从1982年开始,"Thumbs Up/Down"(大拇指向上/向下)开始作为节目的固定单元出现,这个极具辨识度的手势一经推出,不仅成为美国电影批评文化的一部分,更对电影产业产生直观影响。例如,有研究者样本选取了两位评论家在上映首周便给出评判的电影,通过"建立回归模型对数据进行分析后发现,摒除了预测的效用之后,积极的评分将影响首周票房并实际上也增加了总票房收入"。[①] 拇指向上往往使得电影收到良好的市场反响,有电影广告商便会为宣传电影打出"两个拇指向上"的标,同样的,"两个拇指向下"的电影"评差"行为便会使电影票房收益受损。

在中国,中央电视台科教频道在2003年推出了被网友称为"最有良心的电影节目"《第十放映室》,该节目每年年底推出盘点年度烂片专辑,针砭影坛时弊,尤其"旁白哥"淡定地念着毒舌版解说词,发出"神一般的吐槽",深得影迷认同。例如,尔冬升导演的《大魔术师》虽明星云集也难逃毒舌:"各种没心没肺的娱乐元素一通乱炖之后,大家最后发现,整个故事和魔术其实没啥关系,它讲的是普通青年帮文艺青年和一个二二乎乎的青年争女人,争到最后,青年们发现,他们已经不需要女人了。对于尔冬升导演来说,拍这样一部电影实在是轻车熟路,但我们不明白的是,他为什么要拍这样一部电影。不过对于大多数观众来说,如果要求不高,只图个乐呵,那么本片基本还是能够达到你的要求的。"

2. 网络恶搞视频

2006年,胡戈制作的《一个馒头引发的血案》,以原版影像为素材,经过再加工重新配音,尽情宣泄作者对影片《无极》的差评,开启了运用视频手段恶搞电影流风。此后,网上陆续出现《闪闪的红星——潘冬子参赛记》(《闪闪的红星》)、《乌龙山剿匪记》(《乌龙山剿匪记》)、《情话西游》(《大话西游》)、《真相大揭秘》(《夜宴》)等恶搞视频,对相关影片极尽调侃之能事。从某种意义上说,这也是草根阶层介入影评话语的一种尝试。

①　崔凝凝,等.影响电影消费者观影行为因素研究的综述[J].中外企业家,2012(7):70.

二、电影"评差"的效果及意义

(一)鞭策电影创作

中国电影观影人数近年持续提升,如今单部影片票房收入过亿乃至过十亿不再是新闻。与此同时,电影批评却日显颓势。曾几何时,电影批评曾深深影响电影创作者,引导电影艺术潮流。而当下很多专业"批评"是空洞乏力的,甚至以廉价"追捧"为目的。网络上评级打分、网友票选"烂片"所潜藏的草根意见,是值得电影人高度重视的。应当承认,对于某部电影的观感,可能"仁者见仁,智者见智",不存在要整齐划一的标准,影片再完美也不能房获所有人心,影片再不济也有一定数量"粉丝"。然而,当大多数观众和影评人普遍差评某部作品或导演、演员时,恐怕就不能视而不见、充耳不闻了。创作者要有气度,听得进逆耳忠言。当年陈凯歌导演不曾因戛纳电影节上记者颁"金闹钟奖"而气馁,5年后以《霸王别姬》摘得"金棕榈"桂冠。电影工作者需要喝彩鼓劲,也需要"评差"惊醒鞭策,不能满足于报喜不报忧。

(二)活跃电影批评

当下各类电影评奖项目花样百出、名目繁多,有的地方为获奖而创作,把评奖当作"指挥棒"。一些评论沦为"红包"和"人情",再或盲目套用西方文论来剪裁国人审美,用商业标准取代艺术标准,弱化了褒贬甄别的功能。"影评要发挥作用,除了影评人本身要摆正位置和做出努力外,还涉及发表的园地、发表的时档、话语的自由空间等一系列因素。"①当下传统影评原地日渐萎缩,反而"评差"这类方式拓展了影评空间。在互联网上,"咆哮体"(带有强烈感情色彩的吐槽文体)、"知音体"(用煽情话语吸引读者)等应运而生,活跃了影评思维与写作手法,使电影批评形态更趋多元。"金扫帚奖""金话梅奖"等另外评选,更多反馈了民间的评价,与专家的评奖构成互补。

(三)保护电影消费者

罗杰·艾伯特的电视影评栏目备受美国观众推崇,乃至其对电影的评价影响观众观影行为,因为"观众尊重罗杰,罗杰在电影评论中捍卫自己的

① 邵牧君.电影评论要着眼于大众[N].人民日报,2001-04-14.

立场，以一种客观的、能沟通的方式表达出来"，并且他"教会观众怎样更好地花 10 美元看电影"。① 电影是一种特殊的商品，消费者观影之前对这个产品是看不到全貌的，因为购票在一定程度上近似"赌注"，人们花钱买票后能否看到令自己满意的影片需要一定的"运气"。中国《消费者权益保护法》第 23 条规定："经营者提供商品或者服务，按照国家规定或者与消费者的约定，承担包修、包换、包退或者其他责任的。应当按照国家规定或者约定履行，不得故意拖延或者无理拒绝。"而观众购票后如果遭遇"烂片"时，谁来维护他们的权益？凤凰网和湖南卫视两家媒体曾就此话题录制节目，针对"电影退票制"展开讨论。针对"退票制"，北大张颐武教授给予了很高的评价，认为"这种倡导是很有意义的，对劣质电影有警示作用，能够给电影界树立一个很好的标准""这就和'最差奖'的评选一样，初衷都是好的。从理想上来看，应该是长远的一个目标"。② 电影"评差"机制在一定程度上是对观众权益的一种保护，即便不能退票，起码也有个途径能发出警示之声，诸如提名"最令人失望奖"，或者在网站上列为"烂番茄"，避免其他消费者上当。

三、结语

著名批评家尘无曾指出："我相信没有批评，是不会进步的。不但电影是这样，一切文化都是这样。"③ 在电影评价系统中，电影"评差"是以特殊姿态存在的，目前这一机制还不够成熟，存在的问题亦不容忽视。比如话语暴力显现，为了"语不惊人死不休"，不惜恶言谩骂，随意拍砖，甚至进行人身攻击。如郭敬明导演的处女作《小时代》，便在线上引发了一场"口水战"，影评人、演员和粉丝等都涉及其中。然而与差评形成强烈反差的是这部"烂片"飙升的高票房。"网络上越多尖锐乃至尖刻的批评，电影观众就越发踊跃如潮水般地涌入电影院，某部电影的票房就越好。这种近乎荒诞的矛盾局面

① Hill，Lee Alan.The Critic Who Brings It Home［J］.Television Week，2005，24，(4)：38-40.
② 张颐武.退票制对劣质电影有警示作用操作很难［EB/OL］.http://ent.ifeng.com/movie/special/tuipiao/detail_2010_03/17/396133_0.shtml.
③ 尘无.批评和骂［N］.中华日报，1932-11-07.

可以看成是中国电影转型期由于传者和受者价值评判不对称而产生的一种畸态。"①有论者称其开创了"烂片营销"或"负评营销"模式。对此,有分析归于是观众审丑、好奇和从众心理作用。当下是注意力经济时代,可见不怕被骂,就怕没关注,但这种以吐槽为卖点,靠骂声赚票房的所谓的电影营销模式只能逞一时之快,即便确实存在一部分观众会看烂片自虐,但他们终究会趋向理性。比如,"在早年的好莱坞也会有'史上第一段吻戏'这类充满噱头、能激起粉丝兴趣的营销手段,但这样的影片只会卖噱头,好奇劲儿一旦过去,观众感觉上当了,此后就不会再买账"。② 再者,这种不以差评为耻辱,反引以为"荣"的心态,也是中国电影创作的一种悲哀。最后,由于电影创作者的轻视、官方亦无扶持、民间大众更多则是围观,其权威性与影响力始终有限。电影被"评差",始终不能比在网络购物给"差评"那样直接量化地消减卖家的信用,明显影响到其与消费者的购买行为,由此引得卖家极为重视这一评价。再者网络上评论存在水军的参与、评奖中存在人情加分,"评差"的标准不够明晰。另外,一些"差评"的声音更像是檄文,喧嚣有余,理性不足,虽然点出问题,但如何更好作用于今后电影创作,却少有建设性。总体看来,目前的各种"评差"还是娱乐性大于严肃性,如何在电影评价体系中真正落到实处有待进一步完善。

①　李建强,等.网络影评的生存状态及其走向研究[M].上海:上海交通大学出版社,2010:117.
②　刘一桥.以吐槽当卖点靠骂声赚票房国产片"差评营销"走不远[EB/OL].(2013-06-26).http://media.people.com.cn/n/2013/0626/c40606-21973829.html.

第 84 届奥斯卡奖之独特魅力与信息指向

一、怀旧基调

第 84 届奥斯卡的最大特点,莫过于它的怀旧基调,从典礼布景、环节设置、主持串词到评审口味、获奖作品都充分体现。

本届奥斯卡颁奖典礼于"好莱坞高地中心"(柯达剧院)举行,原因在于柯达公司不久前申请破产保护,致颁奖礼遭遇了"临阵改名"的变故。2001年,拥有 3 300 个座位的柯达剧院投入使用,并从 2002 年起成为奥斯卡历史上第一个"永久颁奖地",然而这个"永久"仅仅 10 年便走到了尽头,无法陪伴奥斯卡走到最后。面对柯达剧院这一名称将成为奥斯卡颁奖礼的历史,主持人比力·克里斯托调侃可称为"美丽的第 11 章剧院",汤姆·谢拉克主席也开玩笑表示,剧院名称的变更也是今年颁奖典礼的新元素之一。这种物是人非的情况,多少让公众对柯达的破产再次有种惋惜、不舍。

在颁奖礼开始,75 岁的摩根·弗里曼上台致辞,从第一届奥斯卡谈起,最后说要"关注现在,且回顾那辉煌的过去",这样的句子从这位一直伴随奥斯卡成长的老人口中说出,俨然是有种意味的。而在之后,主持人比力·克里斯托上台,说到这是他第九次主持奥斯卡,全场雷鸣般的掌声是对他的肯定与尊重,仿佛我们更体味到的是一种岁月的更替与流逝,多的或许更是一种感叹。一种怀旧意识油然而生,而这些也仿佛为这个"奥斯卡之夜"奠定了怀旧的基调。而在主持人说到"今晚剧院的设计如童年的电影院一样",随即跑下舞台,坐在观众席,接过递过来的爆米花与其他在座嘉宾看银幕上的《阿甘正传》《泰坦尼克号》《勇敢的心》《人鬼情未了》《飞越疯人院》《ET》等影片的段落回放之时,这种怀旧的情绪更是到达了高潮,那晃过的都是关于

奥斯卡、关于我们的"那些年"与电影的共同记忆。

归纳分析此次入围、获奖影片,这股怀旧的河水流淌的痕迹更是清晰可见。《艺术家》是对好莱坞二三十年代默片时代的追忆,《雨果》是马丁·斯科塞斯写给法国电影先驱梅里埃的一封"情书",《我与梦露的一周》则向这位电影曾经的宠儿致敬,《午夜巴黎》更是"穿越"到 1920 年代……这是一个奇妙的现象,不同国别的不同导演在这样的一个节点共同打出了"怀旧牌",这应该不是他们聚头约好的吧? 再进一步,以具体影片《艺术家》为例,影片从形式到内容,再到细节,无一不是体现着一种对经典的致敬。《艺术家》本身是一部长达约 100 分钟的黑白默片。看到男主角让·杜雅尔丹,有没有发现那简直就是《一夜风流》里帅气迷人、英俊潇洒的克拉克·盖博? 当看到他跳舞的时候,俨然又是金·凯利附身! 说到此,就不得不提到《雨中曲》了,《艺术家》在形式和内容上是像极了《雨中曲》的,看过的观众不难发现这点。你要再是个对好莱坞老电影细读的人,那你从《艺术家》中便能发现更多! 影片 24 分 55 秒至 26 分 17 秒的 George 与妻子对坐吃饭的场景有没有让你想起《公民凯恩》中表现凯恩与妻子从新婚的陶醉到同床异梦的变化的那经典的两分多钟,浓缩了凯恩与妻子九年婚姻过程的那场戏? 另外,当 George 发现是 Miller 买下了他所有的拍卖品的时候,离开 Miller 家在家准备自杀的那段,一边是 Miller 很不熟练地开着车赶往 George 家,另一边是 George 已举起了枪对准了自己的脑袋,这样一个令人紧张的平行蒙太奇的场景,是不是很有《党同伐异》中"最后一分钟营救"的意味呢? 片中这些很多略带调侃意味的戏仿桥段带领观众重温了好莱坞黄金时代的旧梦。

其实纵观奥斯卡,本届奥斯卡并非首次怀旧,20 世纪 90 年代末,时值世纪之交,《阿甘正传》《勇敢的心》《英国病人》与《莎翁情史》等奥斯卡最佳影片便已在缅怀历史。相比之前,此次"怀旧"却十分不同,如果之前有多的只是对历史的怀旧、是个别电影显现的怀旧的话,那么本届奥斯卡则是只对电影的怀旧、是一次全体规模的怀旧、是一次彻底的怀旧。那么为什么本届奥斯卡会如此怀旧呢? 其背景如何? 这对电影的发展又有何预示呢?

电影艺术已有百余年历史,奥斯卡也已经 84 岁了,经历萌生、发展、高潮、低估与再发展,时下无论是电影还是奥斯卡,似乎都到了一个回忆的年

龄。而结合当今高科技数字化背景考虑，其原因和意义就凸显得更重要了。

当今的电影工业在经历一场技术革新，数字化电影正在取代胶片，而3D、4D技术的发展也使得电影的拍摄有了更多新的探索。电影人该如何面对和适应新一轮的电影技术革新，是一个亟待思考的命题。这就有如《艺术家》中 Valentino 面对有声电影的故事。我们的电影人面对这一剧烈变革，也希望能像 Valentino 一样，最后能适应发展，迈向事业新的辉煌。另外，数字时代，大片横行，电影似乎越来越走向技术主义与视听刺激的道路。然而我们总是在一批批"大片"的狂轰滥炸下显得无所适从、不知所谓。因此，随之伴生的问题也愈加凸显，那就是我们会越来越考虑到：什么是电影？电影形式的背后是什么？这基本上是很多国家都会面临的问题。而本届奥斯卡对此是给出了标准的。对《艺术家》的肯定，则体现了一种对电影本体的回归。而且今年入围的所有影片没有一部是纯粹依靠高科技支撑的商业大片，总结看来，却都具备一个相同的品质：故事打动观众。即使是3D的《雨果》也是以好故事和动人的情感取胜，并非依靠单纯的刺激搏出位。颁奖嘉宾桑塔格·布洛克也直言，无论来自什么国家，说什么语言，电影（应该）直接与人性对话，（好的）电影用它美丽的画面和动人的故事与每一个人对话。这个说法是极好的，想来，电影艺术无国界，电影的最高成就应该就是深入人心的！

根据《洛杉矶时报》的调查显示：评委中77%为男性，白人占了94%，拉丁裔不足2%，奥斯卡评委平均年龄62岁，小于50岁的仅占14%。由此很多人得出结论：奥斯卡奖项被保守又固执的白人老头们操控，评选标准越来越固化，奥斯卡老了。然而本人对此持否定意见。奥斯卡，这个世界电影发展的"风向标"，在评判上有此趋向，实际上是一件让人欣慰的事情。当然，也需要补充一点，在此届奥斯卡上《艺术家》这部黑白默片大放异彩，并非说明之后电影的发展也就都要跟着走复古潮流，电影继续向高层面发展是必然。然而，就在这飞速发展的时候，内容要跟上形势发展的脚步，我们是需要静下心、适时放缓速度来去反省、思考的，这绝不是在用怀旧抵抗衰老。作为一个影响力巨大的影节，它在电影发展的当口开始去承担一种责任。

二、法国情结

英国才子王尔德有一句话："当美国的好人死了，他们就去巴黎。当美国的坏蛋死了，他们就去美国。"著名小说家毛姆在其作品《刀锋》里也曾言："人死后进天堂，美国人死后去巴黎。"或许美国这样的一个国度，始终是有着一种"法国情结"的，而这一点在此次奥斯卡也得到了体现。正如美国著名影评人罗杰·艾伯特对本届奥斯卡颁奖礼的评价——"A French Night（法兰西之夜）"。这也可以看作是对本届奥斯卡最简明扼要的解读了。

的确，本届奥斯卡有着浓郁的法兰西风情，从包揽五个重要奖项的电影《艺术家》到导演到演员等都是法国人。而对比入围最佳影片的其他作品，我们更能发现一个有趣的现象，那就是从内容上来讲，法国的导演迈克尔·哈扎纳维希乌斯的《艺术家》是法国人对美国好莱坞的致敬之作，而此届奥斯卡上与其平分秋色的包揽五项技术奖项的美国导演马丁·斯科塞斯的《雨果》，却从片名到内容都是对梅里埃、对法国电影的致敬，而另外一部赢得最佳原创剧本的美国导演伍迪·艾伦的《午夜巴黎》，更是倾注了这位导演对法国的无限情愫。如此看来，反而形成了一种颇值得玩味的"互文"现象。

如果说之前固有的"传言"是法国导演无法像德国导演一样在好莱坞稳固扎根，法国电影及文化都没有在好莱坞得到重视。那么这个说法在本届奥斯卡也已被彻底打破。就如上文所言，美国人对法国是有一种特殊情愫的，美国电影人骨子里一直也是对法国暗藏崇拜的，而这崇拜或许是源自法国源远流长的历史与丰厚的文化传统，也或许是因为法国毕竟是电影的诞生之地，这于电影人来说就增添了一些迷幻的色彩，也或许是因为出于对法国电影人始终秉承自己的一套传统、坚守艺术阵地的尊重，等等不得而知。然而，来自法国的迈克尔·哈扎纳维希乌斯"突然"拍了一部向好莱坞黄金年代致敬的电影，除了采用黑白默片形式，还镶嵌 20 世纪 30 年代好莱坞经典电影各种"名场面"。世间最大的惊喜，莫过于获得暗恋对象"出乎意料"的赞美与表白，可以想象，《艺术家》的出现对于美国电影人来说是一份多么

猛烈的"惊喜"。由此,《艺术家》的获奖,于情于理也就都合乎其中了。

三、中国元素

中国电影距离奥斯卡很远,而中国元素却和奥斯卡很亲近。追溯看来,中国元素其实很早就已在奥斯卡广受青睐。早在 1997 年第 70 届奥斯卡颁奖典礼上,妮可·基德曼一身受到中国京剧戏服启发裁制的被誉为"Absinthe(大吉大利)"的开衩长旗袍在红毯上就引来全场惊叫。在 2001 年第 73 届奥斯卡的时候,随着《卧虎藏龙》十项提名的大热,华语电影和华语影人扬威好莱坞,中国元素更见丰富。主办方邀请周润发和杨紫琼担任颁奖嘉宾,李玟身着红色旗袍登台献唱《卧虎藏龙》电影主题曲,在李玟演唱的时候,中国舞蹈演员扮古装、吊威亚,持红缨枪、宝剑漫天飞舞打斗的表演也让西方看客们一饱眼福。在此之后,中国元素在奥斯卡上的呈现便只增不减,到本届奥斯卡,更可谓呈"全面开花"式。

被寄予厚望的张艺谋的《金陵十三钗》和许鞍华的《桃姐》相继在本届奥斯卡最佳外语片的初选中下马,魏德圣的《赛德克巴莱》也在之后出局。华语电影此次"冲奥"之路再次宣告失败。尽管中国电影虽在本届奥斯卡上依旧呈缺席状态,但中国元素在本届奥斯卡上却异常丰富。归纳可有:华人评委参与投票、中国演员受邀亮相、中国杂技登台献艺、上海菜品摆上餐桌、颁奖嘉宾大秀"中文"。由此可见,从台前到幕后、从吃的到演的、从评委到嘉宾,处处充满中国元素。然而,其背后原因为何? 对此我们应持何种态度,是不是就仅仅有如某记者做现场报道时所说的"中国人感到很骄傲"呢?

目前,全球聚焦中国,中国元素充斥奥斯卡,更风靡全球,从某种意义上来讲,这说明中国的国际影响力日益增强,这固然值得欣喜和骄傲。然而这仅仅是表面现象,进一步思考,就很容易发现,中国元素都只是充当修饰、烘托作用罢了。拿本届奥斯卡为例,李冰冰走上红毯是调节走秀气氛,更重要的是给中国人看的,中国杂技登台是助兴的,特色美食上桌是供品尝的,可在这个以电影为唯一主题的盛会上,中国电影何在? 想来,这是让我们反思的。

为何奥斯卡越来越看重中国元素呢？桑德拉·布洛克的一番话颇值得回味（众所周知，德国导演是在好莱坞稳固扎根的，这是不是在映射中国导演目前在好莱坞的尴尬位置呢？）。她颁发最佳外语片的时候直言，奥斯卡是一个全球性的秀，中国有 13 亿以上的人口，中国观众要求她在这个环节说一些汉语。正当所有人准备听桑德拉讲中文的时候，她开口说出一串纯正的德语。其中各种意味不做分析，各自体会吧。然而桑德拉却点出了最重要的问题，那就是我们的 13 亿人口，中国经济迅速发展，如今已是世界第二大经济体，市场急剧增长且空间广阔。细数大片票房，中国贡献可谓巨大。所以他们当然很垂涎中国市场，出于商业利益上的考量，增加了涂抹中国色彩的力度，叹其"醉翁之意不在酒"。此背景下，我们又该如何应对？

对于中国和中国人来讲，切勿满足于人家点缀式的重视。当下这种除了电影到处都是中国元素的状况不足以让我们过分乐观。再回到桑德拉颁发最佳外语片时的场景，我们 13 亿中国人需要的不是桑德拉说"中文"（她说自己说的是纯正的中文，其说出来后其实是说的德语），要说真的需要点什么的话，那也是需要中国电影。影评人理查德·克里斯在第 72 届奥斯卡颁奖典礼之前曾在《时代周刊》说的一句话是颇有意味的："那些掌管好莱坞的人会说电影是一门国际性艺术，他们真正的意思是好莱坞电影主宰世界……"

四、迷影意识

要说第 84 届奥斯卡为我们提供的最难能可贵的信息是什么，最具光彩的魅力是什么的话，毫无疑问，那就是它所散发的迷影意识。

1995 年，也就是电影诞生 100 周年的时候，苏珊·桑塔格在《纽约时报》上发表了一篇名为"*The Decay of Cinema*（电影的没落）"的文章，她写道："电影曾被誉为是 20 世纪的艺术，而今天，面临 20 世纪将尽之际，电影似乎成为一种没落的艺术。"在电影诞生百年之际，苏珊·桑塔格非但没有回忆电影史的传奇和电影大师的辉煌，反而说出电影已经没落的悲观论调。这句话出自这位酷爱电影的影评家嘴里，让人匪夷所思，然而深究其后，其实

苏珊·桑塔格是想借用电影百年这一契机，解释隐藏在电影史背后的精神动力，一种我们很少关注的"情节"与"精神"，正如她概括的"也许没落的不是电影，而只是人们的电影迷恋，这个词特指电影所激发的某种爱""如果电影迷恋死了，那电影也就死了"。电影的传承，需要这样的一种对电影的迷恋。而本届奥斯卡从形式到所入围作品，则处处都流露着一种迷影意识。

本届奥斯卡主持人比力·克里斯托在颁奖典礼开始不久便跳下舞台，坐到嘉宾席上接过递来的爆米花和其他嘉宾一起在台下做起了观众。看着银幕上的一部部老电影，继而听电影人讲起第一次观影、进电影院的回忆。在此不得不提到影院，影院对电影发展的作用是不可忽视的，在这里一批又一批电影人得到启蒙，进入电影的行业，在这里一批又一批的观众得到乐趣，激发对电影的热情。之后在太阳剧团的表演环节，表演者们表演出观众观影所感，从最初的仿佛看到火车向自己驶来时的惊恐到之后完全享受这场"白日梦"，我们也看到了观众对电影认识的一个过程。再到后来影人谈看电影的过程，他们是在电影中如何探索自我、发现自我、感受共鸣等，最后集中起来，都是形成了"让我们去电影院吧""让我们去看电影吧"这样的呼唤。而此时我们会深深体会到，原来我们一直距离电影是如此之近。再从本届的电影谈这个问题，无论是《艺术家》还是《雨果》，无论是对谁的致敬，这些影片都可以看作是一封封写给电影的情书。或许我们可以这样说，在本届奥斯卡，没有个人、国别的胜利，最大的赢家就是"电影"。居于此，本届奥斯卡无疑值得我们尊敬。电影人的年龄、国籍、性别不同，却都同样地热爱着电影本身。迈克尔·哈扎纳维希乌斯能面对"疯癫"的指责，勇于大胆地拍出黑白片圆梦；已有终身成就奖傍身的马丁·斯科塞斯在70岁高龄，勇于尝试用3D技术再造巴黎；年逾花甲的传奇演员梅丽尔·斯特里普，迄今保持着一年两部电影的高产，勇于挑战扮演撒切尔夫人，凭借其超强演技呈现"铁娘子"令人唏嘘的风烛之年。而支持这一切"勇于"的都是因为电影人身上流淌的那股"迷影"的血液。

第84届奥斯卡发出了一声声对电影爱的呼唤。从"迷影"意识这个层面上看本届奥斯卡的话，是会感动的。

综上看来，第84届奥斯卡是具独特个性魅力的，且为我们提供了丰富的

信息,为电影未来发展做了不错的方向性指导。对电影未来发展,我们拭目
以待……

罗杰·艾伯特影评写作风格刍议 *

　　随着科学进步与技术发展，电影评论传统越来越受到电视、网络等冲击，而逐步向大众化、多样化发展，占据报纸和杂志等阵地的传统的专业影评人对电影知识传播和评论的垄断被削弱，甚至可以说被打破。专业影评人已不能"一统影评天下"，电影评论逐渐由"权威文化"转向"参与者文化"。越来越多的传统职业影评人面临"失业危机"。但在美国乃至世界影评界的风云变化中，罗杰·艾伯特却始终屹立不倒、愈发精神，用行动维护着职业影评人的尊严。

　　罗杰·艾伯特自 1976 年进入《芝加哥太阳报》，至今从事影评工作已有四十六个年头，成为第一个在美国获得此奖项的影评人。他是个全能型人才，多栖发展，写影评，出影评集，编剧本，又主持电视影评节目，写 Blog，开 Twitter，办网站，拥有庞大且固定的粉丝群。"2005 年，为表彰他对电影和电影工业的贡献，伊伯特的名字被镌刻在了好莱坞星光大道上，这是影评人首次获此荣誉。"①

　　在新媒体催生的影评环境下，罗杰·艾伯特紧跟时代潮流，成为一个真正的参与者、适应者。纵观其影评文章，他的影评写作是高产的、全方位的，更重要的是有着自己鲜明的风格与特色。

一、解读深入，论证从容

　　电影评论不同于一般电影赏析偏重个人体验、随感，它落脚在"评"，需要一定理性的观点，结合具体作品、流派等做出深入解读。角度准不准，解

＊　本文原载《浙江万里学院学报》2013 年第 2 期。
①　孙绍谊.电影理论和电影批评：文化转型与知识分子的角色问题[J].上海大学学报(社会科学版),2008(3):33-38.

读是否到位是关系到影评质量的重要元素。一部电影往往涉及广泛，可以评的点很多。而罗杰·艾伯特的影评特点之一就是立论敏锐，角度新颖，善于在细节处做文章、抓取影片最闪亮的点，对不同影片的分析做到了因"片"而异。他从不蜻蜓点水般地对电影泛泛而谈，更无只言片语式的对电影的敷衍之作。他对《拆弹部队》紧扣电影导演艺术。再如对《阿凡达》这部令人瞩目的有着里程碑式意义的电影，可评的对象实在太多，然而罗杰·艾伯特则选取了一个影片最具开创意义的视角，紧扣影片特效展开评论。他认为"像《星球大战》和《指环王》一样，《阿凡达》开创了新一代的特效"，[①]肯定了导演卡梅隆解开了 3D 技术的新一幕。除此之外，罗杰·艾伯特透过表象视听细节的挖掘，进而指出"《阿凡达》不单纯是视觉娱乐与技术突破，它包含了明显的环保与反战的信息"。[②]

好的影评离不开评论者的创意。这就要求作者一方面要擅长抓住影片内容，结合社会现实，阐发影片的表层意义；另一方面要善于准确把握住影片的精神实质，透过审美表层挖掘作品包含的深刻内涵。罗杰·艾伯特用心灵去感受影片，善于把握到作品中最能打动人心和最具意义价值的地方，并使之在笔下得到理性升华。此外，他破题立论的方式也是异彩纷呈。时而以个人感受导入，如对《情敌大战》的评论以"要说有什么电影是比一部愚蠢的动作喜剧更让我痛恨的，那就是连一部愚蠢的动作喜剧都不能胜任的电影"，开篇直指影片问题；时而从影片中切入，如对《薄冰》的评论开篇便说"对影片结尾的情节（包括关键时刻的倒叙和镜头阐述其他费解的问题）的解释"，从影片情节问题着手分析；时而从诗歌摄取，如评《能召回前世的布米叔叔》开头"也许我们的意识本体一直都存在，偶尔会浮到物质世界的表面上来。如果我们觉察到这一点，现实时间和空间里的生活会受到干扰"，[③]

① Roger Ebert. Roger Ebert's Movies Yearbook 2012[M].Kansas：Andrew McMeel Publishing，LLC，2011.

② Roger Ebert. Roger Ebert's Movies Yearbook 2012[M].Kansas：Andrew McMeel Publishing，LLC，2011.

③ Roger Ebert. Uncle Boonmee Who Can Recall His Past Lives：Death joins the conversation[EB/OL].（2011-04-14）. http：//rogerebert. suntimes. com/apps/pbcs. dll/article？ AID＝/20110414/REVIEWS/110419986/1001.

便是华兹华斯诗歌的引用。在此,笔者认为罗杰·艾伯特多有对诗歌、散文"引经据典"的习惯,这与他的学历背景不无关系,从大学本科到博士,他的专业便一直是英国语言文学,专业的熏陶给予的影响不可忽视。总之他破题总会是灵活多变、多种多样的,而且破题之后就会决心发人未发、思人之未思,论证从容细致、徐徐前进,给人深刻印象。

二、打星公正,严谨客观

电影评论是一门艺术科学,首先就必须讲究实事求是,这就要求评论要有好说好,有坏说坏,既不能美化,也不能掩饰,必须客观公正地揭示和评价影视作品的意义和价值。古罗马批评家贺拉斯则把文艺批评比作文艺创作的"磨刀石",电影评论对于电影创作亦是如此。若违背这一原则,影评就会因失去科学性而变得毫无意义。正如普希金所说:"批评是揭示文学艺术作品的美和缺点的科学。它以充分理解艺术家或作家在自己作品中所遵循的规则,深刻研究典范的作用和积极观察当代的突出对象为基础。"①

罗杰·艾伯特的影评之亮点就是会将作品"量化",实行"星级评价体系"。在这套体系中,四颗星代表着最高质量的电影,即"A great movie"(上乘之作),最低的一般则为一颗星,即"Poor"(蹩脚劣品)。然而,罗杰·艾伯特给影片打星也是极为严谨的,会精准到"半颗星"。甚至会给"在艺术表现上毫无建树"或"道德上令人反感"的影片给出"no stars"的评判,2010 年的影片 *I Spit on Your Grave* 便曾有此下场。罗杰·艾伯特不会盲从于某些电影粉丝的吹捧,坚持独立评断,如对票房上一再打破纪录,更是被影迷捧上了天的《暮色 2:新月》,他也仅是给出了一颗星。之后看来,这部片子的确叫座不叫好,在烂番茄上勉强只有三成好评。罗杰·艾伯特亦不趋从某些机构或组织,坚持独立影评,力求公平公正,亦不会为大导演、大明星和大制作的影片有任何手软,他坚持为观众负责,挖掘影片的真正意义。如对狂赚票房的《变形金刚:月黑之时》,罗杰·艾伯特给出的评判就是"Poor"片(一

① 中国社会科学院文学研究所.古典文艺理论译丛:第二卷[M].北京:知识产权出版社,2010:153 - 154.

颗星），评论上来就说"Michael Bay 的《变形金刚：月黑之时》是一部情节不连贯、人物呆板木讷、台词空洞乏力的'丑陋'的片子"。①同样大明星参与的大制作的《加勒比海盗 4：惊涛怪浪》和《女巫季节》也只是获得他"Fair"（两颗星）的评价。此外，罗杰·艾伯特亦不会因为创作者是新人而不屑，在很多年轻导演初出茅庐，未站稳脚跟之时，罗杰·艾伯特经常是主动站出来予以肯定的，马丁·斯科塞斯、沃纳·赫尔等无不受此恩惠。

罗杰·艾伯特对电影、对观众是负责的，他从不会有"一竿子打死"式的论断，用全面的眼光去看待、分析每一部电影，除了发现问题之外，他更竭力地去发现电影中所包含的特质与优点，好就是好，坏就是坏，严谨客观，公正评判。对好的影片，诸如《阿凡达》《又一年》《雨果》和《生命之树》等，他都毫不吝惜地给出四星级的满分。同样，对于自称打破他忍耐极限的，"故事荒诞且不合理"的《加勒比海盗：惊涛怪浪》，他批评之余，亦会说看到影片相比较之前系列的改善之处："拿掉了之前 Orlando Bloom 和 Keira Knightley 扮演的多余的非海盗角色。"②他对电影评价的公正客观，还体现在他不固守己见，比如他一直是怀疑 3D 技术，然而对新近上映的李安的《少年派的奇幻漂流》，他迅速做出反应，并评价"我非常喜欢《少年派的奇幻漂流》里 3D 的运用。我从来没有看过把握更好的尺度，甚至在《阿凡达》里也没有。而且，尽管我一直对 3D 持怀疑态度，然而李安却没有用它作噱头或是煽情，仅仅为了加深电影的空间感和事件感"，并肯定这个电影是年度最好的一部。

罗杰·艾伯特对电影是负责的。他不仅仅是观影细致，甚至经常会为了写评论把一部电影看上几遍。他观影前也总是会对电影有所预期的，他的脑海中永远都是对电影的思考。最典型的是罗杰·艾伯特对《功夫熊猫 2》的评论，他在看片前就已经思考过上一部电影留下的悬念，即"平先生明明是一只鹅，为什么会成为熊猫阿宝的生父"③。看片得知真相后，他坦承

① Roger Ebert. Roger Ebert's Movies Yearbook 2012[M].Kansas：Andrew McMeel Publishing, LLC,2011.

② Roger Ebert. Roger Ebert's Movies Yearbook 2012[M].Kansas：Andrew McMeel Publishing, LLC,2011：443-444.

③ Roger Ebert. Kung Fu Panda2[EB/OL].（2011-05-24).http://rogerebert.suntimes.com/apps/pbcs.dll/article? AID＝/20110524/REVIEWS/110529984.

"但我这次猜错了"。① 然而罗杰·艾伯特对电影的思考是不会停滞的,观影之后仍旧沉浸其中,继续猜想,就在对《功夫熊猫2》的评论最后也依旧保留了一个想象式的结局:"悍娇虎似乎在阿宝心中举足轻重,或许他们俩会创造一段跨物种情缘。"②

三、直抒胸臆,平易近人

罗杰·艾伯特的影评秉持公正客观、独立批评原则,然而在其文字中也渗透着一种直抒胸臆的酣畅淋漓。好处说好、坏处说坏的同时,他和观众分享着观影快感,真诚地推介好电影。他的评论从不闪烁其词,也不亦步亦趋,极具独特见解与个性表达。从谋篇布局到遣词造句,无一不是率性而发、尽显本色。

读罗杰·艾伯特的影评,经常会感到是和一个从电影中走出的人对话一般。他经常采用第一人称来写影评,尤其喜欢结合自身的人生阅历。评《共犯》时,艾伯特坦言"我特别欣赏法国电影中人物自然处理的方式"。③ 在《45365》的评论中,亦直言"拿我来说,因为我生长在那儿,电影里的每个人我都认识"④。结合自身经历,抒发真实感受,仿佛他就是电影中的某个人物,娓娓道来,热情地与读者进行着交谈,顿时拉近与读者的距离,引起阅读兴趣。这种例子在其影评中是常见的。另外,他也总会用最幽默的语言,阐述自己最真实的观影感受,把影评的功效竭力发挥到最大值。谈到《加勒比海盗:惊涛怪浪》的人物表演有言:"因为国王年事已高,需要不老泉延年益寿。杰弗里·拉什一直是个可靠的演员,但他的皮肤粗糙得有点扎眼了,给

① Roger Ebert. Kung Fu Panda 2[EB/OL].(2011-05-24). http://rogerebert.suntimes.com/apps/pbcs.dll/article? AID=/20110524/REVIEWS/110529984.
② Roger Ebert. Kung Fu Panda 2 [EB/OL].(2011-05-24).http://rogerebert.suntimes.com/apps/pbcs.dll/article? AID=/20110524/REVIEWS/110529984.
③ Roger Ebert.Roger Ebert's Movies Yearbook 2012[M].Kansas:Andrew McMeel Publishing,LLC,2011.
④ Roger Ebert. 45365[EB/OL].（2010-03-24）. http://rogerebert. suntimes.com/apps/pbcs. dll/article? AID=/20100324/REVIEWS/100329984/.

这位船长来点护肤霜吧。"①读至此段落,想必读者会为此犀利的言语感到好笑,然而思考一下,却也有道理。

在"微时代",各种资讯铺天盖地而来,很多人连观影都无法保证,又怎么会去集中精力去读一篇影评呢? 影评若是一味地故作高深、行文晦涩,那就失去了生命力。这样的文章怎可奢望指导、影响观众? 罗杰·艾伯特便深谙此道。他虽学养深厚,然而他的文章却并非掉书袋式的,反而浅显易懂、娓娓道来、亲切近人。

四、比较审视,眼界开阔

比较审视是众多电影评论方法中的重要一环。从一定意义上来讲,其实也就是运用比较批评的方法分析、评价电影作品。此维度将从更宏大、更宽泛的层面上去审视电影,为观众、读者提供若干新视野、新启示。

罗杰·艾伯特的影评往往不是偏居一隅的文字,常常也会让读者、观众感到气象万千。例如他在评论张艺谋的《英雄》之时,谈及影片叙事结构和效果,便与日本的《罗生门》进行了对比分析,指出两部影片均是多视角叙事,且《英雄》也产生了"罗生门"效应。谈及影片题材与投资,顺势将李安的《卧虎藏龙》引入比较。如此一来,可谓大大扩展了影评格局。

他的影评不仅在方法上是多种多样的,在内容上亦是包罗万象,从导演艺术、演员表演到主题内涵,从电影产业到电影分级等无所不包,由此可见评论者的思考与视野之宽。

说到罗杰·艾伯特影评视野宽泛,除以上,还有一点需要补充,那就是罗杰·艾伯特对各国家、各地区电影的全面且广泛的关注。以他收录在《罗杰·艾伯特2012电影年鉴》的2011年的117部电影为例,则覆盖北美洲、欧洲、亚洲等地区。此外,影片类型亦是多种多样,西部片、动画片、爱情片、惊悚片、动作片、科幻片等皆有之。

四十余年的影评写作历程已属不易,令人惊叹,罗杰·艾伯特用自己的

① Roger Ebert. Roger Ebert's Movies Yearbook 2012[M]. Kansas:Andrew McMeel Publishing, LLC,2011:443-444.

实践捍卫着影评人的价值与尊严。长期写作过程逐步确立自己鲜明的写作风格、特色，独树一帜。他是一个主动"全面出击型"的职业影评人，他的成功必会激励更多影评人对影评事业的坚持，也会感召一批人加入影评的队伍中，为影评队伍注入新鲜血液。我们有理由向他致敬，相信在未来，他还会继续给我们带来惊喜！

下 篇

批评实践:
类型与批评

浅谈电影《山楂树之恋》

　　小说《山楂树之恋》讲述了一段 20 世纪 70 年代的爱情故事：静秋是个漂亮的城里姑娘，因为父亲是地主后代，家庭成分不好，静秋一直很自卑。静秋和一群学生去西村坪体验生活，编教材。她住在村长家，认识了"老三"。英俊又有才气的军区司令员之子老三喜欢上了静秋，甘愿为她做任何事。他等着静秋毕业、等着静秋工作、等着静秋转正，等到静秋所有的心愿都成了真，老三却得白血病去世了……

一、关于影片的时代印记

　　小说《山楂树之恋》的整个环境氛围和情节构造倒是和吕乐导演 2003 年执导的由舒淇、刘烨主演的《美人草》有异曲同工之妙。那也是一段发生在 1974 年前后的故事：1974 年夏天云南，昆明知青叶星雨在探亲之后返回兵团连队的路上邂逅了让她一生难以忘怀的男人刘思蒙。两个故事都是关于在一个压抑的时代下发生的爱情，都是经历无数挣扎与伤痛，都是没有牵手令人哀婉的结局。如此直接的联想是直接来源于两部影片相同的时代印记的，那就是有关那段特殊时期的记忆。

　　看着领队老师给一群编教材的高中生讲述烈士的鲜血如何染红山楂花，看着人物胸前佩戴的徽章，看着静秋载歌载舞地赞美着歌唱，听着那首苏联改编歌曲《山楂树》。这一切不禁让人联想起《中国姑娘》里的让—皮埃尔·李奥，她那个高举宝书的镜头是一个遥远的国度对另一个国度的符号化理解。但如今，身在这个国度的我们，却也只能在一系列符号中，去认识一个并不遥远的年代。这样的一批电影还是不少的。《活着》里面的福贵与众人一同大炼钢铁，马小军看样板戏《红色娘子军》的时候起舞，《美人草》里

叶星雨赶着那辆知青南去的汽车,《太阳照常升起》中的苏联老歌,《芙蓉镇》的批斗大会,《牧马人》的劳改农场……他们拼凑在一起,似乎只要"走资派""大跃进""大字报"、上山下乡、知青、样板戏等一系列名词出现,电影就和观众达成了一种默契:这就是"文革"的时代。

中国的这一特殊时期,给当年的很多人留下伤痕,那是一段有太多承载的时代。而那个时代也给予中国电影创作更多素材和启迪,给予很多故事特殊的环境背景,让故事的发生更加有了依托。有评论者曾说,《山楂树之恋》的看点不在于如何改编这样的一部网络文学故事,而是好奇在张艺谋如何拍一部《恋空》。《山楂树之恋》单从故事看,就是帅气完美而又毫无保留地付出的男主角和年轻美丽而又懵懵懂懂的女主角的分分合合的爱情故事。之所以如此被受众宣传,也是因为主打的"纯爱牌",而不计较得失的付出和守护以及猝不及防的死亡恰恰是"纯爱影片"的关键部分。试想一下,如果老三和静秋的爱情脱离了这一特殊的时代背景,那它与一般的韩剧和日式纯爱影片也不会有什么区别了。

影片一开始就用字幕的方式交代了时代背景——"文革",之后也出现了很多体现时代感的情节,比如排练革命舞蹈等,但这些细节处理得很弱,无法深刻感受到时代所带来的命运感。这不得不说是一种缺憾。张艺谋也自曝很多细节都拍了,但是又剪掉了。按照导演意图,弱化时代、突出人物,故事线条简单,这样一来就使得电影较原著更加纯爱。

二、关于影片的改编和处理

(一)人物

人物在艺术电影中至关重要,承担剧作支撑功能,系电影剧作核心。老三,无论是作为一个文学人物,还是生活中的平凡人,他都是一位完美至极的男主角,演员窦骁在解读这个人物的时候给出的定义也是"情圣"这样的词汇。在人物塑造上,首先就是要遵循真实性,可是经过主人公静秋生活原型熊音的记忆承载、小说原著作者艾米抱着对老三的热爱进行的二度创作,老三已经变得有些不食人间烟火的味道,这也引发了一些读者的质疑,主人

公曾多次在网络上回应。艾米自己也说在创作的时候多次都要哭晕过去，都是其丈夫(小说中成医生的儿子)代笔，当然，作为事件的经历者，他提供的文字或许对张艺谋创作有更多帮助。但不管如何，这都是可以接受的，以女性视角去塑造男主角，必然投入了她们对完美人物和爱情的向往成分。老三注定是让女生和男生都喜欢的角色。

银幕上的静秋是最被原著作者艾米所诟病的，原著中的静秋体型丰满，充满诱惑，但性格忧郁。电影中的静秋则多了一份青涩和明媚，笑容下也透着爱情滋润的甜蜜，多了一丝可爱。张艺谋多次说在选静秋一角时，一开始是按照原著形象挑选的，可是这简直是不可能完成的任务，张伟平也说不可兼得。后来追求电影银幕对艺术的要求——注重五官。最后可以发现，这还是符合当代上镜审美的，不失为一种合理的电影化处理。

对长林、长芳和叶老师等人的弱化处理是有点可惜的，这些人物涉及一些主干情节也随之削减，减弱了环境对人物的影响，在剧情构建上偶尔就会显得突兀。

(二)情节

(1) 树枝牵手。原著中，老三和静秋一直是手牵手走在黑夜的，并且老三背着静秋过河，只是静秋"尽力不让自己的胸接触到他的背"。电影中导演处理得更加纯情，静秋不肯让老三牵手，老三用树枝牵着她过河，只是两手之间的距离越来越短，最后牵到一起。随着两只手的靠近，初恋的感觉也自然体现出来。用树枝牵手也显示出一种独特的浪漫。想必看到树枝掉地的时候，很多观众也会为老三的这点小聪明逗笑。

(2) 老三"跳河"。当静秋偷偷跟着送核桃的长林，而后发现这一切是老三的安排的时候，躲在树后面的静秋看着老三的身影笑了，此时观众也可以了解静秋的心理了。在船开出一段距离的时候，躲着的静秋忍不住喊了一声提醒长林核桃袋子里有钱。在船上的老三看见静秋，直接跳入河中，趟水走向岸边的静秋，给静秋钱，让她买身运动衣。这时候老三倒是显得有点傻气，不过看到这里，女生应该有很多热泪盈眶的。

(3) 编金鱼。静秋用塑料线编织了一条金鱼送给老三，并给他扣在钥匙圈里。静秋在编织的时候，魏芳就在不断询问着她有没有"找到组织"，静秋

不答,只有害羞的表情,恋爱的心态可见一斑。这一小道具也强化了静秋对老三的感情。在老三用刀子割自己手臂的时候,金鱼也沾染了一滴血,从这个镜头,观众仿佛已能感受到,这样的一段爱情是要走向悲剧的。

(4)机灵弟妹。静秋的弟弟妹妹倒是给影片增添了笑点,两个小家伙很快被老三"收买",帮老三送山楂果,还能做"保密工作"。在老三到静秋家后,两个小孩还知道"避嫌",拿着点心就出去了。这在压抑的环境下,倒也增添了一份轻松。

(5)拥抱取暖。老三和静秋在林子里的凉亭约会,天气转凉,老三把大衣给静秋披上,静秋要两个人同时披,但是一件大衣两个人是披不上的,最后还是老三自己穿上,把静秋抱在怀里。这是影片中为数不多的亲热的镜头,看着静秋依偎在老三怀里,温暖的应该不仅仅是凉风中的主人公,还有无数观众的心。

(6)遇见静秋妈。老三带静秋去包扎被石灰泥烧伤的脚,老三用自行车送静秋回家,就在两个年轻人最欢快的时刻,到静秋妈妈跟前一切戛然而止。到了静秋家,静秋妈妈问话时,静秋站着,老三说服她,让她同意静秋坐下。老三还赶忙给静秋拉板凳,这个动作实在是很细微的,可是也更加体现出了老三对静秋无微不至的爱护。静秋的妈妈对老三教育了一番,老三紧张地扇着扇子,这时的老三更是显得可爱。静秋妈妈为了女儿前途,要求老三不要找静秋了,老三答应"会等静秋一辈子"。临走前,老三有个要求,再为静秋受伤的脚重新包扎一下。看着老三慢慢蹲下,认认真真地帮静秋包裹纱布,两人默默无语地流着眼泪,此刻观众又怎会不心碎。这也构成了影片的一大催泪点。

(7)合照。静秋到医院探望生病的老三,其间两人还去照相馆合影,这一处,照相师的言语和老三的"斗鸡眼",估计会引来大笑,观众压抑的心也可以暂且得以缓解。老三的幽默感也更进一步体现出来。

(8)隔河相拥。老三和静秋隔河拥抱的画面可谓是影片中最纯美的镜头,当两人用手比划拥抱的姿势,加上两人脸上流下的泪水,这样难舍难分、依依惜别的凄美场面必然让观众感动。其间静秋在比划之前,还环顾了本就空旷的四周,这一细节也很好地衬托了人物心理,从另一个侧面,我们也

可以体会到那个时代对人性的压抑。

（9）"那一夜"。从小说到电影，最大的改动就是对性的处理。尤其是在这一场戏，改动很大。张艺谋自己曾谈到，电影不同于文字，要把握好尺度。看着电影中两个主人公仅仅是抱了一晚上，很多人觉得很不够，甚至也有评论说这让人物心理层面的戏剧感弱化很多。结合影片改编，整个影片走纯美路线，若在此处渲染色情，就显得突兀了。两个年轻人，懵懵懂懂、紧张地过了一晚，这个感觉的拿捏还是对的。

（10）同骑单车。老三用自行车送静秋回家，为了不被人看出来老三脱下白色衬衣让静秋裹着头，当看到老三张开手臂，静秋头上白衬衣随风飘扬的时候，这俨然是《泰坦尼克号》里面的杰克和露丝在船头"飞翔"的场景的再现。若说"隔河相拥"是唯美的，那么这一段实在是浪漫的。做这样的对比，又是觉得恰到好处的，和《泰坦尼克号》里面的男女主人公一样，老三和静秋的恋爱也是发生在一个被抑制的环境，有着周围的阻拦，结局也都是生离死别的收场，留下无尽的哀婉和追忆。

（11）"变魔术"。在医院里，老三给静秋洗脚的场景必然又是让一群女观众拿出面巾纸。老三在打水的时候看着别人有一个印有山楂树的盆子，立刻给静秋买了回来，还在静秋面前大展"魔术"，这一点也是很窝心的。病重的老三依旧是幽默的，体贴的，无微不至的。试想，这样的男生、女生怎么不让人爱，也难怪静秋说道"认识你，真好"。这个脸盆很有小情趣，也点了"山楂树之恋"这个题目。

三、关于影片的风格样式

张艺谋把影片落脚到一个字，就是"纯"。无论在故事上、节奏上、影像风格上都化繁为简。他的追求就是"娓娓道来、朴素平实、洗尽铅华"。

不同于张艺谋浓烈的、大戏剧性的电影美学风格，一贯讲究画面感的张艺谋，这次没有同类型的《我的父亲母亲》的大红大绿；没有同样质朴的《千里走单骑》里搭长棚这样的民俗奇观。契合全片"纯"的氛围，服装上，多让静秋穿着白色的确良衬衫和浅色碎花衬衫入境，尽量让影片褪去一切烟火

的气息,而依照他一贯掌控颜色的功力,杂色拼凑交织的旧毛衣显然就不和谐了。出于这一点考虑,对静秋服装的改动就显得合情合理。包括后面静秋脚被石灰泥烧伤,包扎的时候也没有五花大绑起来,就是挑了一块白纱,裹了起来,也是尽量弱化和净化了对"脚底烂起一些小洞,肿起老高"的描写电影中没有太多的炫技,就感觉是20世纪70年代的电影,没有太多的手法,调度也是中规中矩。影片镜头运动并不复杂,多是正反打。一切都是围绕男女主人公展开。简单的镜头语言也契合了影片整体氛围。

在音乐上,陈其钢的纯音乐和纯爱情故事完美结合,返璞归真的旋律,正如山楂树下悄悄话式的音乐,冲击观众耳膜,引人眷恋。

电影着重于两个人的描写,可惜限于篇幅和时间限制,对其他人物弱化以及剧情删减太多,主人公相恋过程也处理过快。采用字幕的方式推进剧情发展。一开始用文字交代背景,接下来,两主人公命运的推进和感情的分合也多是靠字幕承上启下,以至于影片前20分钟基本都是老三和静秋对台词的场景。这样的处理不免有一种"片段化"和"断裂感"。前半部分就略显沉闷和不完整。

四、结语

从小说的火爆,到电影的热议,"山楂树现象"持续火热。个人的情感叙事颠覆了历史性叙述。究其原因,是它演绎了一个纯爱的年代,而恰好的是,这个年代早已走远。每个男人都想娶静秋,每个女人都想嫁老三。这段"史上最干净的爱情"传达给受众的正是一种"成全"的观念,它恰好触动了受众早已失去感动的神经。

爱，有来生？
——浅谈影片《爱有来生》

　　现如今是"大片"横行的时代，观众都像期待《阿凡达》那般"盼特效"，像期待《建国大业》那样等着"数星星"。可是真的用平平淡淡的电影语言书写出触动人心、直接调动观众情感神经的影片又有几部？《爱有来生》可以算是这样的一部影片。

　　《爱有来生》是美女演员俞飞鸿转型后的首部导演作品，改编自须兰的小说《银杏、银杏》。影片破"鬼"禁忌，讲述了一段令人泣泪的人鬼情缘。段奕宏此次饰演了一个温柔的痴情鬼，前世爱上了阿九，但又怎知是一步一步进入了"圈套"，阿九竟是仇家的女儿，因为家族仇恨，阿九出卖了阿明，使阿明失去了挚爱至亲的哥哥，也失去了自己的生命。最后二人生离死别。二人死前有约来生再见。轮回日期将近，阿九死后急着投了胎，而阿明怕阿九随时会来到，便一直等候在银杏树下，错过了投胎的时机，只能作为一个徘徊在轮回道间的一缕孤魂，等待着今生的阿九出现。可是，在这轮回道上他只能停留 50 年。50 年过去了，阿九仍然没有来，阿明的时限也到了。就在这时，阿九出现了。然而，此时的阿九已经成为人妇小玉，忘记过往。阿明每晚都会与今生的小玉在银杏树下聊天，所有的前世记忆，都在阿明的讲述中重现。

一、关于影片题材与鬼魅元素分析

　　鬼魅类型题材，在类型片里算是比较受欢迎的题材。而在中国，电影在这个类型方向上的发展是受到很大程度制约的。《爱有来生》讲述了一个关于前世今生的故事，更有大段落的鬼魅元素存在，然而影片并非是以制造恐怖情绪为诉求，和尚阿明并非恐怖类型片中那般暴力血腥、惊悚恐怖，反而

是多了些书生意气、温柔多情。他在轮回道上等候阿九50年,终于等来的时候,看到她已经有了幸福的生活,选择了放手与成全,全然是一副好男人的形象。影片主打还是纯爱牌,最终要表达的还是真爱永恒,目的就是打动观众。就如导演自己所言"我没有什么电影技术可炫耀的,我也不觉得需要去用什么花哨的电影技术来竞争。我就是很老实地讲了一个前世今生的爱情故事,观众能够感动地哭就够了"。《爱有来生》也是第一部正面描写"轮回",并在大陆影院上映的作品。

对于影片的鬼魅元素,主要在这几场戏中呈现:

(1)阿明树下登场。故事开端,旧屋子鬼气满满,然而却不足以有惊恐感,当夜色降临,独自在家煮茶的小玉转身看到门外银杏树下飘忽的阿明的黑色身影时,吓得魂飞魄散,急忙寻找东西保护自己,在此想必也吓了观众一跳。惊恐的音响结合画面,配合得恰到好处,使观众同时受到了视听刺激。

(2)陈旧老照片。阿明和阿九的鬼魅剧照在剧中也有几次出现,阴暗的背景,更突显阿九身着大红色的新娘装时候的照片的恐怖。尤其是在影片最后,镜头推向墙面,在很多照片里,对准这张黑白老照片定格,更是令人惊悚,刺激着观众的感官。而老照片的作用不仅仅是渲染这个鬼魅氛围,也暗示了一种"轮回"。曾经的阿九就是生活在这间宅院的,然而如今却是对一切一无所知。这也可以理解为什么影片一开始,小玉就看上了这间旧屋子,站在银杏树下看得出神的原因了。正好比影片中所说的"冥冥中自有安排"。这是一场逃不过的宿命,是一次逃不掉的爱情纠结。

(3)念及前世、对镜哭泣。通过几个晚上的聊天,在阿明的细细的讲述中,前世记忆若隐若现,小玉似乎慢慢发现自己就是那个被等待的阿九。在听完阿明的讲述之后,她不自然地说出"茶凉了,我再给你续上吧",这句曾经约定作为来世相见信号的句子。此时,她已悲痛至极,沏茶转身面对镜子的时候,镜子里俨然就是前世身着新娘装的阿九,如同此时,双眼哭得红肿。在网上也有不少网友发帖,表示看到这场时感到十分恐怖。可见其效应。

有人质疑,是否有必要把一部宣扬真爱永恒的欲催观众泪下的影片做得如此恐怖。其实"鬼"只是阿明的一个身份而已,是为了写这一场轮回的

等待，描写爱情的坚守。对于鬼魅的出现，也是由于剧情需要，就像前面所讲，并非为恐怖而恐怖，特意传达惊悚。所以这一处理是可以理解接受的，感动之余，其间也享受了视听刺激，也未必不是另一种观影收获。

二、关于人物

（1）阿九、小玉。阿九被阿明掠走，一直都保持沉默，可见是个刚烈执拗的女子，但在阿明真情的感动下，她也慢慢爱上了阿明，但是因为家族仇恨，还要完成复仇的任务，她无法完全走进这段爱情。这期间，观众看到了她的挣扎，现实与阿明的甜蜜画面与过去和哥哥逃亡的画面不断交叉闪回，可见其内心矛盾。阿明出家，她跟随着伺候其起居饮食，在最后事实揭露的时候，她终于有了爆发，自己要保住阿明的命，乃至死后和阿明定下来生之约。在这场阴谋的策划里，她错在没有料到阿明如此爱她，更错在她没料到自己也深深地爱上了阿明。诚如她所言，二人的路不对，时间也是错的，只能来生再会。转世为人妇的小玉，善良淑德，但俨然忘记了前世之约。当想起阿明时，哭到崩溃，在银杏树下疯狂找寻阿明踪影的时候，观众俨然看到了那份爱情的坚守。

（2）阿明。阿明，是个爽朗、细心、体贴的汉子。从他看阿九的第一眼开始，那种爱意已然浓浓。不问阿九身世就娶了她，采杜鹃花，当杜鹃花不盛开的时候用绸布编杜鹃去装扮阿九的屋子，给阿九画像，陪阿九骑马散心。可见其用心。在死后，为了等候阿九，执着地在轮回道上苦等 50 年，终于等来的时候，看到阿九有了幸福的新生活，配合那句"只要她是快乐的，这快乐是不是我给的，能不能等到她，都不重要了……"想必早已经刺激了广大女性观众的泪腺了。作为"鬼"，除了来去飘忽的特点外，人物塑造更是注重性格化、立体化，内心层次饱满，情感充沛。

（3）大哥。除了两大主人公之外，阿明大哥这个角色是个不能避谈的角色，一颗心全都为弟弟操劳。满足弟弟想得到的一切。不让弟弟卷入纷争，在弟弟出家后所说的"就算到了阴间，我也要确保你是过得好的。"足可见其爱弟之深切。不同于一般影片中匪徒大哥的形象，阿明大哥粗中有细，人情

味十足。整个人物塑造是很饱满的。

三、关于爱情

爱情是影片绕不过的主题，也是影片最打动观众的地方。爱，是否可以重来？爱，真有来生？

有评论说《爱有来生》可以算是一部中国式古装版的《人鬼情未了》，可是看下来，还不如说和香港关锦鹏导演拍摄的《胭脂扣》如出一辙。关锦鹏的影片十分细腻动人，西塘风月的部分拍出了港片罕见的颓废美感态势，在气氛上洋溢着浓厚的缠绵悱恻的哀怨气息。而在《爱有来生》里，鬼气满满的银杏树下，如《胭脂扣》一样讲着一个人鬼殊途但为了爱情而不顾一切地执着等待。然而两部影片不同的是，《爱有来生》是让男人等待爱情，《胭脂扣》则是让女人寻觅爱情。在考虑到这点的时候，我曾假设，若《爱有来生》也换位等待，是不是结局会和《胭脂扣》一般。

在《胭脂扣》里，女主角迟迟等不到男主角，终于"上来"寻觅爱情。之后观众会发现男主角当初并没有死，这样往往会得出一个"痴心女子负心汉"的结论。而在《爱有来生》里，男主角死后痴痴在银杏树下等待50年，只为女主角的到来，最终等到的时候看到女主角已经轮回，变为人妇，看到她有了幸福的生活，却选择了放手离开，成全女主角的幸福。这就俨然有了重磅的纯爱催泪弹的效应。两部影片叙事模式类似，然而坚守爱情的对象却不同，等待爱情的态度也不同。这样直接导致了观众观片的感受也大相径庭。倘若在《爱有来生》中，把阿明和阿九的位置置换，让阿九在树下等待阿明50年，盼到阿明的时候又见他已有"新欢"，那么阿九是不是会和《胭脂扣》里面的如花一样憎恨阿明呢？观众是不是也会批评阿明的负心呢？会不会出现即便是阿九原谅阿明，成全阿明的幸福，观众也不会买单，而为等待50年的女主人公抱不平呢？倘若是这样的假设成立，那么俞飞鸿拍摄影片的初衷就完全失去了意义，让男主角等候女主角，最后等候的又是那么的不求回报，要比女主角守候男主角更好地传达了"纯爱"的概念，正如影片的英文译名 Eternal Beloved 那样，无论如何女主角是永远被爱的，赞美了"真爱永

恒"。让观众为这场浪漫的爱情买账。

四、结语

不可避免的是,《爱有来生》在编剧和情节上,还是有一定问题的。但是作为一部能够站在观众角度考虑,并完全按照艺术规律讲故事的作品,我还是欣赏导演能够选择电影的方式,沉静下来,用十年拍出这样一部感人至深的作品。这是一部有诚意的影片。

如今社会有太多的诱惑,对于感情附加了太多其他的条件,每个人身上都有点浪漫的存在,每个人也都在期待一份至死不渝的爱情,或许很多人已经不屑于风花雪月,但是心底都还是期待这样的一份浪漫。即便哪怕是"虽不能至",《爱有来生》也给我们提供了一种"心向往之"的期望与感动,仅从这一点来讲,影片也具有了意义。

"俗套"爱情片，何以人气爆棚

——从《北京遇上西雅图》谈起 *

　　曾经是美食杂志编辑的文佳佳因为怀孕到美国西雅图月子中心待产，曾经是北京阜外医院著名心外科主治医生的郝志因为要照顾随前妻移民到美国的女儿，放弃了自己的医生事业，来到美国后成了一个月子中心的司机兼保姆 Frank。一个雨夜，前去机场"接客"的 Frank 遇到了初到美国待产的文佳佳。经历了初见时的刁难争吵、长时间接触下来的从相互了解到相知相依，Frank 与文佳佳这对看上去并不"协调"的男女，渐渐擦出了爱情的火花……

　　这就是《北京遇上西雅图》。影片自 3 月 21 日正式公映，首天便超 1 100 万票房，连挫《虎胆龙威 5》和《生化危机 5》，上映以来的单日票房走势，自从第一天起连续三天持续走高，周日更是超过周六所取得的成绩，首周票房突破 7 000 万，问鼎周冠军宝座。其实单看影片剧情，这个关乎"小三""偶遇""缘分"和"拜金"等的片子其实还是难以落得俗套之嫌，却又缘何如此口碑爆棚？

　　若说《泰囧》是钻了档期的空子，在人们哭过、压抑过之后，发自内心的呼唤一部不是那么伤心、不是那么烧脑的喜剧的结果的话，《北京遇上西雅图》并没这样的空子好钻。就以 2013 年国产电影来说，开年之初便有《第101 次求婚》《在一起》等同类型电影纷纷上映，然而这中间却只有《北京遇上西雅图》成为话题，继《失恋 33 天》之后，这样一部爱情喜剧正在创造票房奇迹。与《失恋 33 天》相比，此片票房的发力显然不似《失恋 33 天》那样多依赖于营销推广，或者说它的宣传营销并未给影片带来应有的推进力。与《第101 次求婚》等片相比，该片自上映之日起，在口碑方面几乎"无差评"，凭借

＊　本文原载 2013 年 4 月 4 日《文学报》。

"硬实力"创下了近年国产爱情（轻喜剧）片的奇迹（在时光、豆瓣等网站，影片评分全面挺进 8 分，在国产电影中已属罕见）。《北京遇上西雅图》可谓是质量、口碑带动票房飙升的典型案例，值得分析、研究。

爱情自古是人类最永恒的主题之一，而如今恰又是一个"不相信爱情"的时代。《北京遇上西雅图》从电影类型来讲，是一部典型的爱情片。爱情片主要就是以男、女主人公的相识作为开端，发展的段落便着重在两人如何从相知到相爱，然而对于一部电影的表现来讲，仅仅有这个过程是绝对不够的，还需要对阻碍爱情因素的呈现，经历一番跌宕起伏，观众便会更容易对这段来之不易的爱情产生深刻的认同，也会更愿意相信这种爱情的力量确实是战胜了一切。

从故事架构上来看，本片讲述了一个经历人生挫折的女主角难以实现的真正爱情愿望的最终实现。从电影营造的整体风格来看，《北京遇上西雅图》也极力在营造一个浪漫且充满想象的空间，有时甚至觉得镜头里的环境梦幻地和现实无关。影片的叙事线索并非是单一的，甚至可以说是"一主三副"的，即在文佳佳和 Frank 两人感情发生、发展、挫折和实现的主线之外，还有文佳佳作为"小三"和老钟的感情纠葛、Frank 与前妻家庭纠结的两条副线。主线与两条副线不是简单并列的，而是相互推动又相互阻碍的，共同推动着叙事的张力。文佳佳初到美国，与 Frank 相遇，因为迟到半个小时等问题产生了很多不愉快，文佳佳在 Frank 眼中也是一个"职业小三"的拜金女形象，随着交往的深入，两人都慢慢改变了对对方的看法，甚至产生了好感，文佳佳发现了 Frank 的体贴可靠，Frank 也发现了文佳佳的单纯善良。这也就构成了故事的叙事主线。对于文佳佳和 Frank 的爱情，似乎说不上具体是从什么时候开始的，但是一股爱意随着电影的发展就越发浓郁起来了。正如上面提到的，爱情片里面对爱情的表现绝不会是一帆风顺的，文佳佳对 Frank 产生好感的同时也逐渐发现 Frank 是有妻子、女儿的，而且 Frank 当初为了家庭放弃了国内的专业，想必也是极爱他的妻女，这也就构成了一条副线，随着剧情发展，这条副线最终被打破，终于不能阻碍主线前行，Frank 早与妻子离婚。另一条与主线交织的副线便是在文佳佳这头，Frank 的"问题"是解决了，可是她还与老钟有感情，且与老钟有了骨肉，后因老钟涉嫌诈

骗被缉而与之失去联系后,她似乎可以和 Frank"无障碍"在一起了,然而就在这时候,老钟又找到了她,并且她也过了一段真正的钟太太的生活。不过,故事最终还是回到主线,当文佳佳在电话对老钟说出"我心里不再有你",最终与 Frank 在帝国大厦相遇的时候,我们看到的还是一个 happy ending。

《北京遇上西雅图》基本上还是讲了一个梦幻化、理想化的爱情故事,以致再回味的时候都觉得是美的那么不接地气。影片中的文佳佳之前从事一份编辑工作,是一个女白领,后来给富翁老钟做"小三",中间虽然一度与老钟没了联系也失去了资金来源,可是还有 Frank 支持,而后更是稳坐了一段时间的钟太太,即便到后来离婚的时候是"净身出户",可是做了一个美食网页后也马上产生了效益,她俨然一直是"有产阶级"。而看着不起眼做司机的 Frank 却是住豪宅的,而在之后也凭借专业在美国重新找到工作,这份工作想来也很有"钱"景。试想,抛掉这些的话,他们的爱情将会如何呈现? 西雅图太远,浪漫似乎又与很多人无关。另外,影片的结尾依旧使用了"偶遇"的方式,这倒是贴合了"缘分"的想象,但总还是少了些新意,在之前很多片子中已出现 N 次,何不就让两个人相约呢? 等都准备好的时候,再次敲开心扉、拥抱爱情,不也是很好的事情吗?

当然,上面这个假设对于电影来讲也是多余的,爱情片终究需要一种乌托邦式的描写,电影终归电影,观众需要美梦,编导也需要如此"人道"的剧作处理。爱情片的宗旨是"爱情一定超越一切",对于任何问题,真心相爱是克服一切困难的不二法门,因为更多人还是愿意相信相爱的人就要在一起。虽然眼下很多人谈及爱情的时候或许会略感"奢侈",可是相信所有人还是觉得爱情是世界上最美好的东西。透过电影,我们还是看到了很多美好、温暖的东西,或许一些观众就是"又相信爱情"了。

听到《北京遇上西雅图》的时候,或许我们会不免联系到《西雅图不眠夜》。1993 年上映的这部美国经典爱情电影,凭借其纯情浪漫的气质与贴近生活的表达,很好地满足了观众的心理需求,后来在历来是大制作大投入的"高概念电影"的票房天下也占据了一席之地(据悉,《西雅图不眠夜》在当年百部最卖座影片中名列第 7)。影片中"一听钟情"的爱情故事和浪漫华丽的

台词更是让人印象深刻，而在电影结尾的段落，男女主人公在帝国大厦最终相遇的场景，也成了无数影迷心中美好爱情的象征。时隔 20 年，今天我们看到了薛晓璐的《北京遇上西雅图》，这仿佛就是一种电影与电影的缘分，《北京遇上西雅图》算不上对《西雅图不眠夜》的翻拍，然而倒是也可以看做一种向经典致敬的作品吧。

毫无疑问，《北京遇上西雅图》中的文佳佳便是一个十足的《西雅图不眠夜》的影迷，当在美国海关被问及去西雅图旅行的原因的时候，她兴奋地喊着"是电影《西雅图不眠夜》"。而后在她带 Frank 的女儿朱莉到市中心玩的段落里，两人在电影院里看的也正是《西雅图不眠夜》。在影片的结尾，早已回北京的文佳佳又到了纽约并与 Frank 在帝国大厦经历了差点错过的相遇。看至此，不得不说这又十分的"不眠夜 style"。

《北京遇上西雅图》的英文名字是"Finding Mr. Right"，而《西雅图不眠夜》中的女主角也是在被广播里一个伤感的故事深深触动后，决定去寻找那个"西雅图未眠人"，在爱情的道路上，两个女性都是主动的寻求者。总之，在《北京遇上西雅图》里面，我们或多或少总是很容易发现《西雅图不眠夜》的投射。

一个合适的城市往往是一场理想恋爱发生的最好的依托。而城市与电影的关系又一直是密切的，而更多时候，城市也不再单纯是作为一个故事发生的干巴巴的背景地，城市在很多时候就早已经融入了电影的情感铺垫和内容叙事，或者还承载着更多的其他奇妙的功能。回顾以往的影视作品，似乎很多影视创作者也是有着一种浓郁的"城市情节"或者说是"城市迷恋"。

《北京遇上西雅图》，顾名思义，我们不去观看影片，甚至不去看任何预介绍，我们对这样一部电影应该也会有些想象的。这是一个关于城市的故事，而且是关于两个城市之间的关系的故事，我们完全可以调动之前累积的对中国北京和美国西雅图这两座城市的印象，来对这部电影进行一些大胆的意想。北京，我们是熟悉的，而西雅图，想必很多人自然也是不陌生的，20年前的那部《西雅图夜未眠》应该奠定了一部分观众对爱情的完美想象。西雅图给人的印象是阴雨绵绵的。而在《北京遇上西雅图》里，由汤唯饰演的女主角文佳佳和吴秀波饰演的男主角郝志（Frank）的第一次相遇便是在一

个雨天的夜晚。通篇看来,电影是从城市开始也是从城市结束的,电影一开始展现了在雨中流光溢彩的西雅图夜景,而结尾,影片从站在帝国大厦顶楼的男女主人公的近景逐渐拉远,一直到大全景,最后人物完全消失在城市中,只不过,这次的城市是纽约。

《北京遇上西雅图》除了几个段落有对北京的呈现,而且除了文佳佳打车购物的段落,其余几乎还都是在室内拍摄的,这基本上算是一个发生在西雅图的爱情故事,或者可以说是北京大妞在西雅图遇上北京大叔的故事,但是或许也是因为之前《西雅图不眠夜》的想象积淀,调动起这层资源后,这样的一个爱情故事还是多了几许宿命般的浪漫色彩。

到底是电影表现了城市,还是城市孕育了电影,俨然两者之间早已形成了一种有趣且颇值得品味的互文关系。然而,不可否认的是,在一些电影里面,城市的确让爱情更美好了一些。

《北京遇上西雅图》里的汤唯一改往日文艺范,也开了粗口,对文佳佳的描写可谓是"出得厅堂、下得厨房",这样的窈窕淑女,自然是君子好逑;Frank 也绝对可称为"好好先生"的完美代言,他是文佳佳认为的"世界上最好的男人",虽然没有钱给她买游艇,请她吃法餐,但是他可以每天早上跑好几条街去给她买她最爱吃的豆浆油条。这样的爱情没有海誓山盟,没有接吻,更没有滚床单,可传达的却是一种可触摸的朴素和极可贵的忠贞。

《北京遇上西雅图》中的歌曲使用也是出彩的,很好地起到了勾连结构和渲染情绪的作用,影片开篇是以欢快节奏的 *Someday We'll Be Together* 开头,这也奠定了电影的爱情轻喜剧风格。而在文佳佳与 Frank 分别的时候,抒情悠扬的 *Angel* 更是很好地烘托出男、女主人公对往昔的恋恋回忆与因分别而难以抑制的忧伤情绪。影片结尾又是一首和开篇一样的快乐节奏的 *What a Wonderful World*,这也表达了男、女主人公历经挫折最终能够再相遇、相伴的无比喜悦之情。的确如此,爱情如此美妙,世界还有什么理由不美好?

看罢电影,对薛晓璐是有期待的,之前以亲情为题的《海洋天堂》便拍的温馨动情,这部以爱情为主打的《北京遇上西雅图》又如此浪漫感人,下次是不是应该对准友情发挥一下,这样一来,亲情、爱情和友情便都占全了,也组

了"三部曲"出来。

以往我们谈及国产电影，尤其是国产大片，往往都是将其定性为"眼热心冷"的，奇观化叙事下是空洞、乏力、虚假的感情，观众看了热闹，电影却没在观众心里泛下一丝涟漪。眼下是中国电影的特殊时期，尤其是去年中美电影新协议签订以来，中国电影更加面临进口大片，尤其是好莱坞电影的猛烈冲击，2012 年我们的 170.73 亿票房中，国产片 80 亿出头，占比 48.46%，10 年来首次被进口片击败。我们在试图"与狼共舞"，但倘若这过程中，我们是一味地单纯与之拼财力、拼技术、拼噱头的话，这"共舞"的结果将是惨烈的。我们很可能在电影无法走出国门的同时，还丧失了国产电影在中国观众心里的位置。

纵观近年国产电影创作脉络，我们不乏武侠、功夫、动作等的宏大制作，但是我们缺少"有感情、说人话"的诚意之作。希望《北京遇上西雅图》会给国产电影创作带来一些新思路。

如何青春？何以"虎狼"？
——评电影《万物生长》*

2015年的春夏又将迎来一批青春片,《万物生长》《左耳》《栀子花开》和电影版《何以笙箫默》等,而这其中《万物生长》胃口最大,号称"虎狼之作"。当"青春"遭遇"虎狼",卸下的是小清新,披上的是重口味,那么,《万物生长》是如何青春,又何以"虎狼"呢？

"青春"与"怀旧"可谓近年中国影坛关键词,这主要体现在电影的从业者(尤其是导演)的年轻化及电影内容生产方面的年轻化。此类电影又被一些学者冠名为"轻电影"。其实青春片绝非新鲜事物,每代有每代的青春,关于青春的印记在银幕上从未磨灭。尤其今年,伴随此类中小成本电影票房上取得的成功,其电影市场的竞争力更被看重,一方面是攀升的票房,一方面是吐槽的口碑,如此消费青春,观众必将疲倦。而同样作为青春片,不同于《匆匆那年》《同桌的你》那般小清新,《万物生长》一反寻常青春片风格而行之,以"动物凶猛"的姿态浮出。惊喜的是,通过银幕,我似乎看到了20年前《阳光灿烂的日子》的影子,展示了在1998年至2005年中国社会转型及价值观冲击阶段,一群医学院大学生的迷茫、肆意、挥霍无度,又带有激情、暴力及感伤的青春。同样遗憾的便是《万物生长》远没有那么强大的震撼的承载力,而流于一种表面的苦痛与挣扎。

女性一旦做了导演,似乎她们的野心往往比男性来得更大而强烈。李少红如此,胡玫如此,李玉亦如此。她们反而往往更能够脱离小情小爱,拒绝简简单单地讲个故事,而深入剖析作为对象和主体的人本身。她们的叙事表征更显得似泼墨般挥洒。就李玉来说,前有《二次曝光》,张艺谋曾见李玉时便评点李玉想铺展得很大,电影很有野心。诚然,李玉把《二次曝光》整

* 本文原载2015年5月7日《文学报》。

得一副复杂的模样,影片双线叙事,融合爱情、虚幻、案件等多重元素,弗洛伊德的痕迹显得是那么明显而浓重。从《苹果》《观音山》到《二次曝光》,李玉一直延续着对女性精神困境的关注。

而这部"看了会生孩子"的《万物生长》则不同,一反以往女性视角及女性主体叙事,此次李玉选择冯唐的长篇小说进行改编。叙事的视角与主体也被男主角柳青所取代。电影一开始便是高速摄影,展示了一个充斥尸体器官的医学生教室场景,而后间接性混搭动画特效及旁白推进剧情,男主角的旁白贯穿全片,而即便电影后半段多了柳青的女性言说,如"我要用尽万种风情,让将来他不和我在一起的任何时候,内心都无法安宁",但最终还是拉回到男性叙事线索上。

观影前,曾拿到冯唐的原著小说,也读了几页。大胆的笔触很是特别,不断用身体器官所做的各种比喻和形容也几乎让我可以透过纸张嗅到血液和荷尔蒙的味道,真是一场直面身体的写作与言说。小说中除了身体的写作外,也不乏直面生死,尤其是死亡的思考。这一切的特质是与冯唐本人的专业、职业脱不掉关系,一手拿手术刀、一手拿笔的人,所做的文章的确是这样的与众不同,肆意而直接。

除了女主角和韩庚,电影中还是有好多值得一提的角色。领衔主演自然风头无限,而其余一众配角也是丰富故事的肌肉和血液。可以说,也算得上一场"小群戏",而有意思的是,细细回想,电影中却没有塑造一个"可爱的人",对,哪怕一个都没有!以两位主演为例,柳青可谓"小三"的投射,即便是她本人在片中哭泣称自己是如何"被二奶",也到底难逃这个丑陋的事实。她的现实而拜金是直接而明显的,套用韩庚饰演的秋水所说的,柳青就是用一种"鸡的方式"活着。至于秋水,直接是一个劈腿"渣男"的代言,沉浸在暧昧与身体的肉欲的享受之中而不能自拔。

与原小说契合,电影改编后承袭了对死亡的思考。张博宇饰演的厚朴在一次解剖课上所面对的尸体竟是邻居家的四叔,用他的感慨便是,前段时间还活生生的,现在怎么就躺在这里了,而他要求与四叔的尸体合影,在拍照的瞬间,生与死也呈现一种奇妙的连接。国内当下的青春片确实太过单一乏味,充斥小情爱、小清新,反观国外的《朱莉》《社交网络》等电影,同样是

面对青春,格局、气度却迥异。电影《万物生长》在这方面的努力倒值得肯定,通过一群医学生,展示关于成长的点滴。在电影中,这是一群可以抱着白骨跳舞的学生,他们在青春盛开的年纪整天面对死尸,在这个成长过程中,他们体悟生死。面对死亡,人会更加思考活着的意义与价值,而后备感珍惜。

电影在影像风格方面还是有大胆之处,诸如秋水和柳青在山上对着太阳奔跑、追逐、野合的段落。然而整体看来,或碍于原著小说太过游散而造成的改编的困难,电影的叙事较弱,情节难以细究,节奏的把控也显得较薄弱,以个人观影体验举例,在电影最后的 20 多分钟实在是有些煎熬。

影片最终以柳青和秋水在多年后相遇,隔窗对望的镜头做结。时过境迁,物是人非,正如片尾曲《有多少爱可以重来》唱的:当世界已经桑田沧海,是否还有勇气去爱……青春不是一场愉快的嬉戏,而是一场荷尔蒙膨胀的"灾难",谁又没有被青春泼过一盆冷水。谁又躲得过这场倒霉的青春,谁有幸免于那场该死的爱情……

再回到关于电影的"虎狼"之说,主创野心虽大,然而在《速度与激情7》的淫威之下,《万物生长》怕是依旧不能逃脱做一只羊的命运。

主旋律下的一抹浪漫笔触
——评电影《秋之白华》*

　　如今，能把主旋律电影拍得好已经很难，英雄人物传记类影片，作为主旋律电影中最特殊的一类，想在口味多元的观众群体中博得头彩，又要树立独特风格，更是不易。《秋之白华》却是一个惊喜。

　　影片开篇音乐深沉幽远、细腻深情，随着《回忆秋白》翻页，故事开始呈现。开场选取水乡、摇船、河畔古屋等充满中国符号气息的镜头，采用偏忧郁和悲情的基调，画面质感强烈、唯美细腻，传承了学美术出身的导演霍建起的一贯风格。

　　影片基本采用"革命＋爱情"的叙事框架。但影片的结构与视点却非贯穿全篇，基本前2/3的段落是采用杨之华的视点讲述她与秋白的爱情故事与革命生涯，后1/3是瞿秋白的讲述。有人质疑，不如单纯用杨之华的女性视点包容全部影片好，因为那样首尾连贯，在后一段秋白讲述的段落还用倒叙，这样不利于观众观影和情感自然表达。然而，这样两段式的处理恰似倒影般的结构，相互映照，产生了更为丰富的含义，而且就实际考虑，后半段秋白的牢狱生涯也是之华的视点无法达到的，她不是当事人，所以这样的分段处理也就合情合理。

　　影片伊始，运用代表性的建筑景色的变换表现出地点的转换，杨之华到上海。舞会上，她结识了小轩。小轩这个人物的设置是十分有意义的，她伴在之华身边，更对凸显之华的女性柔美有着重要作用，之华赶着时间给小轩做裙子等情节给观众还原了更生活化的作为普通女人的之华。再者，小轩也是有独立精神而非仅逆来顺受的女性，从她为逃婚到上大读书可见一斑，

＊　本文在中国电影评论学会、总政文化工作总站等举办的"庆祝中国共产党成立 90 周年全国影评征文比赛"中，获得全国二等奖。

她认同革命,甚至可以说欣赏革命,然而她却不从事革命,甚至幻想能够脱离现实、安逸过有"情趣"的生活,这更凸显了杨之华作为女性的革命意识觉醒之可贵。小轩最终还是视婚姻为宿命的终极意义,她的人生还是封闭的,既而选择接受"现实",接受"命数",对比看来,杨之华从事革命,也革了自己的命,和秋白走在一起,拥抱理想,拥抱爱情,这也表示,以小轩这类代表的人是不能拯救中国的,只有革命才能改变中国。

谈及之华和秋白的爱情,可谓影片的灵魂。之华初到上大,在舞会上遇到蔡和森他们,之华完成谈话转身离开之际,蔡和森与另一人谈到瞿秋白,这可谓秋白在影片第一次"登场",在之后吃饭的时候,秋白早先离开,之华询问秋白,观众已隐约感到两人的联系。之华第一次上秋白的课,秋白未到,之华在座位上看到报纸上秋白的文章,秋白正式登场,之华看秋白已然带有了某种情愫。镜头切换间,更暗指了二人交织的命运发展走向。而之华的那句"选择了一条路,就是选择了一条人生"的自述,更是定准人物关系,若之前的都是营造感觉,那么这一笔可谓直接交代。

在之华和秋白的爱情发展线索之外,还有一条线索,那就是之华和剑龙不断的矛盾分歧加剧。而这两条线一进一退、同时进行,到最后之华与剑龙分手和秋白走在一起就显得合情合理、顺理成章。在此有两场戏必须提一下,一场就是之华秋白桥上表白,一个第三人称"他"的运用也显得含蓄细腻而浪漫自然,一问一答之间也表现出人物内心的情感与矛盾纠结。再就是"沈瞿对诗",运用唐诗表明心意,最后三人大和解,这样的举动,在今天看来都相当时尚且充满意蕴,那个时代的年轻人思想之进步开化甚至都超越今天。此外还有一处的处理我觉得很妙,即在西餐厅秋白之华进行组织谈话的段落,之华转身走去挑酒,镜头代替秋白视点成为主观镜头对准之华曼妙的背影的长镜头,之后转回秋白,先是微笑而后低头若有所思,可见其心意与挣扎。

瞿秋白身份复杂,然而影片大量细节却都予以展示。他的文人气质贯穿始终,最后的命运也让人感到他被"误读"的悲哀。影片最后秋白死在一个花开遍地的地方,或许这样一种撕破感,才更加冲击观众内心,正如鲁迅所言那般,所谓悲剧就是美好的东西撕破给人看……

主旋律的另一种表达

——浅谈影片《岁岁清明》

当下中国电影观众可谓"谈主（旋律）色变"，仿佛只要一部电影贴上了主旋律的标签，它便没有了欣赏的意义。因为建国 60 周年、辛亥革命百年纪念、建党 90 周年等，从 2009 年前后开始，一批主旋律献礼片集中有所呈现，不得不说其中有一些纯粹的"应景"之作，质量实在不算上乘，甚至极易被诟病。然而又的确有一批作品在积极进行尝试，创新变革主旋律拍摄手法，使得主旋律也更接地气、贴民心，给人眼前一亮的感觉。但是受市场因素及观众长期观影习惯和刻板成见影响，这些电影中的大多数遗憾地成为"不可见的影片"，即便有如霍建起这样知名导演执导，偶像演员董洁、窦骁参演的内容和质量均可圈可点的《秋之白华》也只是落得了影院"一日游"的"下场"。这种现象实在值得我们反思。我们需要看到主旋律的创作的确是有了些新鲜的景象，在此，我们就以《岁岁清明》为例，谈谈这部作为主旋律影片是如何完成的"另一种表达"。

谈及杭州，我们很容易想到西子湖、龙井茶，尤其那首"水光潋滟晴方好，山色空蒙雨亦奇。欲把西湖比西子，淡妆浓抹总相宜"，俨然是对杭州最贴切的描述。然而被称为"首部杭州电影"的《岁岁清明》却对杭州进行了一种颠覆性的呈现，我们竟也看到了"西子"那阳刚坚韧的一面。

《岁岁清明》以主人公逸白和阿敏的感情为线索，从影片风格上来讲，前 90% 可谓平和恬静，而结尾却笔锋一转、风云突变；从影片结构来上讲，按照时间交代，可分为三个清明节与尾声四个部分；从影片叙事结构上大致可分为相恋、了情、误解、分离和长相思五个段落。

《岁岁清明》				
平和恬静			风云突变	
第一年清明节	第二年清明节	第三年清明节	尾声	
相恋	了情	误解	分离	长相思

影片第一段落开始于第一年逸白随爷爷上茶园的清明节,瘦弱的逸白遇到了在山里长得天真淳朴、热辣开朗的阿敏,阿敏带着逸白上山认茶之后,产生情愫,阿敏口中频繁地称逸白为"小坏蛋"便是这样的一种体现。而在这段感情的开始,阿敏显然是主动的一方。到了影片第二段落,阿敏期盼了一年的逸白回到茶园,而她久久等待的恋人却已经娶了妻子天巧。这个段落中,阿敏经历了失落、爱恨交织、自我牺牲等心路历程,而她的自我牺牲("捂茶")也充分显示了她对逸白的爱,而逸白也深刻地感受到了这一点,她还换来了一种感情上的成全(天巧劝说丈夫收纳阿敏为妾)。在此需要提到在故事男、女主人公感情线索发展中,有一个有意思的事件便是"生儿子"的问题。影片开篇老太爷便要逸白一定要生儿子,也由此引出了逸白的一些问题。也因为阿敏冒着自己不能生儿子的风险,依然"捂茶"来救天巧,让她能够生儿子,逸白也明白了阿敏的感情,更使得天巧出于深切的感激,决定让丈夫填房,成全逸白和阿敏的感情。到了影片的第三段,等了一年逸白的花轿的阿敏,终于等到了逸白的到来,而令她万般没想到的却是逸白成了"汉奸",在这个段落里,阿敏有了感情的爆发,彻底对恋人失望之余,更是痛斥逸白"汉奸"的行径。而紧接着一个段落,阿敏看到逸白被日本人捕杀的段落,才明白原来自己误解了恋人,而此时一切已晚,他们这次将是永远的生离死别。逸白临死的一刻,看到了躲在茶树里的阿敏,他笑了,而这似乎就是在说"我没有让你失望,还是值得你爱……"影片最后的段落,可称之为"长相思——永恒的守望",短短几分钟的镜头,却表现了阿敏对爱情的毕生守望,也很好地对影片的外文片名 Eternal Watch 作出诠释。阿敏与逸白的感情也在这个段落里充分得到了渲染,令人感动。

通过五个叙事段落,影片的故事内容也全部呈现在观众眼前。想必影片的结尾是会让大多数观众感到意外的。《岁岁清明》不是单纯的一部悲情爱情故事,也不是单纯的一部一般观众传统意义上想的那样的歌功颂德、为

伟人立碑写传记的主旋律。它巧妙地将柔美诗情和复仇血腥融合在一起。一开始看罢，觉得后面的结尾实在转得很突兀，然而细细品来，前面大段落的对恬静平和生活、爱情的描述一下子就被后来几分钟的突变打破，这样的一个处理似乎才更有了破坏力，震撼人心。也恰如鲁迅先生的那句话"所谓悲剧，就是将美好的事物撕破给人看"，这样的一种毁灭更让人心疼、不舍。

当下电影市场，"娱乐""解构"和"风月"盛行，让整个环境看来显得很热闹，实际却是一场喧嚣。主旋律电影可谓中国电影的一种特殊"类型电影"，我们还是需要的，因为它包含的是我们核心的价值观念。而传统意义上对主旋律电影的理解必须打破，政治与宣教并非主旋律电影的唯一指向与意义，主旋律的概念其实是很广泛的，放之真、善、美者皆准。《岁岁清明》给我们当下的主旋律电影创作还是带来了一股新鲜空气的。当然此片在"讲故事"这个层面上还是需要加强、完善的，如何把故事说得更流畅、更有信服力和更动人还是需要补足的。而对于其他主旋律电影的创作也是如此，想要争取更多市场和观众，电影就需要多一些观赏性。在此，也想借机会说一下影评人的责任问题。作为影评人，评论的范围和眼光还需要放宽，更加注重对观众的引导，做好观众的"观影指南"，不要只定准那些"热门电影"，更有甚者加入喧嚣、炒作的队伍中。理性评点电影之余，影评人也需要真诚地向观众推荐那些"被忽略"的好的电影，相信这样的举动也必将推动中国电影创作的进步。单纯的"骂"是没用的，还需要思考思考，看看是不是真能给电影的创作指一条出路或者突破点才好。中国电影需要这样的影评人，而中国主旋律电影创作更需要这样的影评人。对主旋律电影，我们需要一种关注。

一部需要被提到的电影
——评电影《钱学森》

　　距离电影《钱学森》在影院下线已有些日子了,影片的票房与口碑均不理想,甚至可谓"惨淡",然而我却一直觉得这是一部需要被提及的电影,倒不是因为笔者与电影主人公钱学森是上海交大校友的缘故,而是这部电影的确有些我们需要注意的东西。

　　建党90周年,又适逢钱老百年诞辰,《钱学森》这部电影有点应运而生的意思。影片尚未上映之前,还是有期待的。一来是对张建亚导演的期待。这位一直拍《三毛从军记》《紧急迫降》《爱情呼叫转移》等片的注重商业与技术的导演将给观众呈现怎样的一种主旋律;二是对影片题材的期待。谈及影片题材,不外乎被定为主旋律电影或人物传记片,然而细究其中又有突破之举。想到人物传记片,我们会想到《焦裕禄》《孔繁森》《杨善洲》等,然而这种题材历来皆是为人民服务的党员干部形象,为用科技来强国且包含爱国之情的科学家立传的却并不多见,而《钱学森》便是这样一部以被美国人形容"一个人可以顶五个美国海军陆战师"的传奇科学家钱学森为主人公的电影。

　　对于电影,导演还是在努力使得这样的一部主旋律电影"主流化"的。从启用陈坤出演钱学森这点来讲,和霍建起导演的《秋之白华》选择窦骁出演瞿秋白是有同样考虑的。陈坤的外形与气质等方面均与钱老这样的一位科学奇才式的人物有点不合拍,然而从偶像化策略出发,让陈坤担纲主演还是正确的。而陈坤的表演也算可圈可点,将钱老儒雅、自信、睿智、爱国的感觉还是较为完整地呈现出来了。笔者认为,青年偶像演员能积极投身到主旋律影片的创作也是一件好事,一来有利于为此题材电影注入新鲜血液;二来借助于粉丝效应有利于电影走向市场、接近受众;更为重要的这也是青年演员的一种责任担当的体现。张雨绮饰演的蒋英的确有眼前一亮的感觉,

很多观众其实对她是有着一点刻板印象的,一直穿梭在商业影片的女演员,如何演绎这样一位气质高雅的艺术家呢?张雨绮做到了。影片表演方面的最大亮点是钱学森和蒋英老年时的段落,许还山和潘虹两位老戏骨的戏份虽少却极为出彩,演员妆后的造型和原貌极为贴近,尤其是许还山出演的老年版钱学森更是有着惊人的相似度。两位在夕阳中并肩散步,白发苍苍的钱学森问蒋英:"你本来可以成为一个了不起的歌唱家,嫁给我,你是不是损失了很多?"蒋英回答:"中国可以没有一个歌唱家蒋英,但不能没有一个科学家钱学森。"一个对妻子充满爱意但又存些许内疚的眼神,一句借用丘吉尔母亲的话的无怨无悔的深情表白,夫妻二人相濡以沫之情感人至深,在此,个人与祖国的关系也有得到体现。因为所处学校为钱学森母校的机缘,笔者也有了观看电影首映的机会,根据在场观影大学生的表现,大多数人对这部电影还是认同的,在影片结尾段落,观众不约而同地为许还山和潘虹的表演热烈鼓掌,想必这并非出于一种简单的校友情结,更是深深地被钱学森夫妇的一种精神所感动。

影片有可圈可点之处,然而存在的问题也十分明显,不可忽视。例如在影片叙事上便存在很大的跳跃性、断裂性。据济南新世纪影城和鲁信影城介绍,自影片上映之日起,电影在各影院的拍片基本上是2~3场,买票观看电影者甚少,竟有一天只卖四张票的时候!上映不多时便草草下线。这是值得我们思考的,花费大量人力、物力、时间、精力拍摄出来的影片如此基本"不见天日",试问其意义何在?

怎样进一步拍好传记片?这是一个需要重视的问题,这方面我们可以借鉴美国,如《莫扎特》《甘地传》和新近的《铁娘子》等。《美丽心灵》更是一个很好的范本,实质是一个人物传记片,然而各方面均超过了这层意义,人文情感丰富,可看性极强。

我们的社会需要光明、正面的形象,对于主旋律,我们是需要的,可是如何让当下中国主旋律电影火起来,还需创作人员、研究人员和观众多方共同努力。

主旋律人物传记片的一次突围
——以电影《杨善洲》为例

"老牛拉车不回头,当官一场手空空,退休又钻山沟沟;二十多年绿荒山,拼了老命建林场,创造资产几个亿,分文不取乐悠悠……"这就是杨善洲,一个清廉履职、一心为民的党员干部,任上时缔造了滇西粮仓,任下又创造了绿色奇迹,青山为证,他六十年如一日坚守精神家园,用自己一生践行自己的承诺:为当地群众做一点实事,不求任何报酬。《杨善洲》,一部同名人物传记电影,则实现了近几年银幕上同类题材电影的一次突围,给人物传记片创作带来了新鲜空气。以下将从电影的演员表演、影片细节及由该片引发的对主旋律人物传记片的思考等方面试作分析。

一、关于电影中李雪健的表演

"人物是银幕形象的主体"[①],演员的选择和表演对一部电影的成功与否有着重要影响是毋庸置疑的。有一些电影本身质量虽非上乘,然而却凭借演员精彩的表演也有了些颜色。如吕丽萍饰演的单亲妈妈撑起《玩酷青春》全片(吕丽萍凭借该角色成为第47届台湾金马影后);梅丽尔·斯特里普饰演的撒切尔夫人很大程度上增强了《铁娘子》的可看性(梅丽尔·斯特里普凭借该角色摘得第84届奥斯卡影后桂冠),由此可见演员表演对一部影片的重要性。电影《杨善洲》中,杨善洲的扮演者李雪健便可谓整部影片的"灵魂",他的表演真切到位,为影片增色良多,很大程度上助推了影片的成功。

当下社会,像杨善洲这样的人民公仆实在太少了,拍摄这样的一部人物传记片首先面临的问题便是如何取信于观众。李雪健的个人魅力与全心投入体验角色的努力,最终使得他真切朴实的表演打动观众。

① 韩小磊.电影导演艺术教程[M].北京:中国电影出版社,2004:234.

"银幕上的人物形象始终是由演员与角色的矛盾统一构成的"①，演员的魅力很大程度上来自角色的魅力，从《焦裕禄》中的焦裕禄到《渴望》中的宋大成，李雪健俨然已是"好公仆""老好人"的最好代名词。加上他本人从影30余年，始终保持良好个人形象，在业界内外口碑甚好。由此，他的个人魅力会感染观众，使得人物真实可信。另外，如今谈及表演，身体理论也是很畅行的，国内外有不少本子就是从身体的角度为演员写戏的。电影《杨善洲》中，李雪健和杨善洲在情感、道德、身体状况和经历等方面有很多地方是融合的，演员如此贴近角色，想必为角色的创造也开拓了新意，尤其是杨善洲晚年得病时候的表演让李雪健表演得十分到位、出彩。从这个层面上讲，李雪健亦是出演杨善洲的不二人选。

除了个人魅力外，李雪健深入体验角色的努力对于人物塑造的成功更不可忽视。《杨善洲》在百日内完成，李雪健更是被蔡部长钦点出演杨善洲，这种条件下对演员的要求是极高的。根据李雪健本人介绍，他本人一开始对这个人物是将信将疑的，用他的话说，就是因为自己是"三十多年的老党员了，是从农村出来的，骨子里就有这种情结，所以还是想演"②，也就答应下来了。之后他阅读了大量资料，并且主动要求提前到拍摄地云南体验生活，到杨善洲家乡，多次冒雨进入大亮山林场，与杨善洲亲朋好友进行沟通。真听、真看、真感觉，他完全是按照斯氏表演体系的要求做的。据说，"李雪健随身携带的笔记本里，记满了杨善洲的穿着和饮食起居习惯，甚至细抠到杨善洲胸前口袋上的钢笔是插一支还是插两支这样的细节"。③ 通过如此详尽的前期准备，他最终完全相信角色，把自己所有的情怀投入表演。

好的表演要做到拿捏得当、恰到火候，李雪健在片中的表演便是多一分则多、少一分则少，十分凸显功力。在天大旱的时候，打井情况不利而不能解决问题的情况下，杨善洲决定向省里发电告急，天突降大雨，这时候主人公拿着话筒，声音极为高亢地喊出"自己当龙王"的口号时，李雪健的表演是用力的、激烈的，但却不会让观众感觉有过猛感。因为在已下决心为了保住

①　林洪桐.电影演员的魅力[M].北京:中国电影出版社,1993:53.
②　李九如整理.《杨善洲》四人谈[J].当代电影,2011(8):33-44.
③　黄庆.独家对话电影《杨善洲》剧组[N].中国绿色时报,2011-05-27.

"老百姓的碗"而放下"干部的脸"向省里要救济粮的时候,天公突然作美,解决了自己的困扰,更解决了百姓的困难,可谓"大喜",此处表演是可理解的。而在处理"两县抢水"这场戏的时候,局面极为紧张,而李雪健却显"温吞",细究其中,可谓智慧。当时双方干部情绪激动,各自组织拿着家伙的民众聚集在水库闸门旁,此时若有不慎矛盾则会瞬间激发,而杨善洲赶到之后,先是询问了争端缘由,之后便和缓、冷静地提出了解决的方案——两县干部对调,让两人能设身处地,为彼此设想,最终巧妙化解争端。这是一种有节制的表演,但细细品来又着实耐人寻味。

二、"细节决定成败"

对一部电影来说,可谓故事易编,而细节难求。对于电影的呈现来说,《杨善洲》并不是改编成片的一个好的选择,因为它缺乏戏剧矛盾、冲突,搞不好就弄成了一笔"公式化""概念化"的"流水账"。但《杨善洲》虽不具备那么大起大落的起承转合,却拥有一部电影最难求的东西:细节。通过大量的、一系列的细节,观众看到了一个立体饱满、有血有肉的人物形象。

"物件细节在一定条件下可以起到艺术作品中情节的引线作用,并成为结构的支柱,使情节连贯顺畅,结构严谨缜密"①。显然《杨善洲》这部电影中对(物件)细节便做了极好的利用,比如对"水""被面"和"树(雪松)"等的使用,而且它们不仅作用于情节结构,也起到了揭示了人物心理活动和借物抒情、寓情于物等作用。

"水"可谓是全片的一个贯穿线索与人物动作的主要推动力。影片开头展示给观众便是荒芜干旱的山地,而后杨善洲碰到送水礼的老倌,开篇便点出了最大的问题:缺水。影片杨善洲第一次组织开会的时候说了一句重要的话"粮食生产,水是命脉;水土保持,树是根本",打造滇西粮仓,抓粮食生产,水无疑是最重要的元素,而多年的滥砍滥伐使得大亮山荒芜(影片中杨善洲曾提到大亮山交到他们这代手中的时候还是绿色的),水土保持,树又成了关键因素,配合影片杨善洲的那段"欠情"的画外音,一来他由"水"发现

① 王心语.影视导演基础[M].北京:中国传媒大学出版社,2009:116.

"树"的重要性，二来他要回去为家乡做点事，这也使得杨善洲退休后放弃到昆明休养而返乡上山种树显得水到渠成、真实可信。"水"使得电影打造粮仓和上山植树两个段落有机地结合在一起。

水是电影剧作的核心内在关联，水又何尝不是主人公杨善洲的性格特征的写照呢？《道德经》有言："上善若水，水善利万物而不争。"杨善洲一生勤勤恳恳、为国为民，面对利益、冲突或不理解都表现的无欲无求、不争不辩，这点和水又是多么类似！同样作用的便是杨善洲种下的树和雪松，以雪松为例，一开始是盆景，后来被移植到大亮山山坡，经历风雨而坚韧生长，俨然成为主人公崇高精神的象征。

水和树也在电影当中构成电影中对杨善洲工作的一种评价标准。从一开始因为缺水而被送水礼的老倌说是"白吃公粮"，而到影片最后以"递水"作结，这碗从百姓手手相传递过来的清水便是杨善洲工作的最好的肯定。杨善洲种下的树也彻底改变了贫瘠的大亮山，造福于民，并创造了巨大经济价值。

影片不仅仅描写杨善洲的工作精神、态度，更对杨善洲的工作能力有很好的表现。比如对"两县抢水"事件的处理；在田间教妇女"双龙出海"进而提高粮食单产；在飞机草使树苗枯死的时候，安定大家伙的心，最后找出解决办法等，都让观众看到了一个不仅"能工作"而且"会工作"的杨善洲。

影片着重对杨善洲工作情况的刻画，但也没忽视杨善洲与家人的关系，虽着墨不多，却有力地起到了塑造性格、烘托情绪的作用。他与母亲同坐屋檐下的场景，虽无语言交流，但母子情深呼之欲出；二女儿负气离家，李雪健的"一夺一跟一推"三个动作设计与他在小院为女儿种下一棵树，这是一种博大父爱的体现；当他意识到自己病情恶化时，让妻子先走，自己在窗台目送妻子离开，这场戏的细节处理也使得影片充满强大情感冲击力。这里的杨善洲并非只是一个"模式化"的人民公仆，他更是一个爱母亲的好儿子、爱孩子的好父亲和爱妻子的好丈夫。这份爱，爱得深沉！影片就是通过这一系列的细腻动人却又凸显人物性格的细节为我们呈现出了一个有血有肉有感情的杨善洲，平凡之中见其伟大。

三、对主旋律人物传记片创作的一点思考

当下我国电影观众可谓"谈主（旋律）色变"，更别提是英雄、先进人物传记片。当下能够"叫好又叫座"的影片少之又少，很多商业片或是"叫座不叫好"，或有一些文艺片是"叫好不叫座"，而主旋律题材的影片则往往会陷入"既不叫好又不叫座"尴尬困境。如《秋之白华》《飞天》等片，构思都不错，视角也很独特，却都沦为"一日游"影片。《杨善洲》在这一点倒是略有改善，取得了较好的票房成绩，但根据网民反映，影片的口碑并非理想，电影在时光网上的得分仅为3.1分（满分10分），被称为"平庸之作，不看也罢"，在豆瓣网上的得分比时光网上的要好，但也只是5.7分（满分10分）。根据影片实际质量，这显然不是《杨善洲》应受到的评价。再看网友留言，可谓"冰火两重天"，好评的一方大都觉得影片塑造了一个可信可亲的公仆形象，并且情感细腻感人，而给中、差评的一方则斥责这又是一部"洗脑式教科书"，更甚者有说这是一部"反人性"的影片。而细读网友留言，会发现一个更为有趣的现象，那便是给好评或中评的观众基本是看过电影的（这类网友留言一般会说道"观看电影之后"等字眼）；而在差评中则充斥很多未观影网友的留言，他们甚至声称自己也绝对不会观影。在这里不讨论网络影评的客观性、科学性等问题，而是当下主旋律人物传记片电影面临一个严峻问题：有一批观众已对此类题材产生强烈排斥心理。这一批观众还未观影，但得知影片类型便早已有了预设，产生强烈不认同感。

对此现象，究其原因并不能归结为这批观众的问题，而是长久以来很多可看性很低的"假大空"的"口号标语式"的主旋律电影彻底伤了观众的心，长久以来便使得这一类型题材电影丧失了观众缘。

回顾历史，主旋律（人物传记类）影片曾有过辉煌时期。20世纪90年代，《大决战》《周恩来》《离开雷锋的日子》《焦裕禄》等主旋律电影集中涌现，弘扬社会主义核心价值观的影片成为当时银幕上的主流，且受到观众广泛好评。但随着市场开放，主旋律影片模式渐渐僵化，加上缺乏商业竞争力，逐渐消失在观众的视线。而近年随着建军、建党、建国的节庆，一批主旋律

题材影片又集中涌现出来，令人欣喜的是这批影片都在积极尝试创新，如《建国大业》凭借全明星阵容与大幅度宣传力度，席卷4亿多票房，但又有多少影片有资本可以套用这一模式呢？而且仅靠明星消费绝非长久之计。很多此类型影片依旧摆脱不掉"旧疾"，无法获得观众认同。《杨善洲》在这方面还是给予人物传记片创作一些很好的启示的，影片很贴近观众、贴近实际、贴近生活。杨善洲的爱并不是概念化的，而是靠着一连串细节展现，可感可知、情真意切。据李雪健介绍，他曾听说有一个母亲曾劝说自己的小孩子一起去看《杨善洲》，一开始小孩就是不愿意去，而观影后竟然为《杨善洲》的故事和人物感动哭了。从这点来讲，《杨善洲》也是成功的。

前面提到了目前观众对主旋律人物传记片的"抵触"心理，想改变这一现状并非朝夕之事，还需要电影创作者做好持久努力的准备，增强电影可看性、可信性，坚持用心创作能够暖人心田、沁人心脾的精品，真诚地与观众对话。无论如何，很欣喜的是，《杨善洲》已经迈出了重要的一步。

《万箭穿心》：一股充满感情的生活流

对《万箭穿心》一直是期待的，影片上映之后，也终于在大银幕上得以欣赏，不敢用"绝佳"之类的词汇评价该片，但作为一部能感受到创作者诚意的片子，它值得推介！

电影以李宝莉、马学武夫妻二人的夜晚性生活开头，有需求的李宝莉在"主动出击"之后却得不到丈夫马学武的一丝回应，夫妻关系的不协调也在此得到铺垫。在紧接着"搬家"的段落里，李宝莉完全一人主事，与搬家工们讨价还价，这也表现了李宝莉强悍、算计的一面。李宝莉和马学武对搬家工的态度截然不同，而在之后，李宝莉、马学武二人工作的场景不断交叉出现，二人的工作环境与所接触人群的区别尽显，影片由此，不难看出夫妻二人在待人接物与所处环境的巨大差异，他们显然不是"一路人"。李宝莉虽是女人，却不时以"老子"自居，为人处世、行动派头能盖过一群老爷们，与之鲜明对比，作为丈夫的马学武却唯唯诺诺、斯斯文文的，俨然在老婆面前都少了些抬起头的力量。这样的一种畸形关系为之后夫妻矛盾、丈夫出轨皆埋下伏笔，给予了行动的理由。

李宝莉是强悍的，但作为女人，终究有其脆弱的一面，而这也是电影塑造人物饱满的一个表现，她不是单一的，而是多面的、立体的、可信的，有着作为一个普通人的所有该有的情绪、情感。当马学武第一次提出离婚的时候，李宝莉害怕了，在见到挚友小景的时候更是大哭一场，俨然，面对突如其来的如此要求，她是猝不及防的，更是不知道该怎么办的，唯独就是她在乎着马学武、在乎着这个家，而如今这个家面临溃散，她所有的防线再也没了用场，也就剩下脆弱跟随眼泪宣泄，而这样的一个李宝莉是与之前那个强悍的女主人的形象是截然不同的。另外，何嫂子也是衬托李宝莉的一个重要人物，要说之前李宝莉所体现出的还有一种小市民所有的算计和小气，但是

接下来,她主动罩着初入"扁担"行业的何嫂子,为其抢生意,保护何嫂子免交"保护费",还有之后在自己都极为困难的情况下,何嫂子儿子做工受伤的时候,她还挤出 1 000 元给何嫂子救急,从这样的一条线索里,我们又看到了李宝莉善良、热心的"真善美"的一面。

李宝莉将家看得极为重要,为了让老公回心转意,在老公提出离婚之后,她开始转变,不再那么"颐指气使",而是在老公回家之后,尽量听着老公的脚步声提早地为其开门,进门后问寒问暖,随时准备伺候。但是这都已经无法挽回马学武的心了,他已爱上了同厂工会的周芬,在这个温顺的女人面前,马学武似乎是重新找回了作为男人的尊严,在周芬面前,他终于可以抬起头。但纸里终究包不住火,李宝莉终于还是发现了丈夫出轨的真相。在尾随跟踪丈夫和周芬开房的路上,她是落寞的、痛心的,眼泪夺眶而出,倚着墙壁慢慢坐到地上,这时候,李宝莉是绝望的,又是可怜的。而在旅馆房间外,李宝莉正抱起一把灭火器准备破门而入的时候,旁边路过的小孩叫"妈妈"的声音却打断了她这一行为,她似乎是意识到了什么,转而离开了。在此揣测,她还是不愿意彻底撕破脸的,留"一层纸",或许这个家就还是可以保住的。但是,她最后选择的方式——举报,却让她背负了沉重的代价,而这一代价又是一生的。从片中传达出来的信息看,马学武似乎也是因为知道了这一点而精神更加崩溃从而走上绝路,以至于最后跳江留遗书也没给李宝莉留下半个字眼;儿子后来也一直认为是李宝莉逼死了爸爸,使得他成了没爹的孩子,以至于他在高考结束的十八岁成人礼上提出与李宝莉断绝母子关系;而婆婆对她也带着怨恨,始终还是觉得儿子的死是与李宝莉脱不了关系。就这样,李宝莉背负了很多人,而且是至亲的人对她的恨过着日子,这对她来讲,实在是煎熬,真的就是"万箭穿心"。

在李宝莉与儿子的关系上,有论者曾评说在后来小宝与母亲的决裂显得突然,但细细究来,却并非如此。小宝从开始对母亲就是有距离感的,与父亲亲密,再后来几次,母亲"刺儿"父亲的时候,他还显出一种与之年龄不对称的叛逆和成熟。例如,在小景来李宝莉家吃饭的时候,李宝莉在桌上强调"菜没变,有的人口味变了",小宝见父亲食难下咽,主动拉着父亲下饭桌去玩。再有,在父亲教他做数学题的时候,李宝莉想进去叫马学武,反而被

小宝训斥"莫要来吵我们"，此时，在这个家的"我们"的概念里，李宝莉是缺席的。之后，马学武去世后，小宝哭闹着打着李宝莉，并喊着"你还我爸爸"，在这个小孩子的心里，一开始，他的母亲就是害死自己父亲的"罪魁祸首"，而这样的一种怨恨一直深深在心里种植了十几年，而在之后他目睹了李宝莉和建建在民工屋里面的"不检点"之后，更是厌恶了母亲，由此，到后来他的"爆发"其实也都已经理好了伏笔，到最后的"引爆"，也是可信的。

李宝莉始终重视"家"的概念，在马学武死后，她秉着"一个人把屋里撑起来"的念头，做起了辛苦的女扁担，并挣钱赡养婆婆，供养儿子。但这个女人最后却有点像是"无家可归"的结局。对于李宝莉的遭遇，仿佛就是"命"，她脱不掉也逃不过这样的安排。正如小景一开始因李宝莉新家的位置曾提出的"万箭穿心"的问题，她注定是要被"穿心"的。

对于"万箭穿心"这个名称，一开始也有点模糊，后才知是因为李宝莉新家底下被七八条通往各个方向的马路穿过而来的，结合影片又名"Feng Shui"（风水），这样的一个命题显然就带有了不可逆的宿命的意味。那么故事的主人公李宝莉信不信命呢？一开始她是不信的，就在马学武死后，小景初次提出"万箭穿心"的时候，她还坚定地说偏要是"万丈光芒"，而最后与建建交谈的段落里，我们看着长出许多白发并向偻着背的李宝莉和建建说，她站在"箭心"，之前那个喊着"老子不信命"的女人还是信了"万箭穿心"。或许李宝莉最后都是糊涂的，她始终也没弄明白，正如她强调的"我就想不明白，好不容易搬了新屋，怎么就开始要离婚，接着就跳江了"。至于李宝莉到底是不是推马学武走向死亡的主力也是不能定性的。种种一切，都不明白，也弄不明白，然而就在生活中，又有谁能什么都那么明白呢？

电影跨度十年左右，而背景音乐和电视人物观看的电视剧也为时代变迁做了很好的交代，如影片依次出现过《让我轻轻地告诉你》《过河》《水手》等背景音乐，还出现过《新月格格》和《还珠格格》两部电视剧。

《万箭穿心》早些时候因为退出东京电影节而闹出新闻，在退出东京电影节的当时就启动了全国宣传，片方宣布，在电影公映前，将启动百城万幕十万场预售订票，希望以口碑推动电影票房，之后还推出了电影口碑预告片，其中，倪萍、崔健、李银河等都给予大力推荐，李银河更是评价"这是继

《雷雨》之后，中国最好的悲剧"。影片上映后，各界人士也积极给出高评价，导演陈国星说："《万箭穿心》是一部可知、谦卑却恰如其分的电影，编、导、演没有哪怕一点点的戏剧化痕迹，冷静处理了一个个被撕裂的生活，导演更关注人物命运的模样，久而久之激起了一种更为纯粹的情感。"赵小青评其是"2012中国最优秀电影，怎么评价都不为过"。原著者也表示："我作为原作者，看自己的小说改编的作品是很容易挑毛病的，但是我没想到这个片子无可挑剔。"

的确，接近年底，各种片子云集，但是此类题材甚是稀少，李宝莉的扮演者颜丙燕的表演着实可圈可点，她将自己放下去，却把人物竖起来了。颜丙燕早已不是那部被众多80后所怀念的电视剧《甘十九妹》里面懵懵懂懂的小姑娘尉迟兰心了，之前她在《爱情的牙齿》里女混混的形象也深入人心，而《万箭穿心》无疑是她表演的另一拐点，"女扁担"演绎的更是入木三分！倪萍盛赞颜丙燕是最好的演员，并坦言自己要是金鸡奖评委，将投颜丙燕一票。原著作者更称赞颜丙燕将人物演活了。

影片质量确实不错，也有众多大腕推介，微博上也有不少人积极自发宣传，然而就笔者观影经历，在某影院，该片一天之中只有一个上午的场次，影片开映后，整个大厅也只坐了三个人！排场少，且时间段差，对比同期的《无敌破坏王》等片，再对比影片极高的口碑，此片的实际观影表现就显得极为冷落。如何让影片更多地被"可见"是个问题！看来靠口碑推广还是乏力的，毕竟，中国目前是没有哪个人竖竖大拇指就能引导观众观影热情的。

看罢《万箭穿心》，没有刺激的飞檐走壁，也没有魔幻的潘多拉星，只是被人物的命运一直紧紧抓住，并与之一起感受生活的温暖、苦痛与无奈。在影片放映的120分钟里，就如同你在路上亲眼目睹了一个关于"过日子"的故事一样，它完全是可感的、可信的。你会被那股充满感情的生活流而打动！

好电影值得被推介，国产片更需要支持！多多关注《万箭穿心》吧！

"嘹咋咧"的《白鹿原》
——评电影《白鹿原》

"嘹咋咧"是一句正宗地道的陕西方言,很多到陕西的人都想学这句最经典的口头语,它就是不错、很爽的意思。提及这个词,就容易联系到陕西的一道美食:油泼辣子面。而这次要评的电影《白鹿原》,虽距离上乘之作,还是有相当一段距离的,然而就正如一碗油泼辣子面一样,还是可谓有滋有味,"嘹咋咧"。

对《白鹿原》,我对其了解是很早的。由于和西影集团的关系,早在几年前,便见过工作人员在西影厂制作《白鹿原》电影道具的情景。那时候我只觉得又将有一部电影将来要面世罢了,可谁知这样的一部电影在几年后上映引起如此反响。

《白鹿原》,一开始便顶着"中国最难拍的一部电影"的帽子,这个称呼也足以引起观众的些许期待了。其小说自 1993 年出版,到 2010 年 9 月份电影的开拍,其间从吴天明到王全安,中间也盛传过张艺谋和陈凯歌,几经易手,从中国电影的"第四代"转到"第六代",颇费周折,最终好歹有了着落。影片敲定于 2012 年 9 月 13 日正式上映,而就在"千呼万唤始出来"之际,9 月 11 日中午又传出了一个爆炸性的消息,电影因故延期,最终上映时间待定。《白鹿原》还要继续抱着琵琶、遮着面。对此,华夏电影公司给出的官方解释是:"因发现公映硬盘字幕发生彗尾干扰,形成字幕难以辨识,因为电影是方言对白,将会严重影响观影效果,所以决定立即重新制作数字硬盘,尽快完成发行准备……"然而这样的解释显然满足不了期待已久的观众,有业内技术人员便说,在电影界,数字硬盘的放映前损坏的情况是很少见的。对此,更多观众更是将矛头对准了有关审查部门,大家都一直相信,都是"激情"惹的"祸"。

电影《白鹿原》延期上映,将被继续捂着,而这一捂不要紧,捂热了观众,

更捂热了电影。回头看看，倒是捂出了营销。

影片开拍前的几经易手自是不用说，那顶"中国最难拍的一部电影"的帽子已经加分不少。影片上映前，导演携主创便带着电影已经去威尼斯风光了一圈。而后，原著作者陈忠实更是给电影打出了"95"的高分，给予影片高度肯定。之后，话题便紧紧围绕着电影的激情戏展开大篇幅文章，《白鹿原》直接诱发了一场"屁股大战"，凭借电影宣传海报中的照片，段奕宏更是获得"天下第一美臀"之称，网上紧接着也开始流传"生命是多么精彩，屁股是如此辉煌"的段子，更有好事者，精确设计出计算公式，称段奕宏拥有完美的臀部比例。之后，主演张雨绮在电影中的一段浓烈情欲戏曝光，不少观众纷纷呼喊"尺度惊人"，好事者也在她与电影中的白孝文、鹿子霖之间的情感纠葛上做足了文章。这着实可谓以"情"为名，以"色"为实。影片推迟上映后，关于影片的讨论更是炸开了锅，先是北京沸沸扬扬的退票事件。再就以新浪微博为例，张雨绮当时微博喊话导演："这么难的白鹿原为何你不肯放手，你说这是我们自己的根与魂。人们议论着要上映，要票房，要看完整版，我想拉拉你的袖求你歇歇睡一觉，我知你已尽力我的夫。"这样的一条微博，引得千万转载、评论。平台上更已经有不少"抗议英雄"，纷纷疾呼，例如，有人便声称"《白鹿原》不上映一天，本人就拒绝院线电影一天，直到购票看《白鹿原》"，此微博主还"@"了很多名人，诸如"微博女王"姚晨、央视主播张泉灵等人，颇有点"绝食"明志的意思，而微博底下紧跟着的评论，便有人称其"英雄"。俨然，有一批人为了夺取到影院观看《白鹿原》的权利，都有点微博明志、组合阵营的意思了。

想来，有关电影《白鹿原》的各种消息、新闻和事件，其实都已经构成了一个"大营销"，捂得越久吵得越热，想去看的人也就越多，原本想看的人也就更加有了期待。现在很多人对待电影《白鹿原》的观影态度，除了单纯的欣赏之外，显然多了很多其他浓重的色彩，似乎他们不是单纯为了观影，更是为了争取一种权利。

其实，中国目前尚未形成一种全民看严肃的历史片、文艺片氛围与底蕴，如果没有性、没有了炒作，电影的票房会很惨。而经过这一系列事情，最终或许还对电影《白鹿原》的票房有些帮助。从另外一个角度谈，当前好莱

坞大片压境,国内是要"自我扼杀"呢,还是"抱团抵抗"呢? 这也是一个需要考虑的问题。

陈忠实的《白鹿原》是20世纪90年代中国长篇小说创作的重要收获,它反映了那一时期小说艺术所达到的最高水平。《白鹿原》并未过于渲染氛围,而是围绕人物行为进行叙事。小说中充满生活的所见所闻,具有浓郁的地域文化色彩。《白鹿原》讲述的是清末至1949年之间发生在陕西关中平原上素有"仁义村"之称的白鹿村历史,描摹了白鹿原半个多世纪的风土人物、性格心理及命运变迁,细腻地反映出白姓和鹿姓两大家族祖孙三代的恩怨纷争。全书浓缩着深沉的民族历史内涵,有令人震撼的真实感和厚重的史诗风格。书自1993年出版后,其畅销和广受海内外读者赞赏欢迎的程度为中国当代文学作品所罕见,并于1997年荣获中国长篇小说最高荣誉——第四届茅盾文学奖。后被改编成同名话剧、舞剧等多种形式。作品之所以广受欢迎,及不断被改变成各种新形式,不仅仅是原著小说本身的含量,更是因为其蕴含的浓郁的陕西地域特点,一种"地方情感"关注始终。

之所以一直说《白鹿原》是一部最难拍的电影,应该还是由于小说的巨大信息量。正如在《白鹿原》纪录片——《将令》中,田小娥的扮演者张雨绮说,当她拿到这么厚实的一本书的时候,就感觉将这样的一本著作拍成电影必然是不容易的。的确,小说《白鹿原》时间跨度长(近50年的风起云涌),人物众多(且关系交叉复杂),事件庞杂,而无论是秦腔、话剧、舞台剧或者电影,都会受限于时空,不可能容纳下原著里面的所有人物,不能完成完整的情节交代。观看电影之后,这种感觉是很突出的。154分钟的电影《白鹿原》有明显叙事漏洞,断裂且跳跃,人物关系交代不清,让人看起来还是吃力的,而且电影总感觉是仅仅在"呈现"或"展现",节奏感渲染的并不强烈。导演在处理如此一个历史跨度大又错综复杂的故事时欠缺叙述技巧。这或许是受制于某些因素,做了过多的剪辑造成的,但未看过当下网上盛赞的所谓的"220分钟版",所以还不敢妄下结论。电影后来剪辑到两个半小时的版本,就是结束在抗日战争日本鬼子轰炸西安,距小说结尾的共和国成立尚有七八年多的时间,而且关涉几乎所有人物的结局都没有了,其中一些诸如朱先生、白灵等甚为重要的角色更是被舍弃,这一切势必造成电影的遗憾。然

而，如王全安说，"不管怎么讲，能够把《白鹿原》呈现给观众，对于一个20年没有拍出来的电影来说，意味着中国电影环境的进步，也是更自信的表示。"从这点上来看，也是难能可贵了。

电影对很多人物的删繁就简，最终使得唯一的女主人公田小娥成为绝对主角，甚至有不少人调侃，电影《白鹿原》可以改名叫《田小娥传》或《白鹿原之田小娥记》等，由此可见一斑。而在这个问题上，或许也有导演的主观因素，导演便曾表示，《白鹿原》中所有的罪恶似乎都是集中在窑洞（田小娥居住）里，整个电影都在同情这个女人。他的这种情绪或许也最终使得"这个女人"得到更多同情与突出。

田小娥是个颇具色彩风格的人物，这个角色类型复杂，戏剧张力大，需要很强爆发力，角色又需要具备一种"妖艳"的性感与吸引。而其美艳的背后，又是深深的悲凉，她的人生仿佛真是应了张爱玲的那句话，"生命是一袭华美的袍，爬满了虱子"。用原著作者陈忠实的话来说，她"生得痛苦、活得痛苦、死得痛苦"，这是多么具有悲剧性质的女人。出身秀才门第、嫁到大户人家的田小娥，遇到黑娃后，从"白富美"到"穷屌丝"，这种变化是极端的。这样的角色对演员的要求是很高的。综合看来，张雨绮的诠释还是到位的。对张雨绮的表演，是出乎意料的。之前在大量商业片中看惯了她都市时尚女郎的形象，如今这么一个悲苦的村妇竟然拿捏得如此到位，陕西话更是练得颇为地道，这着实难得。其实对于张雨绮，很早的时候在电影《钱学森》中，看到她扮演的蒋英的时候，便已经有眼前一亮的感觉，而今更是多了一些震撼。外媒对张雨绮的表演评价也不错，《好莱坞报道》称"张雨绮就像王家卫电影中的女主角一样，有着吸引人的美丽"。

电影中其他演员的表演也是出彩的，段奕宏、张丰毅、刘威、吴刚、许还山、郭涛等的表现都很到位。另外，电影很重视还原生活本质。据悉，在导演的严格要求下，段奕宏一场戏里吃了10碗面。根据段奕宏回忆，"开始很实在，吃到第五碗，实在吃不下，开始取巧。比如，嚼到不能再嚼，喝一口面汤再咽下去。吃了10碗，终于拍过了。结果，拷贝送到北京弄丢了，只好重拍。但第二次拍得很顺利，因为很巧，有个小细节，吃面的时候有面汤溅进眼睛，这个细节又正好被张雨绮捕捉到，很自然地做出反应，所以过了。这

是设计不来的。"

电影是建立在视觉上的一门艺术,造型更是第一位的,尤其又是历史剧,需要重现历史的重大场面和场景,而电影《白鹿原》在摄影、造型和美术等方面做得着实可圈可点。影片中的"风吹麦浪"与"火烧麦田"被卢茨拍得绝美,令人想起泰伦斯·马利克《天堂之日》。摄影、剪接与声音甚用心,沉稳持重。老腔皮影浓烈活力。另外,这样的场景不禁让人联想到几部电影,如《红高粱》《麦田》和日本电影《鬼婆》。影片的色彩和基调也颇有时代氛围。另外,电影中有140多场戏,有七八十个场景变化,这对电影的美术也提出了很大的考验。从外媒评价来看,无论是柏林电影节场刊《每日银幕》抑或是《好莱坞报道》,都充分肯定了影片画面视觉效果的壮观。《每日银幕》的评论称,画面景象壮观,并且营造出了一种黑暗的、不祥的气氛。《好莱坞报道》也评价视觉效果令人惊叹,"背景始终是一大片麦浪起伏的平原景观,季节交替、日出日落。"而电影也终在威尼斯影节获得摄影类奖项。这部电影在拍摄之时,受到的自然环境限制很多,如需要反季种麦,拍麦浪的时候还需要等风,等等。而对此,导演有句话,个人觉得甚妙,"每个电影都有每个电影的命运,这也是它的妙处"。想来,确实如此。

看罢《白鹿原》,对导演是佩服的,追溯前几部电影,倒真觉得他是可以把各种地域文化"吃得很透"的人,无论是《图雅的婚事》的蒙古格调,还是《团圆》的上海风情,再到《白鹿原》的陕西味道,他都拿捏得恰到火候,十分有味道。作为中国电影导演的"第六代",其影片打破同代际导演的个人独语,转而继承"第五代"的历史叙述。电影在"中国式欲望"这个问题的处理上,也可以让人联想到张艺谋的《红高粱》《菊豆》和《大红灯笼高高挂》,《白鹿原》中也展示了中国人在面对压抑和欲望极端化的一面。而电影中"草垛偷情"的场面,更不禁与《红高粱》中的高粱地"野合"的场面对比,也颇有点"仪式"的味道在其中。

看罢《白鹿原》,深感在历史的巨大车轮滚动下,个人与家族的无力,命运无可逃避。

影片公映后,评价褒贬不一。有观众认为影片中的陕西文化让人心驰神往,摄影更是颇有特色,每位演员的表演更是高水准的。然而也有不少观

众觉得剪辑很有问题，影片看起来有些"头重脚轻"。更有人在网上说，"《白鹿原》就仿佛导演拿了一手好牌，却不懂如何配合，最终不但没有打好，还打得相当难看。"而这样的一条微博，也被不断转载，甚至有不少人受到其影响，称本来期待电影，但看到此评价之后，不看也罢。这类观众还欠缺理性，对一部电影，尤其又是这样一部"难拍摄""难上映"的历史巨作，倘若真的有所期待，就不要那么容易受到评价影响，还应真听真看真感觉一把，然后再作评价。毕竟，中国电影如今还是艰难的，还是需要鼓励的。

东方情感的叙事力量

——评电影《团圆》*

2010年,《团圆》入围第60届柏林电影节主竞赛单元,其不仅作为开幕片,并且最终斩获最佳编剧银熊奖。但回国后却迟迟没有上映,片方自称"离奇失踪"遮丑,实则是几家公司合拍版权纠纷导致,这里也可矫正一下视听,对于网上《团圆》之前因审查问题,时隔三年才解禁上映的说法是"莫须有"的。如今,《团圆》在中秋上映,或许这是某种缘分,正如导演说的"这就是天意"。

《团圆》取材于真人真事:一名台湾退伍老兵垂暮之年返回上海,寻找失散的昔日恋人,并希望带她回到台湾,共度晚年。然而,他的突然出现打破了这名女主人公和她现任丈夫原本平静的生活。她的上海丈夫虽然同意两人一同返回台湾,但内心却又无法平静地面对分离。年迈的妻子也陷入了爱情、亲情、恩情的纠结之中。伴随着刘燕生信中的文字念白,影片开始。听闻刘燕生到来,玉娥静静站立在灶台后缓缓独坐,后出门从人群中与刘燕生相见,安静之中积蓄着一种含而不发的力量。相隔45年,刘燕生的那句"你是玉娥吗?""我是刘燕生"也更是意味深长。刘燕生住在玉娥家中,玉娥虽安静,可是却运用很多细节体现了玉娥对刘燕生的体贴。给铺好了床,还嘱咐不要被穿堂风吹着。在两人坐在导游车上的时候,与众多观光游客的夸张动作形成对比,两人依旧是安静坐着,但是"此时无声胜有声"的感觉,45年的相隔,从何说起?观光回来的路上,看到两人双手紧握,一种无奈的痛楚已然升起。对于这份"团圆",家中众人反应不一,大女儿的不理解与愤怒,儿子的缄默挣扎,孙女的理解与同情。但是看看故事主人公,事件最直接的当事人,老陆、月娥和刘燕生,反而是保持着沉默与安静。这或许就是

* 本文原载2013年10月10日《文学报》。

一种老一辈的中国式表达吧。

上海，一座拥有无限浪漫可能的都市。而在影片空间选择，还是对准了狭窄的弄堂，人们在老建筑中流动，新旧景色交替。电影多选用中镜头和固定镜头，情感表现克制。画面构图静谧唯美，画面之中的人物心理复杂微妙。演员表演出彩，卢燕承受如此"生命之重"却举重若轻，凌峰含而不发、积蓄内敛，徐才根更是让观众佩服。除了导演、表演、摄影等方面的因素，个人认为《团圆》赢得柏林电影银熊奖也有一个很重要的因素，就是影片主题和德国这个民族的历史贴合。德国也是一个历经分裂到团圆过程的国家，在情感上，无论评委观众，他们会看得懂，势必有更多情感共鸣。

上面提到《团圆》是取材于真实事件，北京大学陆绍阳教授评点《团圆》的时候也说，这部电影解决了高度的戏剧性与真实性融合的问题。在此，就不得不拿上海电视台于 1993 年拍摄的一部电视纪录片《重逢的日子》来做一个简单的比较了。

《团圆》的剧情基本架构在《重逢的日子》之上。在《重逢的日子》中，来上海寻亲的台湾老兵董万华和他在大陆的结发妻子邵玉华历经 40 年在上海再度重逢。此时，邵玉华已经重新组织家庭，并育有两个女儿。片子展示了这对昔日恋人重逢后演绎的一段"喜剧开始、悲剧结束"的故事，描述了海峡两岸的长期对峙状况对这些家庭产生的影响。

两部影片在大的故事发展流程上是有一致性的。在此主要简单说一下两者的一些差异。

两部影片的差异，首先可以结合一个问题探讨，就是纪录片和剧情片的区别。纪录片是以真实生活为创作素材，以真人真事为表现对象，并对其进行艺术的加工与展现的，以展现真实为本质，并用真实引发人们思考的电影或电视艺术形式。剧情片常指在现实生活中常常真实存在但往往不被大多数人所注意的事件而改编的故事性电影。剧情片的节奏往往比较慢，但是情节相对紧凑，往往是一种社会现象和一定人群的生活状态的写照，容易使观看者产生情感上的共鸣。根据两个名词定义的差异，我们结合两部片子，首先可以确立这样的一种关系，《重逢的日子》即可理解为是《团圆》的底本和故事源，很显然，在人物设置、情节处理和立意取材上，《团圆》受启示于

《重逢的日子》。而《团圆》即可看做《重逢的日子》的一种经过艺术加工、升华后的一种"有意味的形式"。

也是因为片种的区别,两部片子在立意、细节等很多处理上也是有着很大的差异。就三个主人公的关系而言。《重逢的日子》明显在处理张燕生和邵玉华的离婚问题上过于急促了,看着84岁的张燕生步履蹒跚地被"逼"着去离婚,在照相馆照相,之后又重重病倒等场面,加上邵玉华对张燕生的冷淡与她对董万华的体贴形成巨大对比,观众很容易对邵玉华和董万华产生不满,对张燕生产生深深的同情。在此,邵玉华和董万华在道义上就站不住脚。而《团圆》,则更多地把故事放置在历史背景环境下,观众更多体会到的是一种历史造成的遗留问题的无奈。加上在《团圆》中,三人关系处理比较和缓。老陆是个本分善良的人,玉娥依旧爱着刘燕生,却深深念着老陆的恩情,游离于爱情和恩情的两端。刘燕生没有咄咄逼人,更多体现出的是一种对玉娥和老陆的理解。这样的一种"发乎情、止乎礼",使得影片生动、感人。最后那一顿"团圆饭"被突如其来的大雨冲散,观众更多的是一种无奈的惋惜。这样一来,观众便对两个失散四十余年的结发夫妻的离别苦楚给予更多同情。可见,细微的处理导致的观众观影心理也是截然不同的。

《团圆》与费穆的《小城之春》有异曲同工之妙,两部作品在故事主题,甚至节奏处理上都有很大相似性,都讲述了理智与情感的冲击,既"发乎情",又都"止乎礼",是那么令人惋惜,却又让观众觉得是最好最自然的结束。燕生离开了,玉娥的生活继续着,搬迁之后,孙女也要结婚了,可是会发现,孙女选择了要出国的那个男人,仿佛让人感觉孙女要经历一段类似外婆那般或短或长等待的境遇,仿佛有种宿命感隐含其中。

《团圆》虽有一个大的历史背景,却并没有强调国族概念,整部电影对准家、对准人、对准上海的思念,上演了一个上海与台湾的"双城记"的故事。

《同桌的你》：致那些年我们终将逝去的青春 *

"青春"和"怀旧"可谓近年中国影坛的重要标志性特征。一股青春的浪潮在中国电影市场鲜活地涌动，这主要表现在电影从业者（尤其是导演）的年轻化和电影内容生产的年轻化两方面。

青春怀旧题材的影片并非新鲜事物，每一代人都有属于自己的青春，胶片上从不缺乏关于青春与爱情的印记，然而 2011 年的《那些年，我们一起追过的女孩》的成功，更是让电影人看到了此类电影在华语电影市场上的潜在竞争力。而后，这一题材的电影也更多地呈现在银幕之上，陪着观众共同追忆那些年曾经拥有，而今却已经逝去的青春。一直到去年，《致我们终将逝去的青春》和陈可辛的《中国合伙人》依旧能够保持着票房与口碑齐飞。之后曾有不少论者提及，观众将渐渐对这类影片失去新鲜感，而产生"青春疲倦"。结果究竟如何？现在不好定论，但从最新上映的《同桌的你》来看，这股小清新的风吹得却是依旧快活而自在。

众所周知，文化产业，尤其是影视产业是一项高生产成本和高风险产业，而应对高风险的一种办法，就是把产品"格式化"，从而尽可能规避失败产品所带来的危险。而创作系列作品就是"格式化"的一个重要类型。高晓松 20 年前的同名歌曲曾经风靡，至今依旧被人喜爱，俨然早已是一代人青春记忆的载体符号，而电影版《同桌的你》可看作是对歌曲的一种跨文本改编的系列化尝试，这本身就是对观众的一种极大吸引。另外，电影本身制作扎实，加上演员林更新、周冬雨的选择又非常符合电影的清新气质，都为电影的成功提供了保障。音乐融入剧作，构建了时代记忆，也表达了人物难以言说的心绪。

* 　本文原载 2014 年 5 月 2 日《中国电影报》。

《白发魔女传之明月天国》:白发魔女再登银幕 *

 一代武侠小说宗师梁羽生已逝去,而其作品却未曾被忘却,尤其《白发魔女传》更是其中经典,从电视到电影,被数次翻拍,如今由张之亮导演,黄晓明、范冰冰主演的新版本再登大银幕。

 个人最早对"白发魔女"这一形象产生认识是从中国和新加坡联合摄制的电视剧《塞外奇侠传》开始的,此片根据梁羽生早期的原著同名小说改编,而又融入《白发魔女传》和《七剑下天山》的故事,片中师徒三代红颜为情皆白头令人唏嘘,而其塞外风情及天山风光更是令人印象深刻。有关"白发魔女"的故事多次被搬上银幕,然而讨论这个话题,至今为止是绕不过1993年上映的由于仁泰导演,张国荣、林青霞主演的《白发魔女传》,至今虽过20余年,而在不少影迷心中此片仍旧是不可磨灭的经典。而在此片后的不少翻拍都不免被拿来与此相比较,此次的《白发魔女传之明月天国》也未能例外。

 相比20年前的版本,张之亮更具野心,此版融入更多恢弘的历史背景,凸显乱世,将一个简单的爱情复杂化,更显家国情仇,浸透着自由、反叛精神。电影在叙事上采用多线,明线与暗线交织推动剧情发展。总体看来,电影在前半部分的铺排还可谓合理清晰,而到电影后半部分,导演对宏大历史、多线叙事及情感脉络等明显是欠缺掌控,显得草草收尾,这也成为不少观众批评的谈资。总体看来,剧本依旧是电影最大的硬伤,在电影的编剧队伍中,除了原著作者梁羽生,竟还有其他五个人的名字,对此,往好的方面考虑可谓是集结集体智慧,然而这样的大编剧团队的集体合作及经过不同人几次的转手易稿,也很容易导致打破电影叙事的完整性。截至目前,浏览一些观众的网络评价可见,剧情空洞和不知电影所言何物可谓该片被最多指

* 本文原载2014年8月15日《中国电影报》。

责之处。同样的题材，这一次的翻拍非但没有超越，反而连个故事都没讲明白，《白发魔女传之明月天国》野心虽大，然而最后却不得不感叹一句：贪多嚼不烂。由此不免遗憾地发现，一个好故事对于中国电影，尤其是中国武侠电影来说，依旧是那么难。

当然，电影并非无任何亮点，作为一部武侠片，荡气回肠的爱情不可少，正如练霓裳说的"情是最毒的毒药，愿意吃下它也无怨无悔"。黄晓明和范冰冰这对养眼的组合还是尽力将这场爱情演绎得凄美绝伦。电影借着中国情人节七夕上映，也比较应景，相信也会赚得相当一部分情侣的票房。而美术大师叶锦添更是为这段爱情提供了奇幻瑰丽的背景，使得电影在大银幕上看来似梦似幻，增加了一些看点。

近期的中国电影市场充斥着青春怀旧元素，《小时代3》《后会无期》的话题充斥各个舆论平台，银幕上少了刀光剑影、打打杀杀，然而总体看来类型较为单一化、同质化。作为类型片的一种，武侠片却有稳定的喜好受众。《白发魔女传之明月天国》在此时上映，自然有其稀缺性优势，上映首周便破两亿可见一斑。电影即便在一定程度上输了口碑，可是还是赢了票房。

段子时代的电影
——谈冯小刚的《私人订制》*

 有一部电影,引起了股市和影市的联动;有一部电影,刚点映后就引得骂声一片;有一部电影,被千呼万唤,一经出场,便有高排片量等待。这部电影,就是《私人订制》。

 《一九四二》之后,冯导就和观众有个约定,想看喜剧的就等下一部。一年后的贺岁档,冯导和他的《私人订制》如约而至。令人期待的"冯小刚＋葛优＋王朔"黄金配比,令人期待的贺岁喜剧,看的时候偶尔也觉得"好笑",然而看罢后,即便我粉冯导、粉葛大爷、粉王朔,可实在不能勉强自己接受这是一部"好看"的电影,进而也理解了之前网络上对此电影的种种恶评。当然,我同意冯导自己说的那样,这部电影没那么好,可是也没差的和这些评价里骂的那样。但是按冯导的水平,《私人订制》更像是一部火急火燎赶着出生的半成品,实在欠缺深加工。

 从故事内容与结构设置来看,《私人订制》很容易与《甲方乙方》和《顽主》联系起来,依旧是几个小品式的段落组合构成,而其中自然少不了经典的对白。然而,与《甲方乙方》《顽主》相比,《私人订制》的诚意显然欠缺,当然了,电影是导演的孩子,说导演生这个孩子生的没诚意,导演肯定不认同,毕竟也花费了那么大精力去张罗这件事,操了不少心。然而,这方面的缺失实在难以掩饰。例如,在《甲方乙方》中,钱康、姚远、周北雁、梁子四个年轻人在帮助顾客实现梦想的过程中,他们从一开始的胡闹、好玩,后来渐渐投入真感情;比如,再后来,为了帮助身患癌症的无房夫妇圆梦,姚远和周北雁将自己准备结婚的新房都贡献出来。这样类似的感情线索,在《私人订制》中也并非没有存在,在为宋丹丹饰演的清洁工圆梦那一段,郑恺饰演的马青

* 本文原载 2014 年 1 月 2 日《文学报》。

为了报恩，主动给宋丹丹饰演的丹姐圆了一个"有钱梦"，这个段落里，几个圆梦大使不计成本地免费为善良的丹姐圆梦，而后在"梦醒时分"，送丹姐回去的车上，伴随着《时间都到哪儿去了》音乐的响起，还是有了煽情的功效。然而，这个段落的剧情铺垫实在不够。从电影对丹姐的交代来看，她曾救了落水的马青，可以说她善良；从她的衣着打扮和形象，以及她想做的"有钱梦"来看，她很穷。那么，仅就善良和穷这两点来看，用《时间都到哪儿去了》这段煽情的音乐去渲染丹姐这个人物，是凸显什么呢？或许观众心里也有答案，然而，这都只能靠观众自己的聪明去猜了。

《私人订制》保持了冯氏喜剧讽刺现实的风格，然而嘲讽和赞美一样，都需要艺术，而非露骨直接的戏谑。另外，现在的电影观众早已不是17年前的电影观众。在十七年前的环境里，《甲方乙方》里对一些现实问题的嘲讽让平时缺乏"话语权"的观众酣畅淋漓，但是，十七年后的今天，在一个被社交网络覆盖的全媒体社会，人们宣泄的通道太多了，电影的段子再精彩，也实在比不过网上流传出来的视频、某某照片门或亿万博友的评论贴。更何况，《私人订制》在此方面也欠缺创新，最终也只是将一些段子整合在一起而已。

《私人订制》除了葛大爷出来刷脸和李小璐的胸部展示外，也难以有让人记忆深刻的表演，而看罢电影，也总觉得电影没给葛大爷太大发挥的空间，总觉"力不足"。《私人订制》拥有好的资源，却少了好的配置，在表演这块，范伟和宋丹丹都是非常好的演员，还是没能充分"开发""利用"。

电影的片尾加了一段道歉的环节，可谓"醒世恒言"，让四个主演分别向大自然道歉，在这个段落里，观众可以看到时下自己身处的雾霾天，以及被人类破坏的生态环境。诚然，这是导演可贵的环保意识的表达，充满责任感与人文情怀，然而，这样的衔接实在与剧情欠缺相关性，十分突兀。在圆了几个不靠谱的梦之后，导演这样一个神奇的跳跃思维，实在让人摸不着头脑，前言不搭后语。或许，这个段落也可以看做导演自觉地给买票看电影的观众的一个道歉吧，毕竟导演是在成全自己的票房，恶心了观众的观影。所以，一些观众和影评人也无须责备，毕竟导演在电影结尾也暗含道歉之意，并且导演开篇也说了，一切的故事都是假定的，都为博君一笑，所以笑一笑也就算了。本来电影也没打算多么正儿八经地提供什么精神食粮和高雅大

餐,何况导演在片中也狠狠地自嘲了一把,也表达了对高雅与低俗的态度。看过了的观众,也该懂得。《私人订制》就是一份小吃,不管好不好吃,反正你也吃了。

看这部电影,其实本来也不需要过于认真,毕竟导演早就说要拍一部"没心没肺"的片子。而且,回头看来,冯小刚也着实厉害,可上可下,可雅可俗,能 hold 住《一九四二》《唐山大地震》,也能玩转《私人订制》。其实,批评《私人订制》并非是为批评冯小刚,而只是希望冯小刚能够拍出与其水平相称的作品而已。

无论如何,《私人订制》的出现,对贺岁档来说,还是个有效的填补,满足了观众对该类型电影的期待。《无人区》《风暴》等已经上映的贺岁电影疲软,《警察故事》尚未上映,院线急需强片救市,《私人订制》本身也极具"光环效应",独霸排片,其票房一路走高,一部分可以说是电影品牌或导演(演员)品牌的吸引,另一很大的方面,或许也可以说,这不是观众的选择,而是观众根本就没得选。

无论如何,冯小刚今年确实履行承诺给观众带来了一部真正的贺岁片,当结尾大红底的银幕上出现祝全国人民马年吉祥的字眼时,还是相当烘托节日氛围的,这个祝福还是真挚的。

捧也好,骂也罢,《私人订制》就在那里,究竟是"成全别人,恶心自己"还是"成全自己,恶心别人",各位看客看罢后,相信会有自己的评价。

银幕大了，魅力小了
——评电影版《咱们结婚吧》

　　现如今，热播电视剧登上大银幕的数量越来越多，而且这种从小屏幕到大银幕的"转换"速度也越来越快，诸如《将爱情进行到底》《武林外传》《奋斗》《北京爱情故事》等电视剧的电影版相继登上银幕，一众电视剧导演也借机跨界跻身电影导演行列。毫无疑问的是，这些热播电视剧积累的观众人气及话题效应是吸引改编的最大推动力，然而扫描过后，经翻拍后的电影未能全部凭借"先天"的优越条件而赚得盆满钵满，一些还是闹了亏空，而即便一些挣钱的也没能摆脱"毁原剧"的恶评，最终虽然捞了一笔，却还是自己砸了自己之前好不容易树立的牌子，坑了之前好不容易笼络的观众。然而热播剧翻拍电影的"钱景"毕竟还是被看好，而相较于作家跨界做导演，电视剧导演走向大银幕又有其自身专业优势，趁着这股热风，电影版《咱们结婚吧》应运而生。

　　电影版《咱们结婚吧》的翻拍自然有其先天优势，同名电视剧 2013 年在中央一套和湖南卫视同步播出，而至当年底，该剧成为年度电视收视和网络点击的最大赢家，结合剧中探讨的婚恋问题是很"接地气"的现实大众关注的焦点，该剧可谓当之无愧的当年度相当具有话题性的"现象级"电视剧。

　　当然，电视剧版的《咱们结婚吧》也绝非"零差评"，其中过多的又直接的广告植入引得观众吐槽不断，而且到后半部分的节奏处理显得冗余且拖沓，明显有"凑集数"的嫌疑，然而这些都没有阻挡观众追剧的热情，也未降低该剧的口碑，总体看来，主创的认真制作可谓功不可没。首先，电视剧将关注点对焦至当下国人，尤其是年轻人的生存状态，探讨恐婚、剩女、小三、出轨、拜金、生子等现实问题，引发思考；其次，在宫斗剧、"手撕鬼子"抗日神剧、穿越剧等同质化剧目充斥荧屏的时候，该剧凭借其题材特殊性而获得差异化竞争优势；再者，该剧的演员选择十分合适，主演高圆圆和黄海波的拿捏轻

松自然，而张凯丽等一众饰演爸妈级的老戏骨更是浑身带戏，由此剧中的人物各异，特点鲜明，个性突出，为电视剧增色不少；最后，电视剧以大众化社会问题（婚恋）为探讨主线，其风格却轻松幽默、温馨浪漫，严肃之余也不忘幽观众一默，更使其成为忙碌之余轻松身心的最佳观剧选择。而就凭着原剧的这么多优势，电影版《咱们结婚吧》戴着"观众期待第一"和"春季最强片"的帽子在大银幕登场。

类似前段时间上映的《一路惊喜》，电影版《咱们结婚吧》并未直接将原剧搬上银幕，而是切分成四个爱情故事交叉叙述，成为一种"拼盘电影"，也就是说，这类片子每个故事都可以作为一部独立的小电影，但不是一个人在不同时间发生的故事，而是不同的人、不同的故事，用"群戏"的方式共同表达一个相似的主题。这类片子也并不陌生，诸如《爱情是狗娘》《撞车》、电影版《北京爱情故事》《全城热恋》等都是如此呈现方法。而电影版《咱们结婚吧》就是由8位演员领衔主演，演绎四个各异的爱情故事：高圆圆和姜武饰演的失恋女与二婚暖男的爱情、陈意涵和郑恺饰演的恨嫁女与恐婚男的爱情、刘涛与王自健饰演的女强人与"萌男"的爱情、郭碧婷与李晨饰演的一对文艺青年的一见钟情的爱情。虽然是各异的爱情遭遇，却蕴含相似的真情实感，真爱至上的主题贯穿其中。导演也善于把握观众的情绪，电影的"笑点"和"泪点"也显得是经过统筹安排，如目前便不乏认真网友发帖总结电影的"笑点"和"泪点"。导演刘江曾言"有人说，戏剧有两种价值，娱乐价值和认知价值。我要求自己的作品兼而有之"，通篇看来，导演在一定程度上在这部作品中是实现了这种要求的。电影整体保持轻松诙谐的调子，然而每一处又不乏认真的现实思考，引导主流价值观。他告诉观众，在爱情面前，我们应该珍惜眼前、把握当下；在爱情面前，我们应该懂得经营、真心包容；在爱情面前，我们应该担起责任、认真对待……但无论如何，不免指出的是，电影的令人失望之处又是那么的明显。

倘若说电视剧版贴近生活、人性表达，给观众展示了通向婚姻道路上的磕磕绊绊，说明任何爱情都不是无缘无故，都需要双方在了解和接触中摸索前进，维系爱情的是真心包容和爱护，而非金钱和地位的包裹。那么电影版则多的是狗血的桥段、矫情的眼泪和莫名的爱恋。翻拍后的电影，原演员班

底换血，这不得不说是一大败笔，相当多期待电影版的观众还是电视剧版的粉丝，对于原剧杨桃和果然来之不易的爱情有着很深的认同，当然，黄海波因问题需被换角，但是高圆圆和姜武的搭配实在不协调。再者，李晨和郭碧婷所负责的文艺清新的部分，想必看过的观众都会有一个疑惑，那便是郭碧婷在电影中都做了些什么，她除了不断地哭、不断地"嗯"，实在很难想象她都还"表演"了什么，其演出水准竟还不如其在《小时代》系列中出色，而李郭二人的爱情更是丈二和尚——让人摸不着头脑，极度缺乏情节张力。我们无法完全理解一个背负与相恋七年男友婚约的郭碧婷，只身出国参加比赛、旅行，如何在短短几天后迅速与导游小哥李晨爱得那么深沉，以至于在婚礼当天她做出悔婚的举动，或许最合理的解释便是他们都学一个专业（音乐）而更有共同话题，从而适合做彼此的 soul mate 吧。

电影版《咱们结婚吧》并没有将原电视剧的优点好好的发扬，反而添了不少俗气的毛病，看罢后，作为曾追剧的观众，实在不免遗憾。

致创业成功者的一封情书
——评《中国合伙人》①

近年,电影圈子里,关于"情书"的说法很多,诸如梦工厂曾说,《功夫熊猫》是给中国的一封情书;再如在第 84 届奥斯卡上风头无二的黑白电影《艺术家》更是被诸多评论者称为是一封写给旧时代好莱坞电影的情书。而借此看来,陈可辛导演的最新力作《中国合伙人》可算是给中国创业成功者的一封情书。

华语电影导演中,我最欣赏李安和陈可辛,在个人观影感觉中,李安从未走远,但是陈可辛仿佛很久没了印迹。而今,我终于看到了他的《中国合伙人》,这部声称"回归《甜蜜蜜》"的作品,观影之后,我却很失望。《中国合伙人》在 30 年的跨度里讲了"土鳖"(成冬青,黄晓明饰)、"海龟"(孟晓俊,邓超饰)和"愤青"(王阳,佟大为饰)创办英语培训学校,"美国梦"破败后,最终实现"中国梦"的创业经历。可算是一部创业励志片。从类型角度讲,这类影片目前在国内还是稀缺的。有评论者评价这是一部"让 50 后反思、让 60 后动容、让 70 后震颤、让 80 后楷模、让 90 后启迪"的电影,如此看来,这部电影的受众倒也宽泛,其实不然,《中国合伙人》最大的受众其实是商界创业成功的大佬们。

众所周知,《中国合伙人》中的"新梦想"即是"新东方",电影中的三大男主人公也是新东方"三驾马车"俞敏洪、徐小平和王强的对应。电影的气质与新东方英语培训学校的精神理念十分相符,即"励志"。个人虽从未经过新东方培训,但是了解下来,新东方的成功更多依赖的并非教育,而是一种依赖企业精神的成功,或者说是企业代表人物精神的一种成功,这自然也是企业魅力之所在,具有其他教育培训机构不可比拟的优势。毕竟还是出自

① 本文原载 2013 年 5 月 30 日《文学报》。

陈可辛之手,好在没有单纯把电影拍成一部新东方培训学校的企业宣传片,然而这却俨然是一部成功学励志语录的影像化呈现的电影。电影中,励志的语句不绝于耳,隔三差五出现几句,想必是让不少观众顿时心生热血。

《中国合伙人》很主流,很主旋律,也透露着中国崛起的民族意识表达。电影主人公在"美国梦"破败后,在中国土地上实现了"中国梦"的胜利,"正能量"十足。谈及电影的"美国梦",中间有一处小细节很有趣,佟大为饰演的王阳在泡外国妞的时候,被问及美国的印象,说在中国America是被称为"美国",就是美丽的国家的意思,在日本就被称为"米国",就是有米吃的国家,这个段落应该算得上是那个时代一部分人对美国的一种印象了,俨然在这部分人的心里,美国是一个既有"表"又有"里"的梦幻国度。然而,就是这三个青年,两个被拒签,一个出去了还丢失了尊严,"美国梦"落败,终究还是应了当初课堂上老师的那句"too young, too naive"(太年轻,太天真)。网上有论者对三个人命运的总结我觉得是很贴合的,成冬青是高考失败、泡妞失败、教书失败;孟晓俊是出国受挫、事业受挫、野心受挫;王阳是姑娘走了、兄弟走了、梦想走了。然而也就是这些铺垫之后,我们终究看到了"二逼青年经过苦逼奋斗成就牛逼人生"的励志传奇故事。

电影在人物塑造方面还是可圈可点的,人物有个性、有特点、有性格。黄晓明一改高富帅形象,从开始的土鳖到后来操一口流利英语的商界精英,对于黄晓明而言,也洗刷了之前"无演技"和"闹太套"的耻辱。对于三大男主角的描绘上,一开始会觉得人物刻画上是呈"哑铃"状的,就是两头(成冬青、孟晓俊)大、中间(王阳)小,然而稍微考虑一下,就会发现,中间这个还真不小,王阳始终是牵引成冬青和孟晓俊的坚定线索,而且他身上也凸显出很多光彩。从一开始的愤青到后来事业成功,再到后来的与世无争,角色是在变化的,而这个变化又是可信的。是他推动着三个人的"合伙",他保持冷静、润滑关系、调解矛盾,这必然是一个创业阶段最需要的人。而且他也是在三兄弟中最早"悟"的,他懂得生活真谛,明白朴实的幸福,他与李萍的婚姻虽看似没那么热烈,却踏实、幸福。佟大为对于角色的诠释也是到位的,用陈可辛导演的评价即effortless(松弛的)。片中的女性角色也不可忽略,尤其是杜鹃饰演的苏梅,她俨然是陈可辛电影一贯脉络的一个传承符号。

陈可辛的爱情电影中,总会给人呈现无终的爱情,爱情总是"现实主义"的,总有目的性很强的女人,在《甜蜜蜜》里李翘是这样的,《中国合伙人》里苏梅亦如此。片中,苏梅在美国街头驻足看电视的段落,不禁让我想起《甜蜜蜜》中李翘在街头隔着橱窗看邓丽君逝世报道的镜头,一下子竟然恍如有"穿越"之感。

陈可辛的电影在叙事策略上,多以下里巴人的草根话语为主体,但却也从不缺少阳春白雪的精英话语,他也很善于把时代背景和人物命运血肉相连,在他的电影里,爱情是不可缺失的主题,而无根的漂泊感和现实主义的爱情也总让观众唏嘘。这些在《中国合伙人》里都得到了呈现。陈可辛电影的音乐使用也是值得称道的,在他的电影里,歌不仅仅是插曲,不仅仅是配乐,更多地还融入了剧作,构建了时代记忆,也表达了人物难以言说的心绪。在《中国合伙人》里,王阳剪去不羁的长发,宣告自己的"80 年代死于今天",当他在 KTV 唱着"原谅我这一生不羁放纵爱自由,也会怕有一天会跌倒,背弃了理想,谁人都可以,哪会怕有一天只你共我"的时候,这歌声既营造了惆怅的氛围,又是对人物内心世界的诠释。另外,诸如《一样的月光》《外面的世界》和《光阴的故事》等在影片中的作用也十分凸显,《一样的月光》点了一个关于改变的主题,《外面的世界》则说明了漂泊的无奈,《光阴的故事》则是纪念了那段已经逝去的青春。据称,陈可辛花重金买下不少 20 世纪 80 年代经典歌曲的版权,而且买这些经典老歌的版权费已经几百万,并不比做特效的费用便宜,如此看,这笔钱没白花。这些有情怀的金曲串联了 30 年的变迁,这种时代感和变化感的烘托是比任何场景布置、服装、道具和化妆等更加有力的。

如一开始提到的,《中国合伙人》是陈可辛的回归之作,吴君如也说"十几年过去了又做一样的东西",但是看下来后,只能说,陈可辛"没回去",他也"回不去"了。当年《甜蜜蜜》的那种娓娓而来已不复存在,《中国合伙人》透着一种急切的表达,可是"欲速则不达"。谈及回归,近年来一批大导们都喜欢用"回归"宣传,诸如张艺谋拍《山楂树之恋》是"回归"文艺,陈凯歌拍《搜索》是"回归"现实主义,周星驰拍《西游·降魔篇》是"回归"《大话西游》等,可是都看下来,我们只能感叹,就是回不去了。

　　《中国合伙人》从完成角度上来讲，中规中矩。但是因为这是陈可辛的作品，实在不免遗憾，此次陈可辛不仅没有"回归"，反而带了更加浓重的商业气息，炮制了这样一部在趣味上媚俗的作品，实在可惜。尽管陈可辛本人否认这是在为成功者歌功颂德，但是等到后面打出来很多成功企业家的照片，连带"老干妈"也出来的时候，即便你在大银幕上打出"他们的故事，也就是你们的故事"的时候，都觉得过于虚妄，因为有一大批拒绝被所谓中国式成功学洗脑的人是不会买账的，而那部分观众会清醒地认定这仅仅是一部关于"他者"的故事，而绝非"他们"。陈可辛没能"回归"，《中国合伙人》终究成了一封致创业成功者的情书。

这不是一个芳香的世界

——评电影《白日焰火》

自从擒得"金狮",有关《白日焰火》的一切也都立刻变得那么富有话题性,导演刁亦男进入我们的视野,长期做"绿叶"的廖凡也终于扶了正,他们一直是两颗"遗珠",如今终于不再抱有遗憾。

如早先《好莱坞报道》评价的那样,"这部讲述普通人故事的黑色电影气质迷人,影评人们应该会趋之若鹜,而普通观众则很可能会感到一头雾水"。诚如此言,这部电影绝不会是一部让观众轻松消遣两个小时的 popcorn film(爆米花电影),因为该片有大量留白,挑战着大众的审美;但也绝不是刻板印象的那种晦涩难懂的纯文艺片,因为该片具备着凶杀、悬疑、侦探等吸引人的商业元素,而且故事线索还是明晰的,观众看完电影后应该还是能够了解这个电影所讲述的故事,然而,倘若想具体探究电影到底讲了些什么,却又实在不太好说。导演刁亦男亦曾表示,他想拍一部又有观众又可以有自我表达的电影,对于《白日焰火》最终是否能够在艺术与商业之间取得平衡,还要拭目以待。

这部电影被认定为"黑色电影"(film noir)。的确,电影有着一系列的黑色元素:漂泊的男子、蛇蝎美女(femmes fatales)、霓虹灯、枪、大量的街道背景、犯罪题材及近似陀思妥耶夫斯基小说里的颓废阴郁的气息。电影中诉诸人物的欲望、绝望的偏执、心中的阴暗与罪恶及个人对宿命的无力感。为观众制造了一个没有芳香的阴郁世界。电影对准阴暗,无疑冰城哈尔滨冷酷的冬日是最合适的拍摄背景,对氛围的营造有着重要作用。在人物塑造方面,这种黑色气质也是明显的,片中的人物基本都有着一个共同的特点,就是纠结与受创,或者说,都是"心苦"的人。

谈及人物,还要从电影的英文片名——Black coal,thin ice(黑煤与薄冰)谈起。这部电影的英文名字是启发我深入思考电影的一个重要切口。

black coal（黑煤）和 thin ice（薄冰）便分别映衬着男、女主人公，即廖凡饰演的张自力和桂纶镁饰演的吴志贞。张自力就像是一块黑煤球，十分粗犷，不善于细腻表达，他在爱情和工作方面也双重受挫，妻子离开了他，而他自己也因负伤，成为一名保安，失去原来的工作。而黑煤却又能燃烧自己照亮他人，张自力虽一直是阴郁的，却还是不乏温暖的。而吴志贞就如一片寒天的薄冰，她自始至终眼神低垂、暗淡忧郁，冷艳得让人感觉是那样的不可接近，然而她又是那么的脆弱，无法承担生命之重。

张自力是粗糙的，可是在片中，他又会对吴志贞说出"都会好的"这样细腻的安慰话语。吴志贞是冷艳暗淡的，可是在片中，她后来又涂上了鲜艳的口红。这样的安排却不显突兀，恰恰反映了人物的内心变化，也使得内心情感外露表达。因为这一切都是爱情的作用。而谈及这个两主人公的感情问题，就要谈到一个电影的完整性问题。据悉，国内公映的版本和柏林影节的放映版本是有差别的，如在摩天轮上的性爱戏等被删减。倘若如此，其实是影响到观众了解和体会电影人物情感的，这会涉及人物关系的进展、人物行为动机的转变。可以看出，张自力最后也面临一个"背叛"的问题：倘若他包庇吴志贞，就是对法律、公正的背叛，倘若他揭开真相，则是对吴志贞以及爱情的背叛。而最终他是背叛了吴志贞，然而因为缺少张自力和吴志贞关系深入的表现，最后使得张自力背叛的冲击力大大减弱。

"黑色电影建立社会评价的前提是，在这个无从选择的社会中，贪婪的欲望已经成为生存的必要准则。"情欲，《白日焰火》不可避免的主题。促使张自力更深地卷入黑暗世界的一个重要原因也是吴志贞的吸引。而吴志贞的犯罪又始于一个男人（五年没有人认领的皮氅的主人）对她不可遏制的性渴望。洗衣店老板荣荣是一个有情欲（还有点性变态）却无能力的人。梁志军则是一个被吴志贞的性诱惑而利用的追求者。所有这些人都陷入了追逐情欲的陷阱。

电影的节奏处理方面，开篇时比较紧张，到后面却是越来越慢，甚至拖沓。电影虽具备凶杀、侦探等悬疑元素，却也不能掩盖剧情方面的不足，张力欠缺。举笔者在观影时对观众的观察为例，在观影过程中，一些观众就逐渐失去耐心，显露出对电影的不满，更有甚者，在影片结束时，竟有观众喊道

要退票！当然，这是部分观众反映之状，然而期间的观众观影的心理也不可不察。顺带也说一下，影评人应该进电影院观影，因为这样不仅可以享受观影，更可以收到来自其他广大观众的最直接真实的观影反馈，这对评价一部电影也是一个重要参照指标。

眼下中国电影市场充斥着"爸爸"和"西游"，然而，《白日焰火》这类的电影是需要有一席之地的。对于编导的尝试，应该给出肯定。最后，结合电影的气质，就借用推理小说家雷蒙德·钱德勒的一段话结尾，或许，结合这段话再去体会这部电影，会别有意味。

"这不是一个芳香的世界，但这是你生活于其中的世界，一个出了毛病的世界，它的文明创作了自取灭亡的机器，并在学着使用它……街道上出现了比夜晚还要黑的东西……"

一张画皮多种看

——从电影《画皮 II》谈电影评价 *

影片上映前，我曾说这部电影放映时一定要去电影院看的。一来是魔幻奇观式的 3D 电影，为了影片观赏的完整性体验也是应该去影院的；再者，该电影有感兴趣的明星，尤其是赵薇和周迅的对手戏还是令人期待的；最后，或许还是源于对这样一个故事的"忠诚"。或许这些因素，也是影片不俗票房表现的原因。

《画皮 II》上映首日票房 8 000 万元，首周票房 3 亿左右，均打破华语电影票房新纪录。自今年 2 月份，中美电影新政之后，引进美国大片数量进一步提升背景下，国内影人与评论者诚惶诚恐，纵观国内今年上半年电影市场，国产电影颓势已日趋显现，3D 版《泰坦尼克号》和《复仇者联盟》等片大举入侵席卷，加上春季上映的《碟中谍 4》，三部进口大片占据最近票房榜单前三位。而《黑衣人 3》《地心历险记 2》《超级战舰》《异星战场》《大侦探福尔摩斯 2》和《诸神之战》等 6 部进口片也纷纷挤进前十。而在"十强"名单之中，众多国产片中仅有《大魔术师》单片入围。进口大片强势登陆中国，给国产电影带来巨大"打击"。《画皮 II》在此背景下问世，且取得如此不俗成绩（堪称"黑马"），一定程度上来说也是为国产电影打了一剂"强心剂"，提升了我们对国产电影的信心，应该是有利于刺激国内电影人创作的。

谈过电影票房，还要说说电影口碑。国产电影历来面临几种尴尬情景："叫座不叫好"或"叫好不叫座"，更甚者"既不叫座也不叫好"。如今看来，《画皮 II》依旧没能摆脱此"怪圈"，电影的评价方面，虽不说是"冰火两重天"，但也着实是赞、损之双方各表态度。赞者言其表演精湛、制作用心、营销得当且情节感人；损者斥其故事空洞、虚有其表、虽赚得票房但失去口碑。

* 　本文原载 2012 年 7 月 19 日《文学报》。

其实近年来,国产电影,尤其是国产大片,似乎都遭遇相似境地。由此,也要谈谈关于电影评价的问题。

前些日子曾看到一篇文章,质疑目前国产电影是否被"骂"得太多,或我们对国产电影要求过于苛刻,此标准是连外国大片也经不住评价的。然而,我们对待国外影片的态度却往往是极为宽容的,像烂如《灵魂战车2》这样的影片,在北美本土市场的票房连成本都收不回来,被看作"垃圾"的电影(北美著名影评人 Roger Ebert 评),引进中国上映后却"逆天"取得不俗票房,更是引得一批尼古拉斯·凯奇的粉丝围观与交口称赞。有的人可能会说,对于国产电影,现在还是骂得太少,或骂得依旧不够狠,这样的人多少是有点"恨铁不成钢"的意味。然而,"骂"了那么久,"骂"似乎一直没起作用,唯独每次都是发现"骂"得越来越凶了,对国产电影"拍砖"俨然成为一种快感,出来新片,别管票房好坏,一定要带着"挑毛病"的有色眼镜去看电影,看完之后,要是挑不出点毛病,都不好意思说看过了电影。所以,我们总是看到一批又一批的被指责"没诚意"的电影相继出现。其实对影片评价仅仅以"诚意"有否为标准是极不科学且不负责的评价,想必电影主创每每看及此评价都要难过了吧。极少有作品的主创在制作之初便抱着制作一堆"垃圾"的态度吧?从策划到拍摄再到宣传,他们都是卖力的,倘若作品不尽如人意,那也是创作的偏差,可在创作问题问责,也好帮助提出一些有针对性的改善意见,切实作用于创作才好,切勿"一竿子打死"的一句"没诚意"而敷衍了事,听上去貌似有"腔调",实际也只是泄了泄私愤而已。

其实,从发展的角度讲,任何一个国家、地区的电影发展都不是保持稳定态势的,有涨有落、有起有伏,不可否认,中国电影现在是在一个"瓶颈"时期,尤其当下电影创作环境浮躁,一些电影人急功近利,其创作深受两个导向——"票房"和"冲奖"制约,电影创作不容乐观。然而此环境下,倘若观众和影评人只是一味苛责、谩骂,也只是给本就浮躁的环境增添了喧嚣的空气罢了,又如何能积极作用创作,切实推动中国电影发展呢?"骂"的已经很久了,不如开始试着鼓励鼓励吧。刻薄非影评,对待电影,还需科学、认真和公平地看待。

回到《画皮Ⅱ》,抛去魔幻、动作、特效和明星效应等不说,单纯将其视为

一部简简单单的爱情片，它还是动人的，依旧是亘古不变的主题——真爱可以战胜一切。从片中看到，爱情与皮相、地位、财富皆没有关系，它仅仅是一件两情相悦的事情而已，进而是一份"生死契阔，与子成说；执子之手，与子偕老"的承诺。为了爱的人，赵薇饰演的靖公主可以不要心，陈坤饰演的霍心可以不要眼，更动人的是周迅饰演的小唯，为了一种成全，可以不要命。"爱"是贯穿影片的主题。小唯是一个有意思的角色，在两部《画皮》中，她最后都是一个成全他人的"牺牲者"的角色。赵薇和周迅的对手戏，也为影片增色良多。从很多方面来说，《画皮Ⅱ》还是一部很有意思的电影。

无所适从的《道士下山》*

最早听闻陈凯歌导演在《搜索》之后，将拍摄《道士下山》，当时的一个"条件反射"就是：陈凯歌会不会又给观众呈现一部别样的《无极》。之后对此片也有过很多想象和揣测，而今这一切终于有了揭晓，"道士"之前面临种种困难、险阻，现在终于"下山"了。

《道士下山》最初吸引我的，不是奇幻类型，不是精彩打斗，只与两个人有关，一个是小说原著的作者徐皓峰，另外一个就是导演陈凯歌。

2012年，我到北京去参加大学生电影节，并做了主竞赛单元的评委，为期几天全天候在北师大北国剧场里一口气连看三十多部电影，其中一部电影印象实在深刻，那便是《倭寇的踪迹》。看此片前对其没有任何准备和印象，而《倭寇的踪迹》又着实是一部很"奇怪"的电影。在影片开端，我与其他一众评委也有不时笑场，相信大家笑场的理由一样，这实在不是我们传统想象中的武侠：人物不奇幻，武打不出神，感觉好比几个实在普通得不能再普通的人提着长刀比划，三两下便见胜负，丝毫不用飞来飞去而后又躲躲闪闪。而随着影片的继续放映，偶尔的笑声停止了，而借着银幕的光影不时再看看其他人，大家慢慢地都越来越陷入一种欣赏的态度。而后在评审环节，评委不约而同提议应设"艺术探索奖"，而这个奖就颁给"奇怪"的《倭寇的踪迹》。

再谈谈陈凯歌。评价这部电影，陈凯歌绝对是一个需要去理解和把握的核心。陈凯歌是有着浓郁大师气质的导演，从《黄土地》开始擎起第五代电影艺术运动的大旗，而后的《霸王别姬》更是将其送往巅峰。而今的《道士下山》却是一个"怪胎"，"怪"到难以评价。我们断不能简单将其丢入烂片的

＊　本文原载 2015 年 7 月 16 日《文学报》。

行列,因为层出不穷的中国式烂片已经将烂片的底线推到一个相当的下限。相较之下,各个层面制作还算精良的《道士下山》俨然不能如此定论,它还算有一定段位的作品,况且我个人一直相信没有任何一个导演就是抱着炮制烂片的心态制作,每一个创作最初抱定的必是要有一番大作为的想法,只不过结果也并非个人完全可以掌控罢了。大师如陈凯歌,沉默三年打磨一剑,个人来说,我是特别想努力成为那个看到了并看懂了他所有努力的人。可是反复思量,也只能说电影《道士下山》很奇怪,而这个奇怪不同于徐皓峰《倭寇的踪迹》的奇怪,而是有些不可名状、有些莫名其妙、有些匪夷所思、有些摸不着头脑……

此次陈凯歌导演也卸下高冷,忍不住撰写了一篇献给自己导演电影的"情书",也可谓一篇"自影评",为《道士下山》造势。这封"情书"逐一感谢很多人,俨然如一番获奖感言,似乎不管观众评价如何,陈凯歌已经自我封神,可是看完这篇感情充沛的文字后,不禁质疑对于这部电影是否可以匹配这些文字。这部电影哪里就花了导演三年时间?林志玲在片场敬业到十多个小时总是站着,生怕一坐,弄皱了旗袍,想想志玲姐姐的角色,忍不住感叹,当初站那么久也难为你了,还不如坐坐,旗袍上多个褶子少个褶子对塑造人物大概也没那么大影响,毕竟你最后让观众记住的还是你与范老师在阁楼上的娃娃音版本的喘息声。再看到导演说:"'你来过我记得便是永远,你转身我经过便是人间'——就是电影的风格。"我更惊讶这还是那个当年写《黄土地》导演阐述的陈凯歌吗?而这句玄乎又玄的歌词究竟体现一种怎样的电影风格,我又陷入一种莫名的想象中。

还是回到电影《道士下山》本身。电影的风格是不是如导演所言的"永远"或"人间"那般,我没看出来,我看到的就是各种混搭。电影开篇,王宝强扮演的何安下与同门斗武,后取得胜利而被师傅放下山,一直到遇见范伟饰演的崔道宁之前,俨然是《西游记》中孙悟空拜别菩提祖师,离开灵台方寸、斜月三星的翻版,而王宝强的表演风格也确实与孙悟空贴合。而后一入典型的民国场景,夹杂着功夫戏和充满教化与哲理意味的台词,更恍惚让人坠入王家卫的《一代宗师》中,而到后来张震也出现了,更加深了这个认同。总之,前后加起来,就是读不出陈凯歌,看不到一部独立存在的电影。

电影是段落性叙事,伴随何安下下山遇到形形色色的人,又拜了不同的师父,电影逐步推进。在开篇的 20 分钟里,何安下的主角地位毋庸置疑,而随着叙事发展,何安下的重要性逐步退化,甚至存在性遭受质疑,勉强说来,在整个电影中,他只不过是一个注视所有故事和人物的旁观者,而在张震饰演的查老板出场后,这个陈凯歌口中的"故事的重点"与"电影中向世界发问的"何安下则直接成为"路人甲"。

《道士下山》很奇怪,怪在观看过程中让人目瞪口呆,陈凯歌想表达的太多,连道具如笼子里的鸡都不放过,可是他表达得太满,满得让人不知所云,满得让人抓不到重点,满得使一部电影沦为一锅大杂烩。

当下有很多人习惯性地批评陈凯歌、张艺谋和冯小刚,甚至说习惯性地批评中国电影,这样的一种习惯自然是有问题的,可又不得不说,看到陈凯歌导演这样习惯性地制造"怪胎"又实在遗憾,因为我们总是期待大师可以为我们的银幕贡献更有价值的影像,所以我们一次次期待着,又一次次挫败着。

日前陈凯歌导演在某演讲节目上发表演说,不断提及"时代",他说个人抵抗不了时代,现在这个时代也不允许他再拍《霸王别姬》。陈凯歌就这么被时代所裹挟了,可是言至此又不知到底是时代裹挟了陈凯歌,还是陈凯歌借由时代作为说辞与借口。但很显然,在这个电影的新时代,陈凯歌导演确实还没有很习惯,而显得那样的彷徨失措,显得那样的无所适从……

由 3D 版《泰坦尼克号》热映引发的思考

进口分账大片 1994 年以《亡命天涯》在内地的上映为标志，正式登陆中国，而到 1998 年，当《泰坦尼克号》掀起观影狂潮，卷走国内 3.6 亿票房的时候，我们惊呼"狼来了"，之后我们进入了"与狼共舞"的年代，这几年可谓与"狼"一直在博弈之中，而今这匹"狼"乘着技术（3D、IMAX 技术）的东风又来了，而且来得比上次更猛烈了。它的到来有何缘起？对此又能引发我们何种思考呢？

很久之前便有消息称《泰坦尼克号》将于 2012 年以"崭新姿态"再度全球公映，一批观众早就翘首以待，做好了"掏钱"的准备。《泰坦尼克号》3D 版（以下简称《泰坦尼克号》）引发如此浪潮可谓是有深刻原因的。对于看过此片的，它是一种怀旧，正如现在在网上有人说的，"花钱买的不是电影，而是怀旧"。14 年前，你和谁看的《泰坦尼克号》，那些年不懂爱情的"我们"，如今再去观影体验，又是 3D 版，俨然可以如"新片"一样对待。对于没看过《泰坦尼克号》的观众，此片便更有了无比的吸引力、号召力。这部自上映后就十多年稳居世界票房冠军（直至其导演的《阿凡达》自我突破后，居于第二）的影片，经过传播与时间的积淀，早已被"神化"，当年没赶上在影院观影的，现在正好弥补一下，消除遗憾。那么很多人可能会追问，此片的碟片已随处可以买到，而且网络上的链接资源也十分丰富，为何还有那么多人要掏钱去影院呢？

谈及此问题，最大的原因莫过于 3D、IMAX 效果对观众的拉动，这是只有在影院才可享有的高级观影体验，是技术把观众拉回了影院；再者，或许也可以说是一种"迷影情思"的推动，无论观众看过此片与否，人们心里莫名的已有一种需要去影院观看《泰坦尼克号》的情结与诉求，仿佛只有这种"仪式性"的观影行为才会让其感觉"圆满"。这里就不得不提到第 84 届奥斯卡

和刚过去第 31 届香港金像奖,两个颁奖典礼一开头皆发出了"去影院观影"的呼唤。必须承认,电影的存在与发展是需要某种情怀与情结的,影院是电影最原始、最亲密、最特殊的一个载体和传播渠道,去影院观影永远都会是一种"不过时"的行为。另外,现如今社会的大环境似乎充斥着一股"怀旧"的味道。近些年,我们的 70 后、80 后,甚至 90 后的人已开始处于一种"集体回忆"的状态。小时候玩过的玩具、吃过的零食、看过的影视剧等,都极容易引发群体共鸣。在网络上,此类的帖子往往跟帖不断,每每看罢都会觉情真意切。在电影方面,除去社会大环境不讲,单就电影艺术本身,至今已百余岁,仿佛其自身也到了一个"回忆"的阶段。尤以第 84 届奥斯卡奖为例,可谓"怀旧"的集大成者体现,一部最佳影片《艺术家》掀起黑白默片时期的怀旧高潮。还是回到《泰坦尼克号》上,詹姆斯·卡梅隆 1997 年执导的这部影片 1998 年在中国上映,距今已 24 年,而回想可发现,它竟从未远去,那首席琳·迪翁的"My Heart Will Go On",历经 24 年流行依旧,想必此曲在很多人的 MP3/4 等音乐播放设备里始终是一个必备。而另外一个很有意思的便是网络上出现了一批《泰坦尼克号》的恶搞版,比如就有网友以中国各地方言制作的方言版《泰坦尼克号》,它俨然已和《新白娘子传奇》《还珠格格》等剧一样,成为被恶搞的经典范本,虽是恶搞,但也可见其在观众心中的地位,无论以何种方式,这艘船其实早早便在观众心中停泊靠岸,从未离去。

《泰坦尼克号》的此次归来,带来话题不断,诸如"删减版"的问题,一直保持热度,引发激烈讨论。而最有意思的是,一个"国际玩笑"也开大了。先前有网友说的因为害怕影片是 3D 版,若不删减裸露戏份,害怕男性观众伸手"触摸"的段子,竟然传到了影片导演卡梅隆的耳中,并在新近采访时,谈及此事,导演还郑重其事地说成这是"官方说法"。这是一个很有意思的传播方面的问题,也是能够引发思考的。

《泰坦尼克号》来势凶猛,首日票房 7 000 万,两天破亿,预计周票房过 5 亿也不是问题,连导演自己都说,影片票房在中国如此高,戏份删减与否也无所谓了。可见,《泰坦尼克号》作为美国大片对中国电影市场的冲击力,有业内人士预计,在 4 月份乃至五一档都会是《泰坦尼克号》的天下,此间其余的中小成本国产片极有可能成为"炮灰"。

　　结合 2 月份签订的中美电影新协议，之后在原来引进进口分账大片基础上，将继续增加 14 部 3D、IMAX 电影，且分账额度也将提高。此政策势必给国产电影及从业人员带来巨大冲击，该如何应对是个重要的问题。当年（2001 年前后）台湾地区对美国电影全面开放，台湾本土电影几乎面临消亡危险，如今我们也面临这样的问题与挑战，此次《泰坦尼克号》来势之凶猛，就应该给我们提个醒，必须积极有效应对，切勿重蹈类似台湾电影的覆辙。

　　另外，《泰坦尼克号》在如此短期内收获巨大票房，也足可见中国电影市场潜力之巨大，这种情况放在其他国家或地区还是很难想象的，今后美国必然更加看重中国电影市场了。

　　就在《泰坦尼克号》在国内赚得盆满钵满的同时，电影的相关衍生产品的销售也得到了积极拉动。例如电影中露丝带的"海洋之心"如今便在网络上走俏，而据统计，其他诸如水杯、T 恤、游轮模型、油画、家居饰品、纪念章等9 000 余种相关产品也成为购物热门。另外，相关的影像书籍产品也搭上了顺风船，据称，之前积压了多年的原声 CD 和 DVD，都因为《泰坦尼克号》的重新上映而重新热销。

　　"狼"又来了，这次来得更加凶猛，热闹之余，我们还是不能丧失思考的。《泰坦尼克号》俨然已成为一种集体记忆，而近年来，中国电影大发展大繁荣，可有关电影创作和电影作品的问题源源不断涌现，有可能在将来成为集体记忆的作品并不多。加上今年中美电影新政的推行，两国电影交流已经进入一个新的发展时期，我们面临机遇的同时，更面临巨大的挑战。中国电影已经做大了，但是距离做强还差很远。在这方面，我们需要思考和付诸行动的还有很多很多。

　　电影不仅仅是个商业问题，更是一个文化问题，它是一种包含思想和价值观的特殊的文化产品，其社会影响力非常大。当下中国电影已进入推动社会主义文化大发展大繁荣的关键时期，我们还应该深化对电影的认识，积极面对电影的"引进来"和"走出去"的问题与挑战。

《美国队长2》：典型好莱坞大片的强势来袭*

　　《美国队长2》来势凶猛，根据初步统计，影片单日获得票房9 000万，近乎《白日焰火》上映至今的累计票房。而根据EBOT全国253个城市排片数据显示，截至4月7日总场次66 728场，《美国队长2》排片比占38.19%，比《整容日记》高18个百分点，稳居第一。

　　不同于前一部的"小打小闹"，《美国队长2》将镜头对准现代，全新升级，彰显着典型好莱坞大片的霸气，特效场景规模宏大，眼花缭乱的追车和拳拳到肉的打斗，展示电影奇观化魅力，给观众紧张刺激的观影体验。

　　而在视觉画面外，电影在剧情建构和人物设置方面也下足功夫。纽约大战之后，美国队长在华盛顿过上安逸的生活，然而这一切却在一名神盾局同事遭遇突袭后，被完全打破。美国队长携手黑寡妇，后猎鹰加入同盟，共同揭穿一场威胁全球安危的阴谋。而后他们却发现，劲敌竟是美国队长"阵亡"的青梅竹马的好朋友冬兵。电影故事环环相扣、峰回路转，可谓引人入胜。而几位演员的演出也立体丰富，美国队长帅气重情，黑寡妇干练潇洒，神探局局长阴险狡诈、深藏不露，都给人留下深刻印象。

　　除了肌肉英雄、视觉刺激等，《美国队长2》依旧是一部不折不扣的渗透美国精神的主旋律电影。美国队长是被塑造出来"救世"的英雄，他虽没有不死身和超能力，却上天入地无所不能，这都源于他比一般人更勇敢、坚强和智慧，这个角色被注入强烈的爱国情怀与大无畏精神，成为一个在精神层面上的"超人"。

　　时值清明假期，所选观影影院亦处于上海繁华区域的高端商场，影院观影者人数较以往增多，需排队等待购票，有多部电影出现"满座"情况而无法

　　*　本文原载2014年4月11日《中国电影报》。

购票。而这场的《美国队长2》上座率也极好，达95%强。观众观影秩序良好，片尾字幕出来时，多数观众仍认真观看字幕，而结尾的彩蛋给人惊喜，不少已经起身走到影厅出口的观众都驻留脚步看完彩蛋部分。根据观众看完电影之后在离开影院时的谈话，《美国队长2》收获不错反响，较第一部好评更多。

总体看来，《美国队长2》是一部非常合格的好莱坞类型化产品，内容精彩，制作扎实，票房与口碑比翼齐飞，怕也不是难事。

《艺术家》之后的思考

当片头字幕浮现、音乐响起的时候，我就欲罢不能了，一种难以言说的兴奋感油然而生，是的，这就是《艺术家》。或许依旧有对这部擒获各大奖项的电影的种种质疑，其否定者依旧不愿承认它的价值，但这都不重要了。它是当之无愧的奥斯卡最佳影片，一部可算伟大的电影！

不可否认，随着影片的渐进，我越来越被电影吸引，从形式到故事，它都是那么美轮美奂，散发着二三十年代好莱坞黄金时代的经典气息。这是一部包含信息量巨大的电影，种种元素皆可评可点。

看罢我脑海中浮现的第一句话就是"电影是什么"，这个依旧无具体解的百年之问，它在电影研究领域将永远还会是一个历久弥新的课题。的确，这部电影让我想到很多，我还想到了安德烈·巴赞，还想到了那个苏联的"老学究"——爱因汉姆。曾有多少现代人站在"现代"的立场去笑爱因汉姆对技术过度警惕的冥顽不灵，笑他"完整电影"概念的荒唐，质疑巴赞理论在当下的种种问题与缺失……然而，看罢《艺术家》，所有关于巴赞、爱因汉姆的问题再度让我陷入思考。电影到底是什么？电影与技术什么关系？我竟也不得而知了。

好莱坞高科技大片盛行全球的今天，《艺术家》这部以好莱坞从无声电影时代向有声电影时代转变为题材的黑白默片，登顶了象征美国电影工业最高荣誉的奥斯卡金像奖。感觉《阿凡达》距离我们还不算遥远，可纵观第八十四届奥斯卡入围影片，一股浓浓的怀旧情结扑面而来。迈克尔·哈扎纳维希乌斯执导的这部《艺术家》获得最佳影片和最佳摄影等五项重量级大奖，该片以黑白的影调和22帧每秒的拍摄速度，营造出20年代默片的感觉，所有细节力求做到惟妙惟肖，借此向好莱坞默片时代致敬。而本届奥斯卡上与《艺术家》可谓平分秋色的同样包揽五项大奖的《雨果》，马丁·斯科塞

斯也走起了复古路线,用3D的形式追忆电影的诞生过程,可谓一部向法国电影先驱乔治·梅里埃致敬的一部作品,充满怀旧意味。之外的《午夜巴黎》《我与梦露的一周》也都充满着浪漫的怀旧情结。这样想来,对于奥斯卡,或者这一批电影在意味着什么,似乎电影的发展到了一个特殊的时候了。可到底在意味什么?究竟是什么背景下催生出如此一批高质量的怀旧影片呢?电影飞速发展到今天,在奥斯卡的评判标准上,所有的形式和技术都让位于最质朴、最简单的纯电影了吗?电影技术的探索究竟又该如何发展?未来电影走向如何?……这都是问题。

数字时代,大片横行,电影貌似越来越走向技术主义,追求视听刺激,这是一个现实的语境。谈及"刺激",不得不说,当眼下所有的影视剧作品越来越靠着"刺激"做宣传、博出位的话,那么就距离真正的"审美"就越来越远了。审美是人的本性,也是人最基本的需求。可现如今,"美"已经被降低到一个"刺激"的层次,俨然这走入一种困境了。回过头来我们想,观众越来越趋从于大明星、大导演、大制作、大宣传,就如每年的时装发布会一样,好像观众都在等"流行季",在推动下被动观影,之后一个可怕的事情就出现了:我们越来越失去审美能力。再者,近年电影技术飞速发展,其形式可谓"全面开花",越来越多的人对电影产生了一个近乎雷同的质疑:形式背后是什么?观众在刺激之后,往往已经失去了那种对电影最本质的感动。上文讲过,总感觉电影的发展到了某一种特殊的时候,这实在是需要我们考虑的一个重大命题。这就是我们更要肯定《艺术家》的原因所在了。《艺术家》除了形式怀旧之外,放在当下电影发展语境下,更具现实意义。电影讲述了男主角 Valentino 因无法适应电影工业从默片向有声电影的转变而一蹶不振的故事,他最终在 Miller 的帮助下,尝试拍有声电影重新站起来。这可以说是电影人在面临电影工业革新时期的缩影。当今的电影工业也正在经历一场技术革新,数字化电影正在逐步取代胶片,而3D甚至4D技术的发展也使电影拍摄有了更多新的探索。电影人该如何面对且去适应新一轮的电影技术革新,是一个亟待思考的命题。而这也就是《艺术家》产生的语境。《艺术家》在此背景下的出现、获奖,我觉得是可以归纳到一点上的,即《艺术家》已经到了合适的出现时机。当然,这并非说是在此届奥斯卡上《艺术家》这部

黑白默片大放异彩,之后电影的发展也就都要跟着走复古潮流,需要说的是大潮流的发展是不会改变的,电影依旧会沿着今天的发展轨迹继续前行。然而,就在这飞速发展的时候,我们是需要静下心来去适时反省、适度思考的。

电影的最高成就是什么? 不要单纯用视听去刺激观众了,那样只会失去电影最本质、最原始的意义、价值所在。再回到奥斯卡,2012 年入围的所有影片没有一部是纯粹依靠高科技支撑的商业大片,总结看来,却都具备一个相同的品质:故事打动观众。即使是 3D 的《雨果》也是以好故事和动人的情感取胜,并非依靠单纯的刺激搏位。想来,电影的最高成就应该是深入人心的! 奥斯卡,这个想来让人觉得商业气息隆重的盛会,在评判上有此趋向,是一件让人欣慰的事情。作为一个影响力巨大的影节,它在电影发展的当口开始去承担一种责任。说到这里,就不免说到奥斯卡的"人性化"了。它备受推崇不无道理,其背后是浓郁的人文情怀的支撑。像刚谈到的它开始承担一种责任。再者,关注奥斯卡的人也会知道,每届奥斯卡都会对过去一年中逝世的电影人致敬和追忆,这会让人感觉好莱坞是一个大家庭,温馨可人,只要你是其中的一分子并为电影做过贡献,奥斯卡便会永远将你铭记,这种生命、职业价值的肯定就会吸引更多的有才华的电影人投身其中。如此一来,源头活水,其生命力又怎可不旺盛!

还是回到《艺术家》本身,一部长达将近 100 分钟的黑白默片,你真的觉得冗长、郁闷了么? 起码我没有,这是一部有趣的电影,我看了两遍,每一遍看的时候都充满了惊喜感且有着为其鼓掌的冲动。它包含的太多太多。开篇的音乐雄壮高昂,像极了《乱世佳人》的感觉。看到男主角让·杜雅尔丹(这委实是个拗口的名字,我反复都记不住,可是《艺术家》却让这个拗口的名字蜚声全球,被亿万观众知晓),有没有发现那简直就是《一夜风流》里帅气迷人、英俊潇洒的克拉克·盖博? 当看到他跳舞的时候,俨然又是金·凯利附身! 说到此,就不得不提到《雨中曲》了,《艺术家》在形式和内容上是像极了《雨中曲》的,看过的观众不难发现这点。你要再是个对好莱坞老电影细读的人,那你从《艺术家》中便能发现更多! 影片 24 分 55 秒至 26 分 17 秒的 George 与妻子对坐吃饭的场景有没有让你想起《公民凯恩》中表现凯恩

与妻子从新婚的陶醉到同床异梦的变化的那经典的两分多钟,浓缩了凯恩与妻子九年婚姻过程的那场戏? 一开始可以看到 George 与妻子相视而笑,连着装都统一颜色,慢慢地到两人着装一黑一白,沉默不语,再到妻子丑化报纸上的老公的照片,彼此漠视,俨然这段婚姻的走向在这个餐桌上的一分多钟里有了最浓缩、简洁的交代。另外,当 George 发现是 Miller 买下了他所有的拍卖品的时候,离开 Miller 家在家准备自杀的那段,一边是 Miller 很不熟练地开着车赶往 George 家,另一边是 George 已举起了枪对准了自己的脑袋,这样一个令人紧张的平行蒙太奇的场景,是不是很有《党同伐异》中"最后一分钟营救"的意味呢? 在 George 抵制有声片在众多报刊发表言论、论战的时候,说"有声片不严肃"等的时候,我也想起了当年卓别林等人为此论战的史实。

《艺术家》是一部很典型的好莱坞叙事模式的电影。电影中展现的是一个曲曲折折的爱情故事,最后大团圆收尾。影片的音乐是个亮点,默片时代的电影也并非全"silent"的,也是有音乐伴奏的,而站在当下角度拍摄的默片,显然是更考虑视听结合的,音乐与画面情绪相得益彰,渲染有力。想来,这样一部默片,放诸世界,应该都是可以被看得懂,可以打动观众的。这部电影回归到最单纯的面貌,就是镜头讲故事,电影艺术无国界,一个容易被看懂的好故事,永远是个颠不破的真理。

电影的细节运用亦堪称亮点,是其一大特色。报纸在影片中的作用都完全可以独立成文的,从男女主人公的相识到各自事业的发展,再到最后女主人公救助男主人公等,报纸显然不是一个简单的道具,它已经融入了故事的发展,推动剧情发展。此外,在这部电影里,我们总会可以看到"电影中的电影",这里讲的不是在电影中看到的在剧院放映的电影片段,而是经常可以见到的立在街头的电影海报、名牌,关键的是这些电影的名称串联起来竟是一条两主人公感情发展的脉络! 两人相识于《俄国艳遇》之下,而后一起拍《德国情史》,女主角第一次走进男主角的化妆间的时候,其身后背景墙上,赫然贴着《偷走她心的贼》的海报,此处甚妙,性别用的也是相当恰当,用了"her"而不是"his",的确,两人其实并非标准的都是一见生情,是女主人公的心先被男主人公"偷走"的。之后,在男主人公事业低迷进入衰败之时,行

走在路上,《孤独明星》与其相伴。最后两人终于在一起,大团圆之时,共舞《爱的光芒》。由此可见这一系列电影名称与人物、故事发展的脉络之联系,进入了影片叙事的层面。

提到电影海报,也需要提到好莱坞电影工业了。在好莱坞早期,制片商便重视电影宣传造势,俨然是一派"商品经营"之势,善于制造卖点。之外,我们常常谈到好莱坞的金科玉律——"观众就是上帝",影片中的那个制片人,便深谙好莱坞之道,片中他有几句台词是很典型的:"世界现在是有声的,人们想要新面孔,能说话的面孔","观众想要新演员而且观众永远都是对的",由此可见他对电影市场和电影观众的关注。另外,明星制也是绕不开的一个话题。

特别想提到的就是,观看《艺术家》总是有种莫名的"仪式感"的。突然想到王国维曾经提到的"古雅说",不知在此引用是否合适,但是还是觉得两者总是有共同感的。何来"古雅"? 即由于文化时差造成的美感上的惊讶感和震撼。我们一般会被古典宝藏所震撼,就如今天的人看到商周的青铜器,会念自我生命之短暂,感叹青铜器千年之存在,为之咂舌。然而今天我们看到电影萌芽之时的一批电影时,不时时也为这些电影百年前已有此光彩而震撼么?《艺术家》虽是数字时代的现代人的作品,可是它给我们带来的确是来自默片时代的召唤与震撼!

影片结尾部分,也"出声"了。当被导演问道可否多来一次的时候,男主人公带着法式气息的"With pleasure"让我印象深刻。影片以新一场戏的开拍,导演喊"Action"为结尾,这个处理意味深长。电影史就像深深的水,静静地流,它永不休止。电影还在发展,永无止息⋯⋯

后 记

对于是否写下这篇"后记",一直都还是犹豫的,后来想想还是觉得应该在本书结尾再说一些话。

自工作以后,对教学投入无比热情,然而在个人研究与写作方面确实是懈怠了。曾经觉得自己最是一个麻利爽快之人,但是近年发现自己真是越来越染上这种叫做"拖延"的"疾病"。就真的应了那句"病来如山倒,病去如抽丝"。拿这本书来说,2020 年上半年就谈定了出版计划,紧接着赴苏格兰进修学习,理应是有充分的时间提前完成出版,结果不但没有提前,反而一直在拖延。对此,我应该自我问责。

这是一本有关电影的书,具体来说是我对电影的琐碎、片段但又持续、系列地思考。自从在李建强老师指导下攻读硕士学位以来,我开始了对电影批评的专题研究,在这期间除了进行对电影批评进行"再批评"之外,我也开始撰写影评,相关影评有的在各类比赛上获奖,有的发表在国内杂志、报纸之上。因为影评,我获得更多认可,更坚定了研究电影的信心与决心,与此同时也非常"自喜",觉得自己不负李建强老师期望,正在传承他的衣钵。李建强老师是真正引领我一步步走进电影研究的人,很难想象如果没有他的指导与帮助,我是否在后来会与电影研究有这么大的缘分。所以准备成书之时,第一时间还是想到请他为我撰序,这是最合适的安排。感谢中国电影评论学会名誉会长章柏青老师,在我的影评写作起步阶段,章老师的鼓励与肯定给我很多力量。感谢《文学报》编辑郑周明,我们至今没有见面,全靠邮件、微信来往,每每所谈也是有关影评写作与发表事宜,但来往竟也快十年。自己写了不少影评,但做学生那会,与郑周明保持互动的时间,竟然是

我最高产的阶段,而且对那段时间留下的文字,至今我个人都非常喜爱,这不得不说有赖于郑周明的热心督促、鼓励支持,以及他给出的建议和文字的编辑。他曾说我的文章"很好读",至今我都觉得这是我曾收获的最好的肯定。

后来提前结束硕士学习,通过硕博连读跟随李本乾教授从事影视产业管理及国际传播研究,配合课题组的国家社科基金课题研究方向,我进一步聚焦"中国电影走出去",更加关注中国电影的海外接受与评价状况。在此期间获得国家公派支持,赴美国南加州大学电影学院学习,我的研究视野进一步得到拓宽。

所以说,这本书严格说来不能算是一部系统性著作,实则是这几年以来我对于电影国际传播、电影批评研究的一个阶段性思考,而这些思考从我硕士阶段一直延续至今,而且如今很多都已经转化为我的课程教学内容,对于"老问题"和"旧文字",我一直都还进行着"新思考"与"新叙说"。

工作后,我一直思考的问题就是研究的转型,因为个人的研究兴趣确实已经在发生变化,不能说完全脱离之前的研究方向,但是感觉一定会"有所疏远"。由此,这本书是对我过去研究的一个总结与纪念,也是对一段时光的告别。

本书的出版获得上海市委宣传部与上海外国语大学"部校共建"项目支持。上海交通大学出版社提文静也一直耐心督促,对她用心的编辑工作致以谢意。特别感谢表妹陈丽群,为书稿校对付出了辛苦工作,减少了我相当多的工作量。在我进行二次校对的时候,发现她认真地标红、加黄与注释,我都觉得惊讶与感动。惊讶的是,她完全不了解我的写作及内容,但是所有问题的订正都是那么准确,感动的是,她对我文稿无比地认真与投入。她是本书真正意义上的第一个读者。另外,需要感谢河海大学陈家洋老师,在疫情极为困难的时候,我们在苏格兰彼此支持,共度一段极为特别又难忘的研学时光。就本书题目选定到结构框架设计,我与他沟通多次,他总是能够给我很多建设性意见,带给我很大启发。

如上所述，本书内容集合本人不同阶段的思考，必多有不足，但是我愿意拿出来求教诸君，在未来进一步延展修补。我清楚以往自己在电影方面所做何种研究，坦白说来，至于下一步如何转向，我尚难完全清晰。但是足够确定的是，我会在电影研究这条路上继续行走，因为电影研究实在是一件非常酷的事情。

<div style="text-align:right">

高凯

2021 年 9 月 26 日于上海

</div>